ABÉCÉDAIRE

DU

SALON

DE 1861

ABÉCÉDAIRE

DU

SALON

DE 1861

PAR

THÉOPHILE GAUTIER

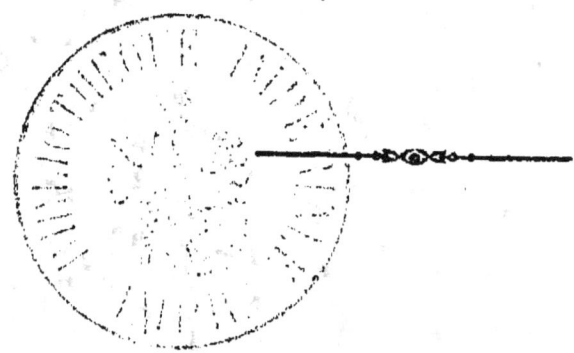

PARIS

E. DENTU, ÉDITEUR
Libraire de la Société des Gens de lettres

PALAIS-ROYAL, 13 et 17, GALERIE D'ORLÉANS

1861

Tous droits réservés.

SALON DE 1861

COUP D'ŒIL GÉNÉRAL.

C'est une solennité toujours impatiemment attendue que l'ouverture du Salon. La foule s'y porte avec une curiosité qui ne se lasse pas. Les rivalités d'école changeaient autrefois cette curiosité en passion, et chaque exposition était comme un champ de bataille où des tableaux ennemis se disputaient ardemment la victoire au milieu d'un tumulte de critiques et d'éloges, exagérés de part et d'autre avec une égale bonne foi. — Sublime ! Détestable ! Échappé de Charenton ! Perruque ! — Dieu de la peinture ! Barbouilleur d'enseignes ! telles étaient les aménités qu'échangeaient les deux camps. Les disciples accouraient au secours de leurs maîtres,

Classiques bien rasés à la face vermeille,
Romantiques barbus au visage blêmi,

se regardaient de travers, prêts à dégainer pour la ligne ou la couleur. On voyait ce jour-là errer fièrement et d'un air agressif, parmi les bourgeois effarouchés, des rapins caractéristiques et truculents, en pourpoint de velours noir, le feutre gris sur le chef, la chevelure prolixe, le sourcil circonflexe, la moustache en croc, qui croyaient naïvement être Murillo, Rubens ou Van Dyck, pour en avoir adopté le costume. — D'autres plus modestes, mais non moins étranges, séparaient leurs cheveux par une raie au milieu de la tête et faisaient jaillir leur col nu d'une chemisette carrée en l'honneur de Raphaël Sanzio.

Les uns venaient de l'atelier de Devéria ou de Delacroix, les autres de l'atelier d'Ingres. Çà et là se prélassait, répandant, comme le Moïse de Michel-Ange, un fleuve de barbe sur une redingote douteuse, un gaillard dont le regard satisfait semblait dire : « Admirez-moi, je suis Jéhovah, Jupiter, le fleuve Scamandre, le doge, l'ermite, le bourreau ! » Des femmes d'une toilette négligée et prétentieuse, à figures juives, dont le buste, sûr de lui-même,

dédaignait les mensonges de la corsetière, s'arrêtaient devant les Vénus, les nymphes, les ondines, et souriaient à leurs images avec une complaisance coquette, heureuses d'avoir prêté leurs formes pour revêtir l'idéal des artistes. C'étaient les modèles qui épousaient, suivant leur type grec ou moyen âge, les querelles des écoles.

Cette cohue turbulente causait un certain effroi aux spectateurs paisibles, qui ne se hasardaient guère au Salon que trois ou quatre jours après l'ouverture, de peur de quelques-unes de ces malicieuses avanies dont les étudiants sont prodigues à l'endroit des philistins.

La physionomie du Salon a beaucoup changé et ne présente plus rien de particulier. Les artistes, aujourd'hui, nous ne les en blâmons pas, nous constatons seulement le fait, affectent la tenue la plus correcte; ils évitent avec soin toute mode un peu voyante et bizarre. Ils fuient l'originalité extérieure comme ils la poursuivaient autrefois. Rien ne les distingue plus des gens du monde, et leur ambition secrète paraît être de ressembler à de parfaits no-

serait-il logique que des gens occupés par état de forme et de couleur, essayassent d'imposer leur goût, qui doit être bon, et de dérober le costume moderne, dont ils se plaignent sans cesse, à l'autocratie des tailleurs. — Les rapins calmés portent avec sagesse le paletot brun ou le simple habit noir. Le tourniquet arrête les pères éternels en leur demandant vingt sous, et les Vénus à quatre francs la séance s'enveloppant d'un châle long, prennent le domino de l'uniformité générale. — L'observateur ne rencontre plus à ces ouvertures l'intérêt de première représentation qui le faisait stationner jadis de longues heures devant la porte, assiégée dès l'aurore. Les contrastes et les excentricités ont disparu.

L'art lui-même s'est profondément modifié : plus d'antithèses violentes, plus de camps furieux, plus de doctrines s'excluant l'une l'autre, plus de rivalités d'école. Les dieux vrais ou faux n'ont plus de fidèles : chacun est son dieu et son prêtre. Les maîtres, à défaut d'imitateurs, se copient eux-mêmes. Sans doute on discerne çà et là comme des groupes de talents similaires, mais une conformité de tempérament les

rapproche par hasard. Ce n'est pas une même tradition, un même enseignement, qui produit ces ressemblances. Les tendances les plus diverses sont représentées, mais individuellement et sans se rattacher à une école; le réaliste coudoie l'archaïque, le préraphaéliste, comme disent les Anglais, mais la critique aurait tort de voir dans cette manifestation isolée un mouvement significatif. Toute formule générale qu'on essaye d'adapter à l'art contemporain est sujette à tant d'exceptions qu'il y faut bientôt renoncer. La classification, même par genres, n'est plus possible. La plupart des tableaux échappent à ces anciennes catégories si commodes : histoire, genre, paysage ; presque aucun ne s'y encadre rigoureusement. Diversité infinie sans grande originalité, tel nous semble être le caractère du salon de 1861, diversité qu'augmente encore le cosmopolitisme des artistes que la vapeur disperse à tous les points de l'horizon.

Aussi le classement des toiles a-t-il été opéré, cette année, par ordre alphabétique. Les tableaux se suivent sur les murs de l'exposition comme dans le livret : de-

puis A jusqu'à Z. Chose surprenante, les rapprochements qu'amènent les hasards de la lettre valent le placement réfléchi et disputé. Il n'y a pas trop de disparates. De longs essais n'eussent pas mieux réussi, et personne ne peut se plaindre.

En dehors de ce classement sont réunis dans le grand salon carré des tableaux parmi lesquels on remarque : *la Bataille de l'Alma*, de M. Pils ; *la Bataille de Solferino* et le portrait de S. A. I. le Prince Impérial, de M. Yvon ; le portrait du Prince Napoléon, de M. Hippolyte Flandrin ; *un Episode de la bataille de Solferino*, de M. Armand Dumaresq ; le portrait de S. A. I. la Princesse Marie-Clotilde, de M. Hébert ; *le Dénoûment de la bataille de Solferino*, de M. Devilly ; *le Cortége pontifical*, projet de frise, de M. de Coubertin ; le portrait de S. A. I. la Princesse Mathilde, de M. Edouard Dubuffe ; *la Rentrée à Paris des troupes de l'armée d'Italie*, de M. Ginain, et *la Garde impériale au pont de Magenta*, de M. Eugène Charpentier.

A la droite du salon, faisant face à la **Bataille de Solferino**, de M. Yvon, com-

mence la lettre A ; le Z fermant cet immense bracelet de peintures se trouve à la gauche. Le serpent alphabétique se mord la queue comme le serpent de l'éternité. — Nous suivrons dans notre compte rendu l'ordre des lettres. — Quelques-unes sont riches, d'autres sont pauvres. — Le talent semble affectionner certaines initiales. — Nous devons signaler dès à présent le portrait de Mlle Emma Fleury, de la Comédie-Française, de M. Amaury Duval ; *le Sedaine*, de M. Appert ; *la Convalescence*, de M. Anker ; *la Confidence et le portrait de Mlle M...*, de M. Aubert ; *la Charlotte Corday*, de M. Paul Baudry, qui arrête la foule ; *la Première Discorde*, de M. Bouguereau ; *l'Hercule aux pieds d'Omphale* et *la Répétition du joueur de flûte*, dans l'atrium de la maison pompéienne du Prince Napoléon, de M. Gustave Boulanger ; *la Ronde du Sabbat*, de M. Louis Boulanger ; *le Parc aux moutons*, de M. Brendel ; *le Soir, les Sarcleuses* et *l'Incendie*, de M. Breton ; *les Paysages d'Orient*, de M. Belly ; ceux de M. Bellel ; *les Scènes de Harem*, de Mme Henriette Browne.

Citons *la Nymphe enlevée par un Faune*, et *le Poëte florentin*, de M. Cabanel; *la Razzia de bachi-bouzoucks*, de M. Cermak; les portraits de M. Chaplin; *Bellum et Concordia*, de M. Puvis de Chavannes, d'un admirable sentiment décoratif; *la Danse des Nymphes*, de Corot; *le Combat des Cerfs*, de M. Courbet; *Ecco fiori*, de M. de Curzon; *le Dante et Virgile*, de Gustave Doré; *l'Exécution d'une femme juive*, de M. Dehoddencq; *la Vue prise au Bas-Meudon*, de M. Français; *la Phryné devant le tribunal*, *Socrate allant chercher Alcibiade chez Aspasie*, *Rembrandt faisant mordre une planche à l'eau-forte*, *les Augures*, de M. Gérome; le portrait de Mme C., *Une rue de Cervara*, de M. Hébert; des Moutons, de Charles-Jacques; des Chiens, de Godefroy Jadin; *Une Veuve*, de M. Jalabert; *les Femmes de Jérusalem captives à Babylone*, de M. Landelle; *la Noce bretonne*, d'Adolphe Leleux; *Une fellah*, de S. A. I. la Princesse Mathilde; *Riche et Pauvre*, *Une position critique*, de M. Matout; *S. M. l'Empereur à Solferino*, de Meissonier, une merveille inattendue dans l'œuvre du peintre; *Madame*

Mère et *la Léda*, de M. L. Muller ; *la Charité*, de Célestin Nanteuil ; *les Ruines de Pestum*, de Palizzi ; *la Mort de Judas, le Saint Jérôme* et *les Rochers du Grand-Paon*, de M. Penguilly-l'Haridon ; *le Chêne de Roche*, de Théodore Rousseau ; *la Musique de chambre*, de Philippe Rousseau ; *l'Idylle allemande*, de Schutzenberger ; *le Bouquet, la Veuve*, de M. Alfred Stevens ; *Pendant l'office, Faust et Marguerite au jardin, Voie des Fleurs Voie des pleurs*, de M. James Tissot, curieuses peintures d'une originalité profonde dans l'imitation ; *les Scènes de famille*, de M. Toulmouche ; *le Portrait de M*^{lle} *Marie C.*, de Gabriel Tyr, d'un dessin si ferme et si pur ; *le Ghetto de Sienne*, de Valerio ; *le Bernard Palissy*, de Vetter ; *le Portrait de S. M. l'Impératrice*, de Winterhalter ; *les Vues de Venise*, de Ziem ; et *les Bohémiens*, de M. Achille Zo.

Voilà à peu près ce que l'on peut discerner dans une première tournée, à travers les coudoiements de la foule, le tapage des couleurs, les exhalaisons alcooliques des vernis frais, qui finissent par vous griser et vous faire mal à la tête.

Cette indication rapide ne contient aucun jugement, nous avons seulement voulu mentionner les toiles qui se détachent d'elles-mêmes de la muraille et vont au-devant du regard. Beaucoup d'autres, sans doute, méritent l'attention, mais celles-ci ont une signification particulière, un type, un cachet. A elles seules elles donneraient une idée, non pas complète, mais suffisante, à coup sûr, de l'art contemporain.

La sculpture a fait d'assez nombreux envois. — Des marbres, des bronzes, des plâtres, se dressent autour du jardin, au bout duquel s'allonge, tout chargé de mystérieux hiéroglyphes, un obélisque moulé. Nous n'avons pas eu le temps d'y descendre, et, d'ailleurs, 3,146 tableaux balayés de l'œil en une demi-journée enlèvent au regard la limpidité nécessaire pour contempler dans leur blancheur sacrée ces belles formes pures et calmes.

PEINTURE

Avant la mesure qui vient d'être adoptée, nos salons commençaient par un feuilleton carré, où nous donnions des places d'honneur aux tableaux dignes, à notre avis, d'être suspendus dans cette espèce de tribune. Nous couronnions, à notre manière, le peintre dont nous nous occupions d'abord. — Le nouvel arrangement ne permet pas cette désignation de mérite, et peut-être est-ce un bien. — Les mêmes noms se présentaient presque toujours aux débuts des rendus comptes avec une certaine monotonie. Des rapprochements et des contrastes curieux naîtront sans doute des hasards alphabétiques. — Appliquons tout de suite à notre critique l'ordre récemment inauguré, et entamons la lettre A.

A

Achenbach (Oswald).—On se souvient de la *Vue du môle de Naples* exposée par cet artiste au dernier Salon. C'était l'œuvre d'un observateur intelligent et d'un fin coloriste. La nature méridionale et ses chaudes harmonies y étaient rendues avec un sentiment intime, tout direct et tout personnel. L'auteur ne reproduisait pas cette Italie de convention que l'on peut peindre sans sortir de chez soi, tant les poncifs en sont répandus. Cette année, il nous montre une *Fête religieuse* et *un Convoi funèbre à Palestrina, près de Rome.*

Cette douce Italie qu'éclaire un si doux ciel ne sourit pas toujours, comme les poëtes le prétendent. Pour tempérer sans doute un peu sa joie, elle donne aux cérémonies funèbres un aspect sinistre et fantastique plus frappant que partout ailleurs. Elle joue « le mélodrame de la mort » avec

une mise en scène à effrayer les plus braves. A la tombée du jour, le corps est porté, le visage découvert, dans un cercueil à bras, précédé et suivi de pénitents blancs masqués tenant des torches, au milieu d'une psalmodie lugubre à décourager les tambours de basque pour le reste de la nuit. M. Oswald Achenbach fait circuler dans les rues sombres de Palestrina, dont un dernier rayon de soleil colore en rose les hautes fabriques, un convoi indiqué par des étoiles livides éveillées avant celles du firmament. Toute cette partie du tableau, baignée d'ombre, est d'une finesse de ton extrême. Les objets y gardent leur couleur sans rompre un instant l'harmonie. Les personnages s'y meuvent distinctement modelés par une touche sobre et naïve. Pendant que le convoi passe on illumine la chapelle d'un saint ou d'une madone. S'il y a deuil sur terre, il y a fête au ciel.

Les Pèlerins des Abruzzes, surpris par l'orage près de Civita Castellana, prouvent que le ciel n'est pas perpétuellement d'azur en Italie : la rafale roule les nuages, la poussière et les feuilles dans son tour-

billon ; la pieuse caravane s'avance péniblement sous la tempête, et le bon prêtre qui la dirige retient comme il peut son manteau près de s'envoler.

ALIGNY.— Un poëte écrivit, il y a quelque vingt ans, ces vers où le talent de M. Aligny se trouve caractérisé d'une manière encore juste aujourd'hui :

> ... C'est Aligny qui, le crayon en main,
> Comme Ingres le ferait pour un profil humain,
> Recherche l'idéal et la beauté d'un arbre,
> Et ciselle au pinceau sa peinture de marbre.
> Il sait, dans la prison d'un rigide contour,
> Enfermer des flots d'air et des torrents de jour,
> Et dans tous ses tableaux, fidèle au nom qu'il signe,
> Sculpteur athénien, il caresse la ligne,
> Et, comme Phidias le corps de sa Vénus,
> Polit avec amour le flanc des rochers nus.

M. Aligny, et c'est une raison d'insuccès en ce temps de réalisme, a cherché le style et l'idéal dans le paysage, élaguant le détail pour arriver à la beauté. Les plus nobles sites de Grèce et d'Italie ont été dessinés par lui d'une main ferme, correcte et sobre, avec un caractère d'austérité magistrale et d'élégance sévère. Si les Grecs avaient fait du paysage, ils l'au-

raient, certes, fait ainsi. Les beaux rochers de marbre, les chênes verts, les oliviers, les lauriers-roses, les arbres aux feuilles luisantes, toutes les végétations précises des nobles pays aimés du soleil conservent sous ce pinceau si pur leur native grandeur ; mais parfois la ligne seule reste. Le naturalisme moderne ne trouve pas son compte dans cette absence de particularités. — L'arbre souvent chez Aligny n'est que l'idée de l'arbre, et non l'arbre lui-même avec ses nodosités, ses plaques de mousse, ses brindilles, ses accidents de feuillage, tel que le font si bien aujourd'hui des paysagistes dont nous sommes loin, d'ailleurs, de déprécier le talent. — Cette haute conception de l'art aurait dû être respectée, et cependant les railleries n'ont pas été épargnées à M. Aligny, dont le *Prométhée consolé par les Océanides* est une page à mettre à côté des paysages historiques du Poussin. Il est vrai que souvent il pousse son système à l'absolu, de plus en plus dédaigneux de la réalité, et se dépouillant comme à plaisir des moyens de communication avec le public; mais ces farouches obstinations nous plaisent,

et nous aimons ceux qui sacrifient le succès à l'intégrité de leur idéal.

M. Aligny a exposé trois tableaux. Les deux premiers ont pour titre : *les Baigneuses*, souvenir des bords de l'Anio, à Tivoli ; *le Souvenir des roches scyroniennes* au printemps, en Grèce. Si on les découvrait sur les murs de quelque temple antique exhumé, ils seraient vantés comme des chefs-d'œuvre de poésie, et l'on y verrait toute la grâce des idylles de Théocrite ; on trouverait adorables leurs bleus célestes et leurs verts tendres ; on admirerait l'élégance suprême des arbres sveltes comme des corps de nymphes, et qui semblent l'habitation de divinités. Par malheur, l'imagination et le style ne sont plus à la mode dans le paysage, et la seule vallée de Tempé est la vallée d'Auge.

On aurait cependant tort de croire que M. Aligny ne peut pas, quand il le veut, rendre la nature telle qu'elle est ; il suffit pour se convaincre du contraire de regarder *le Tombeau de Cécilia Métella*, dans la campagne de Rome. Quelle superbe assiette de terrains ! Comme les plans se déploient fermement sous la peau de lion

des végétations brûlées ! Quel ciel lumineux et sévère à travers ses bandes de nuages bizarres ! Quelle solidité de construction dans ces ruines éternelles! Jamais la désolation mâle et la misère splendide du champ romain n'ont été mieux exprimées. A cette belle et forte nature, M. Aligny n'avait pas besoin d'ajouter ; il n'y a mis que son style.

AMAURY-DUVAL. — Il faut ranger aussi M. Amaury-Duval parmi ces délicats, ces tendres et ces raffinés à qui la brutalité des gros effets répugne. Il a exposé un *Portrait* de M^{lle} Emma Fleury ajusté avec cette sobriété discrète dont il a le secret, et qui laisse à la tête toute sa valeur. La jeune actrice porte une simple robe de taffetas noir; un nœud de velours compose sa coiffure. Ses mains s'ajustent avec grâce l'une sur l'autre, et la face un peu tournée regarde par-dessus l'épaule. Elle passe et ne pose pas. — Il fallait tout l'esprit de M. Amaury-Duval pour trouver cette intention si fine et tout son talent pour la rendre.

ANASTASI. — *Le Village de Wilems-*

dorp au Clair de lune rappelle les Van der Neer et les vaut presque ; avec une patine d'une cinquantaine d'années il les vaudra. M. Anastasi a complétement pris au maître ces gris argentés, ces lueurs tremblotantes, ces noires silhouettes d'arbres, ces maisons à toit en escalier, ces clochers aux renflements bizarres, ces moulins à collerettes de charpente, ces canaux à l'eau dormante et brune, ce ciel d'un bleu d'acier, et ce disque de lune entourée de petits nuages moutonnants. Mais en volant sa lune à Van der Neer, M. Anastasi l'a démarquée, et nul ne peut le convaincre de larcin ; si on la reprenait dans sa poche on y lirait la lettre A. C'est singulier comme cet artiste au nom italien s'est assimilé la Hollande ! il la peint sous tous ses aspects, à toutes ses heures : *Après la pluie, Pendant l'hiver, Au Soleil couchant.* Il sait faire rayer la glace des marais par les patineurs et y faire glisser le traîneau ; il allume des brasiers dans les vapeurs de ses horizons bas, ou il y fait bleuir des clairs de lune.

Le livret affirme que ce peintre est né à Paris. Pourquoi pas à Lynbann, aux

bords de la Meuse, ou à Wilemsdorp même ?

ANKER. — M. Anker, un Suisse du canton de Berne, a deux tableaux, *Martin Luther au couvent d'Erfurt* et *Convalescence*. Martin Luther, malade et tourmenté de doutes, est visité par Jean de Staupitz, le supérieur du couvent, qui le réconforte et le console.—Il y a du mérite dans cette toile, mais nous lui préférons *Convalescence*. — Une petite fille, qui a dû entendre, comme l'enfant malade d'Uhland, la sérénade des anges l'appelant à Dieu, mais que l'amour obstiné d'une mère a retenue sur ce monde, est assise dans un fauteuil, flanquée et soutenue d'oreillers. Sur une planchette placée devant elle gisent des joujoux de toute sorte, poupées, pantins, petits ménages, animaux sortis de l'arche de Nuremberg, qu'elle cherche à remettre debout de sa main fluette, pâle comme une hostie. Les couleurs de la vie ne sont pas encore revenues à ce cher petit visage allongé, d'un ton de cire; les lèvres n'ont pas de sourire, le regard flotte atone; — cependant elle ne mourra pas,

soyez-en sûr : — quand une petite fille demande sa poupée, on peut renvoyer le médecin.

Cette figure est pleine de sentiment, et il y a beaucoup de délicatesse dans les tons pâles des chairs.

ANTIGNA. — Huit tableaux forment l'apport de M. Antigna. Cet artiste faisait du réalisme bien avant Courbet, mais comme M. Jourdain faisait de la prose, sans le savoir et sans être orgueilleux. Il copiait tout bonnement la nature comme il la voyait, sans choix ni recherche ; ses modèles n'étaient pas toujours beaux, mais s'il ne les flattait pas, il ne les enlaidissait pas non plus. Sa peinture était une bonne grasse peinture franche, saine, robuste, un peu bise et agréable parfois comme du pain de ménage après une suite de soupers fins. M. Antigna mérita et obtint des succès honnêtes, et soutient consciencieusement la réputation qu'il s'est acquise, et il ne lui manque pas grand'chose pour être tout à fait un peintre. Quoi ? un rayon, un éclair, une pensée. — Ce quelque chose, il semble l'avoir attrapé dans *la*

Fontaine verte; une fillette de dix ou douze ans, en costume breton, descend pour puiser de l'eau l'escalier tapissé de mousses et de fontinales d'un *Regard.* Un jour vert glisse sur les marches humides de l'escalier qui se perd dans le haut de la toile, et met une paillette au miroir sombre de la source : ça n'est pas bien malin, sans doute, mais c'est charmant ; un peu de tristesse vague et de nostalgie dans les yeux de l'enfant, deux touches d'Hébert seulement, et l'on resterait à rêver devant cette petite toile.

Les Filles d'Ève reproduisent en patois breton la scène symbolique de la *Genèse.* Un méchant gamin enroulé autour d'un pommier, comme l'antique serpent, persuade aux filles d'Ève de mordre à belles dents au fruit défendu, mais l'orage qui gronde et le zigzag aigu de l'éclair effrayent les jeunes maraudeuses. Au second coup de tonnerre elles s'enfuieront. Ève est peut-être la seule femme qui ait aimé les pommes.

Seule au monde nous semble un titre un peu bien prétentieux pour une petite fille en haillons et dormant à pleins

poings sur la paille d'une écurie ou d'une étable. — A peinture naïve, il ne faut pas de titre spirituel. *Marie enfant à sa fenêtre* a le tort de vouloir représenter la *Marie* de Brizeux, un type pur, gracieux, poétique, qui voltige devant l'imagination sur les ailes du rhythme. On exige plus d'elle qu'elle ne peut donner.

Appert. — Au milieu d'un chantier, Sedaine, le tailleur de pierres, étudie avec une attention qui étonne ses rudes compagnons un livre dont le dos porte le nom du grand comique ; l'ouvrier communie avec le poëte ; à l'heure où les autres vont au cabaret essuyer la sueur de leur front, lui pense et rêve ; il se désaltère à cette source éternelle du beau. Déjà les plans s'ébauchent, les scènes se coordonnent dans cette tête courbée jusqu'ici sous le travail matériel. — Les tailleurs de pierre appelleraient volontiers Sedaine paresseux, comme si la plume n'était pas plus lourde que le marteau !

Le sujet se comprend au premier coup d'œil, et M. Appert s'est trop défié de lui-

même en écrivant le nom de Sedaine sur un des blocs équarris. Cette belle lumière mate, que l'artiste a prise à la palette vénitienne, colore toute la scène ; — peut-être même les pierres ont-elles trop de relief, trop de valeur et d'éclat blanc ; elles éteignent un peu les figures.

M. Appert excelle à peindre ce qu'on a coutume de désigner improprement sous le nom de *nature morte*, deux mots qui hurlent d'être accouplés ensemble, comme deux chiens d'humeur antipathique, et qu'il faudrait appeler *nature immobile*. — *Le Délit de chasse constaté* a ces qualités de facture et de couleur qui font reconnaître tout de suite M. Appert. Nous ne trahirons pas le nom du délinquant que nous avons lu sur le procès-verbal. Par Nembrod ! ce criminel, à en juger par le trophée de gibier, pièces du délit, a bien mérité la colère du garde-chasse.

AUBERT. — On n'a pas oublié la délicieuse figure de M. Aubert, intitulée *Rêverie*. — Il lui a donné cette année une sœur à qui elle peut faire *confidence* de la pensée qui la faisait s'asseoir seule au

bord de la mer, chastement groupée dans sa draperie. Elles sont là toutes les deux, debout sur la terrasse d'où se découvre la plaine azurée, ayant interrompu leurs travaux de femme, pour se murmurer d'oreille à oreille le grand secret; la plus jeune est émue, l'aînée prend son petit air grave, et l'on dirait deux Grâces détachées du groupe de Canova, car le coloris, dans sa pâleur blonde, ne dépasse pas beaucoup les chaudes transparences du marbre.

Citons aussi un très-joli portrait de petite fille aux mains finement dessinées, à la physionomie simple, étonnée et naïve, qui, pour poser devant le peintre, a laissé tomber son bouquet de violettes.

B

La lettre B domine une série nombreuse de tableaux, parmi lesquels il s'en trouve plusieurs d'un vrai mérite et qui fixent l'attention de la foule, un peu distraite par la dissémination du talent dans une multitude d'ouvrages. Plus le fond du ciel est clair, plus les étoiles ont de peine à y briller. Il faut la nuit pour le flamboiement, une nuit relative du moins, et si le Salon de 1861 ne paraît pas contenir d'œuvre exceptionnellement éclatante, c'est que l'ombre a beaucoup diminué.

BALLEROY. — Desportes et Oudry, les grands veneurs de l'école française, ont fait de bons piqueurs qui savent relever une trace, suivre une piste, découpler une meute, sonner l'hallali et diriger la curée. M. de Balleroy est de ce nombre. Chaque année il fait des progrès sensibles. — C'était un fin chasseur, il devient un bon pein-

tre, et sa brosse acquiert de la souplesse et de l'aisance sans rien perdre de son exactitude. — *Le Relais des Chiens, la Retraite prise*, sont des toiles irréprochables au point de vue cynégétique, et très-satisfaisantes au point de vue de l'art : cependant nous préférons *la Meute sous bois*, dont le paysage a été peint d'une façon magistrale par M. Belly. C'est un cadre de vaste dimension qui ornerait bien la salle à manger d'un château ; les chiens, de grandeur naturelle, que M. de Balleroy fait courir, quêter, aboyer sous les feuillages de M. Belly, sont peints avec une grande vigueur et d'un ton excellent. Saint Hubert les accueillerait dans sa meute. Le paysage est aussi fort beau. — Outre ses tableaux de chasse, M. de Balleroy a exposé les portraits de M. Chalon, docteur en droit, de M. Schmitz, peintre, et de M. X., qui sont d'une bonne facture et que pourrait signer un portraitiste de profession. — Nous insistons sur ces portraits, parce que l'artiste qui les a peints s'adonne à ce qu'on appelle aujourd'hui « une spécialité. » — A notre avis, qui peint les chiens peut peindre les hommes, puisque, s'il faut

en croire Charlet, « ce qu'il y a de mieux dans l'homme, c'est le chien ; » qui sait rendre un arbre doit savoir représenter une maison, la peinture étant l'art d'appliquer le dessin, la perspective et la couleur à tous les objets visibles. — Mais maintenant l'art tend à se subdiviser et à se localiser à l'infini au lieu d'être, comme aux larges époques, la vaste synthèse des choses. Tel tient les clairs de lune, tel autre les effets de neige ; celui-ci débite du satin au mètre ; celui-là ne vend que des blouses et des sabots ; d'autres font une vague, un mur crépi à la chaux, un pot de grès ou une chope de bière. Quelques-uns, plus sobres encore, se réduisent à une botte d'oignons, ou pendent au même clou, par la même paille, le même hareng. M. de Balleroy a raison d'abandonner parfois la forêt pour la ville, le chenil pour le salon, et de briser le cercle étroit de la spécialité.

BARON (Henri). — Nous adresserons le même éloge à M. Henri Baron ; — ce charmant artiste s'est créé comme un petit monde enchanté, chatoyant, où régnait un

printemps éternel. D'imaginaires villas italiennes y déployaient leurs blanches architectures sur des massifs de feuillages dominés par des pins-parasols ouverts comme des ombrelles de marquises ; aux balustrades des terrasses, entre les vases de fleurs, s'accoudaient sur les tapis de Turquie de jeunes femmes écoutant les sérénades ou les madrigaux de galants cavaliers ; les pièces d'eau rayées par le sillage des cygnes reflétaient les blancheurs des statues ; les escaliers de marbre semblaient des échelles de Jacob chargées d'anges radieux. — Ce n'était, dans cet Eden de la fantaisie, que joie, lumière, jeunesse et grâce. Le satin, le velours, le brocart, les dentelles, l'or, les pierreries, les plumes, les fleurs, y formaient le vestiaire habituel. — Ce parc de Watteau, transporté dans l'Italie de la Renaissance, personne n'avait envie d'en sortir, tant le possesseur savait en varier les fêtes, les enchantements et les perspectives. — On ne croyait même pas qu'il pût le quitter. Quand on habite un si délicieux palazzino, à quoi bon chercher un gîte ailleurs ? Eh bien, M. Baron a fait une excursion hors de son domaine,

et il s'en trouve à merveille. Il a peint *un Retour de chasse au château de Nointel (Oise)*. Notez bien cet Oise ! un château moderne avec des personnages de notre époque. Il passe de la pure fantaisie à la *high life* ; du décaméron au sport. Certes, c'est là une tentative hardie, car rien ne se prête moins que les modes actuelles aux élégances de la ligne, aux caprices de la couleur. — M. Baron a tiré de ces éléments rebelles en apparence un tableau plein de grâce et de charme, qui joint aux mérites de ses autres toiles l'attrait intime de la vérité.

L'ingénieux artiste a groupé sur le perron du château vu de profil, à l'ombre d'une veranda, la famille et les hôtes attendant le retour des chasseurs. Le curé y figure causant avec une personne grave ; les grand'mères sourient aux jeunes femmes qui sourient aux enfants ; et tout ce monde, heureux, tranquille, élégant, s'épanouit au milieu de fraîches étoffes, étagé sur les marches de pierre blanche, poncée, ou s'appuie aux volutes de la rampe en fer à cheval. Au bas de l'escalier, une jeune bonne fait sauter un baby sur ses bras.

Un petit garçon abreuve dans une sébile un grand épagneul altéré. Les piqueurs et les jockeys étalent le gibier, lièvres, faisans, perdrix, sous le regard satisfait des fashionables Nemrods. Au fond s'étend le parc frais et bleuâtre, donnant de la valeur par ses tons vaporeux aux couleurs éclatantes du premier plan.

Toutes ces figures si bien tournées, si spirituellement touchées, d'une couleur si aimable et si fine, sont autant de portraits fort ressemblants, nous a-t-on dit, exactitude qui semble n'avoir gêné en rien la liberté de l'artiste.

BARRIAS. — Nous avons peine à retrouver l'auteur des *Exilés de Tibère* dans *la Conjuration chez les courtisanes vénitiennes.* Le moyen âge va bien moins que l'antiquité à M. Barrias. Le sujet ne se comprend pas aisément, et sa nature anecdotique ne comportait pas des personnages de cette dimension. Le tableau *des Exilés* se faisait remarquer par une composition pathétique, une mélancolie navrante, une expression profonde, dont il était difficile de ne pas être touché; c'était dans toute la

force du mot un excellent tableau d'histoire, où l'ancien pensionnaire de Rome montrait qu'il avait acquis dans la fréquentation des maîtres de mâles et sérieuses qualités. Sans doute *la Communion* (souvenir de Ravenne), *Malvina accompagnant Ossian aveugle*, ne sont pas des œuvres sans mérite, mais l'on a le droit d'exiger davantage de M. Barrias.

BAUDRY. — En peignant la *Charlotte Corday*, sujet tout à fait en dehors de ses habitudes, M. Paul Baudry semble avoir voulu prouver que l'admiration seule des grands maîtres et non l'impuissance d'imaginer le retenait dans les régions sereines de l'antiquité et de la mythologie. Le tableau qui résulte de cette excursion à travers le domaine de l'histoire presque contemporaine est conçu avec une grande originalité, et son aspect saisissant retient toujours devant le cadre un groupe pressé de spectateurs. L'artiste a recherché tous les documents qui pouvaient l'éclairer, il a comparé les divers portraits plus ou moins authentiques de Charlotte Corday, il a relevé le plan de la chambre où l'assassinat

fut commis, car elle existe encore sans que rien ait été changé à la physionomie des lieux, afin de donner à la scène un fond et une assiette rigoureusement historiques ; il n'a négligé aucune minutie de costume pour habiller son héroïne selon le style de l'époque, car une femme peut se révolter contre un tyran, mais elle se soumet toujours à la mode. Ce scrupule de vérité et d'exactitude n'a pas produit, comme vous le pensez bien, un tableau réaliste ; M. Paul Baudry a trop d'élégance native pour cela : mais il a donné par les gênes mêmes qu'il imposait une grande nouveauté à la composition.

Quelques lignes de Michelet ont servi de thème à l'artiste. « Elle tira de dessous son fichu le couteau et le plongea tout entier jusqu'au manche dans la poitrine de Marat. — « A moi, ma chère amie ! » C'est tout ce qu'il put dire et il expira. A ce cri, on accourt et on aperçoit près de la fenêtre Charlotte debout et comme pétrifiée. » Les figures sont de grandeur naturelle, car l'artiste a voulu faire un vrai tableau d'histoire et y a pleinement réussi dans le sens le plus moderne et le plus intelligent du mot.

La chambre ou plutôt le cabinet où se passe la scène reçoit un jour blanc d'une fenêtre à rideaux de percale ; une vieille carte de France en tapisse le fond ; sur une tablette de sapin sont jetés quelques volumes ou brochures. L'espace est si restreint, qu'il n'y a place que pour la baignoire, une chaise foncée de jonc et la caisse de bois supportant l'encrier de plomb où, même au bain, le journaliste infatigable trempait sa plume.

La baignoire, rangée le long du mur, se présente en perspective, et Marat est vu par le sommet de la tête, hardiesse de raccourci qu'un artiste sûr de lui-même pouvait seul se permettre. Ces partis pris violents que les peintres évitent, car ils ont leur danger, offrent l'avantage, lorsqu'ils réussissent, de donner des aspects nouveaux, des lignes inattendues et d'enlever toute banalité à ce thème bien connu de la figure humaine. — En outre, de cette façon, M. Paul Baudry éludait une ressemblance presque forcée avec le *Marat* de David, — un chef-d'œuvre redoutable, — et il laissait toute l'importance à la Charlotte Corday, l'intérêt devant por-

ter sur l'héroïne et non sur le monstre.

La tête de Marat, enveloppée de linge, se renverse sur le bord de la baignoire dans la suprême convulsion de l'agonie. — Le manche du couteau, couteau vulgaire acheté la veille, sort de la poitrine où s'est plongée la lame tout entière, sinistre et noir ; le bras droit pend au dehors sur le drap qui garnit le bain, et la main gauche, crispée, se rattache à la planchette servant de pupitre au farouche niveleur, que la maladie n'arrêtait pas dans son œuvre monstrueuse.

A l'autre coin, collée contre la muraille, se tient debout Charlotte Corday, l'ange de l'assassinat, comme M. de Lamartine l'appelle. Elle a mis entre elle et son acte terrible toute la distance que lui permet l'espace restreint. Les couleurs de la vie ont quitté ses nobles joues qui rougiront après la mort au soufflet du bourreau ; ses yeux bleus se dilatent d'horreur, ses narines frémissantes respirent la vapeur tiède et fade du sang, ses lèvres violettes tranchent à peine sur son visage exsangue ; sa main fermée semble encore étreindre le manche du poignard, et l'autre s'appli-

que à l'angle de la fenêtre comme pour soutenir le corps chancelant. On dirait une Némésis pétrifiée ! — La prostration du meurtre l'accable : tuer un homme, fût-ce Marat, est un effort si grand que la nature révoltée s'y épuise ! — Quand jaillit, sous le couteau, la liqueur rouge, aucun motif ne paraît plus valable ; quels que soient ses crimes, l'assassiné devient innocent !

L'artiste a rendu avec une grande puissance cette stupéfaction profonde de l'idée devant le fait, cet abattement soudain de la résolution accomplie, ce haut-le-cœur féminin de l'héroïne en face de sa besogne sanglante. Sans doute plus tard la pensée d'avoir délivré sa patrie d'un tyran et sauvé peut-être la vie d'hommes généreux relèvera le courage de la chaste fille ; loin du cadavre, dans la prison d'où elle ne devra sortir que pour aller à l'échafaud, elle pourra s'applaudir de ce meurtre abstrait, renouvelé de l'antique, et qu'André Chénier chantera en ïambes à la grecque. Mais là l'enthousiasme s'éteint sous la froide horreur. L'assassinat seul apparaît dans sa hideuse réalité.

Cette tête pâle, au regard fixe, et comme

médusée au milieu de son auréole de cheveux blonds, se grave invinciblement dans la mémoire ; elle est terrible et charmante ; elle inspire l'effroi et l'amour, et l'on conçoit en la voyant la passion posthume d'Adam de Lux. — On frémit à songer que ce col gracieux et flexible portera pour collier, dans quelques jours, le fil pourpré de la guillotine.

Charlotte Corday est vêtue d'une robe grise à mille raies blanches, ornée au corsage d'un nœud de ruban violet ; l'ample fichu de linon où était caché le couteau se plisse et bouffe autour de la gorge palpitante. Le chapeau d'homme en feutre noir, de forme haute, cerclé d'un cordon à boucle, selon la mode du temps, dont la jeune femme était coiffée, a roulé à terre dans le désordre de l'action ; la chaise de jonc s'est renversée avec les papiers qui la jonchaient, et l'eau de la baignoire a jailli. Sans que M. Baudry ait cherché le trompe-l'œil, par l'effet de la perspective et de la justesse du rendu, cette chaise produit une illusion complète : il en est de même des flaques d'eau qui s'étalent sur le carreau rouge, formant des

dessins suivant les hasards de la pente ; il semble qu'on s'y mouillerait les pieds. On croirait aussi pouvoir lire le numéro 241 du *Publiciste*, entraîné par la chute de la chaise, ainsi que la liste de proscription terminée par un mot sinistre.

Ce tableau, l'un des plus remarqués du Salon, prouve que M. P. Baudry sait faire autre chose que des Lédas, des Vénus et des Madeleines, — talent qui nous suffirait d'ailleurs ; — car pour nous, sans le nu, il n'y a pas de véritable peinture d'histoire. Mais tout en admirant comme il convient la Charlotte Corday, nous admirons autant et nous aimons mieux *Cybèle* et *Amphitrite*, deux tableautins, esquisses de décorations exécutées dans le salon de M*me* la comtesse de Nadaillac. — De la mythologie ! cela n'a rien d'intéressant pour la foule, curieuse surtout de sujets dramatiques et formels ; cependant ceux qui cherchent dans la peinture la peinture elle-même, s'arrêteront longtemps devant ces deux petits cadres d'un dessin si élégant, d'une couleur si rare et d'un ajustement si exquis. *Cybèle*, qu'embrasse un petit génie, repose sur une draperie bleue,

près des lions dételés de son char; un amour plonge ses doigts dans leurs fauves crinières. *Amphitrite*, allongée sur une draperie bleue, ajuste sa coiffure avec un mouvement de la grâce la plus féminine à un miroir que lui présente un jeune enfant; au second plan l'on distingue la proue d'une galère antique, dont un petit génie, sonnant de la conque marine, semble rappeler les matelots dispersés. — Plus loin s'étend cette mer azurée, d'où est sortie la blonde Aphrodite.

Une adorable et délicieuse toile, c'est le portrait du fils de M^me la comtesse Swieytowska en petit saint Jean. Ce genre de portrait *historié*, comme on disait autrefois, nous plaît beaucoup, surtout pour les enfants et les femmes; il donne de la liberté à la fantaisie du peintre et permet de faire entrer une plus grande somme d'art dans des œuvres trop facilement bourgeoises. — M. Baudry a représenté le petit saint Jean se grattant la tête d'un air d'incertitude, car il a perdu sa route au milieu du taillis; il retient de la main restée libre sa croix de roseau où se lit sur une bandelette l'inscription sacra-

mentelle *Agnus Dei*, et le pli de son sayon encombré de cerises dont sans doute il garde une part à son petit ami Jésus. Chemin faisant il a augmenté sa provision de quelques mûres. Il n'a donc pas peur de mourir de faim, mais la solitude l'alarme un peu. L'endroit est désert; on y passe rarement, comme l'indique cette toile d'araignée tendant sa rosace d'une herbe à l'autre. — Ne craignez rien pour lui. — La lumière céleste le guide, le Précurseur ne saurait s'égarer.

On ne pourrait rien imaginer de plus divinement enfantin que ce petit saint Jean polonais et d'une plus délicate fleur de ton. Le paysage est égratigné avec cette négligence et cette recherche qui sont particulières à l'artiste et qui font si bien valoir les figures. — En le glaçant d'un vernis doré, Léonard de Vinci admettrait volontiers ce bel enfant dans une de ses saintes familles.

Le portrait de M^{lle} Madeleine Brohan de la Comédie-Française est de la ressemblance la plus vivante. — Le visage de théâtre et le visage de ville de la jeune actrice se fondent harmonieusement dans ce

masque lumineux où les yeux petillent, où la bouche semble vouloir parler. Nous reprocherons seulement au menton un peu de lourdeur ; il est bien inutile d'ajouter que la tête est charmante ; nous avons dit qu'elle ressemble.

C'est une œuvre tout à fait magistrale que le portrait de M. Guizot. L'artiste, en le peignant, avait à vaincre une grande difficulté. L'imagination s'était habituée à se représenter l'illustre écrivain d'après le portrait de Paul Delaroche, popularisé par la gravure, sans tenir compte des changements qu'ont dû apporter les années à cette sévère physionomie. Il fallait, pour être vrai, détruire ou du moins modifier profondément un type accepté. — Le Guizot de M. Baudry s'est substitué bien vite à celui de Paul Delaroche ; ce front aux tons d'ivoire, ces yeux au regard ferme, cette bouche sérieuse, ces joues maigres que rayent quelques plis austères, commandent impérieusement à la mémoire de les garder.

Nous ne connaissons pas personnellement le baron Charles Dupin, mais nous nous portons garant de la ressemblance de son

portrait ; il y a là une individualité de physionomie, une sincérité d'attitude et de couleur qui ne trompent pas.

On peut en dire autant du portrait de M. le marquis B. C. de la F., — un jeune homme qui a quelque chose, pour la vérité simple et forte et l'élégance tranquille, de ce beau portrait de Calcar qu'on admire au Louvre. — C'est, à coup sûr, un des meilleurs morceaux de l'artiste.

BELLEL. — M. Bellel est un des rares paysagistes qui aujourd'hui se préoccupent du style, non pas d'une manière absolue, comme Aligny, mais dans la sage mesure du Poussin ; il choisit, il compose, il élague, il interprète, en regardant toujours son modèle. Les plus sévères et les plus consciencieuses études l'ont familiarisé avec les divers aspects de la nature ; où il puise les éléments nécessaires pour rendre l'idéal qu'il porte en lui et qu'une simple copie d'un site quelque bien exécutée quelle fût ne réaliserait pas. Sans doute, reproduire avec exactitude et naïveté, comme dans un miroir noir, un bouquet d'arbres, une chaumière, une prairie, une berge de

rivière, est un travail dont on peut se contenter ; plusieurs n'ont pas fait davantage qui se sont acquis un nom et une place dans les galeries. Cependant, le vrai paysage c'est la nature plus l'homme, et par là nous n'entendons pas les figurines qu'on y peut introduire, mais le sentiment humain, la joie, la tristesse, la rêverie, l'amour, en un mot l'état d'âme du peintre en face de tel ou tel horizon.

Le Souvenir de Tauves, en Auvergne, a un caractère sauvage, austère et grandiose ; des blocs de rochers, d'énormes pierres plaquées de mousse, des arbres robustes qui ont poussé sans contrainte, une eau sombre tombant en cascade, composent un poëme de solitude, de liberté et d'oubli. La ville est loin, le silence profond, nul œil qui vous épie, excepté peut-être celui du milan traçant des cercles dans le ciel ; l'âme calmée aspire au repos et fait un de ces rêves de retraite que suggère, au milieu des civilisations extrêmes, la fatigue des mille obligations sociales. Si vous n'êtes pas disposé à voir cette pensée dans *le Souvenir de Tauves*, vous admirerez du moins la beauté des arbres, la solidité des terrains,

la lumière du ciel, et sur ce dessin si ferme, une couleur sobre, grave et mâle, merveilleusement appropriée à la tonalité du site.

M. Bellel a fait son excursion au désert. Il a suivi la caravane dans la plaine immense, et il nous rapporte un *Souvenir de Tolga*. La vue est prise en dehors de l'enceinte formée de vieilles murailles démantelées, confites au soleil et grenues comme des peaux d'orange. La porte découpe son arcade en cœur dans une tour carrée dont le faîte s'ébrèche sur un fond de ciel d'un bleu transparent et profond. Un temple antique, avec ses colonnes et son entablement, s'enchâsse entre la porte et le rempart, témoignant d'une civilisation disparue dont la barbarie a été impuissante à faire disparaître les nobles restes. Au-dessus de la ligne des murs s'élancent de sveltes palmiers, de noirs cyprès, un minaret à étages en recul accompagnant la coupole blanche d'un marabout. Au premier plan, à la gauche du spectateur, une vigne grimpe autour de piliers de pierre et s'arrange comme une treille à l'italienne, jetant son ombre sur l'auge de pierre où

s'abreuvent des chameaux conduits par leurs guides. Plus loin, d'autres chameaux se reposent, les genoux ployés sous la poitrine, le col allongé dans la poussière, Quelques figurines finement touchées animent le second plan ; un courrier, monté sur un dromadaire, passe sous l'arcade de la porte ; d'autres personnages sortent de la ville, ou, drapés dans leur burnous, savourent le kief si cher aux musulmans. Cela ne ressemble ni à Decamps, ni à Marilhat, ni à Delacroix, ni à Fromentin. M. Bellel cherche le style de ces beaux pays dont on a jusqu'ici rendu de préférence le côté pittoresque ; il revêt leurs lignes pures d'une couleur lumineuse et sereine ; il tranquillise, sous une gravité magistrale, les tons ardents de cette nature particulière. Son *Souvenir de Tolga* laisse une impression de beauté qui ne nuit en rien à l'exactitude. C'est à la fois une vue de ville africaine et l'idée que l'esprit s'en ferait à travers les mirages de l'imagination.

La route d'El-Kantara à Batna (province de Constantine) est un tout petit tableau d'un grand caractère. Des mon-

tagnes d'un bleu verdâtre découpent l'horizon orageux ; des masses de roches effritées s'entassent à droite et à gauche, et sur le premier plan défile une caravane de chameaux traversant à gué un de ces *oueds* au lit vagabond, torrents en hiver, en été ravines, qui barrent les chemins arabes dans leur tracé capricieux.

Jamais M. Bellel ne s'est montré plus coloriste que dans *le Paysage composé*. — A travers une forêt d'une riche végétation s'ouvre une allée déserte, fréquentée seulement par les chevreuils timides et les amoureux furtifs. — Les folles herbes, les fleurettes sauvages, les ciguës aux ombelles blanches, diminuent le sentier peu frayé, comme pour fermer aux profanes l'accès de cette discrète solitude. A gauche filtre de dessous une roche une source verdie de cresson et de fontinale. Les arbres aux troncs élégants et sveltes, qui rappellent vaguement des colonnes festonnées de guirlandes, forment comme une espèce de portique conduisant à une clairière où miroite une eau tranquille, où frissonne un gazon printanier, lit de repos d'un couple amoureux qui ne semblent

que deux fleurs de plus dans l'herbe. — Quelques rayons de soleil égarés jouent dans la fraîcheur opaque de la forêt, éveillant les verts tendres, semant l'ombre de paillons d'or, argentant la collerette des marguerites et faisant rayonner d'une joie inusitée la peinture ordinairement un peu mélancolique de l'artiste. — Le charme de la couleur s'unit cette fois à l'exquise pureté du dessin. M. Bellel, trop sévère pour lui-même, peut sans crainte laisser courir son pinceau si bien discipliné.

Citons encore trois magnifiques fusains dont les sujets sont empruntés à la nature africaine : *la Route de Batna à Constantine, la Caravane traversant les montagnes de Sadouré pour se rendre à Boussada,* et l'*Effet de simoun dans le Sahara algérien;* on sait que M. Bellel manie le fusain avec une *maestria* sans rivale et qu'il tire de ce moyen si simple des effets d'une puissance surprenante.

BELLY. — Sans mépriser les sites de nos contrées, on doit de la reconnaissance aux artistes qui nous rapportent, sur des toiles

fidèles, les aspects des pays lointains encore, car bientôt la banlieue de Paris sera l'univers. On aime à faire avec eux ce voyage de l'œil qui ne coûte rien et ne fatigue pas. Il y a une vingtaine d'années à peine, l'Orient était pour la plupart des Occidentaux un pays chimérique et certes moins connu que la lune ; car à l'aide d'un télescope on peut se faire une idée de la configuration de notre satellite. M. Belly a bien mérité des cosmopolites sédentaires ; il leur accroche l'Egypte au mur de l'Exposition.

L'*Effet du soir dans le désert de Thy* (Sinaï) est d'une étrangeté charmante. Une caravane traverse la plaine où son ombre s'allonge sur le sable coloré par la lumière rose du couchant ; on dirait que la nature rougit de pudeur sous le dernier baiser du soleil !

Nous aimons beaucoup *les Abords du village égyptien,* qui se détache en silhouette sur un ciel clair avec ses huttes de torchis, ses groupes de figures de Pharaon et ses bouquets de palmiers doums. Les premiers plans sont formés par les escarpements d'une berge que descendent

des buffles pressés d'aller se rafraîchir sous l'eau vaseuse.—Tout cela est modelé avec une singulière puissance, dans une tonalité lumineusement grise très-locale et très-vraie, car les pays chauds ne sont pas toujours incendiés par le jaune de Mars et la mine de Saturne.

Ce pauvre Gérard de Nerval nous a bien souvent parlé de cette *Avenue de Choubrah*, près du Caire, et nous concevons, d'après le tableau de M. Belly, l'attrait que devait avoir cette promenade pour le poëte rêveur. Ces énormes platanes projettent une ombre si fraîche et si transparente! il fait si bon prendre le café et fumer le chibouk à leur abri, tandis que le soleil verse du plomb fondu sur la plaine! Sous ces beaux arbres, l'artiste a fait s'accroupir quelques chameaux au chargement pittoresque, dont la verdure rehausse les tons bariolés.

Les Bords du Nil offrent le spectacle le plus vivant, le plus diapré, le plus bizarre du monde. A la rive s'amarrent les canges, les argosils, les sandals, toutes les embarcations particulières au cabotage du Nil, mêlant à l'œil leurs mâts, leurs vergues,

leurs antennes, leurs guibres, leurs gréements inusités. — Rien n'est plus gai et plus amusant que cette ligne de barques, dont les unes rappellent les anciennes *baris* mystiques égyptiennes, et les autres les galères ou les galiotes de Della Bella, s'appuyant à cette rive bordée de grands arbres et peuplée de tout un monde de figurines caractéristiques.

Si l'Egypte ne suffit pas à votre ardeur voyageuse, vous pouvez suivre *les Pèlerins allant à la Mecque*, cela vous fera oublier et peut-être regretter le confort bourgeois des excursions en chemin de fer. A travers la plaine sans borne, où la route est jalonnée par des carcasses de bêtes mortes, s'avance péniblement, dans un poudroiement de sable, sous un ciel incandescent dont le bleu calciné a blanchi la caravane accablée, pantelante, mais soutenue par l'espérance de boire enfin au puits Zem-Zem et de contempler la pierre noire de la Kaaba. Un hadji monté sur un dromadaire guide le long cortége ; aucun turban n'abrite son crâne rasé où flambe une lumière blanche; nul burnous ne défend son torse nu contre le fer rouge du soleil.

L'ardeur de son fanatisme éteint celle du climat. Derrière lui, se présentant de face avec des raccourcis et des déhanchements imprévus, marchent les chameaux difformes qui balancent leurs cols d'autruches et leurs têtes d'oiseau. Sur leurs épaules bossues sont juchés des pèlerins ; à leurs flancs pendent des ballots ou se balancent des ataliches. A côté de la caravane quelques hommes vont à pied, tâchant de profiter de l'ombre étroite que projettent les bêtes de somme, et l'extrémité du cortége se perd dans le nuage de poussière blonde soulevé par son passage. C'est un tableau de grand mérite que *les Pèlerins allant à la Mecque*, et jamais l'artiste n'a fait mieux. Les types si variés de l'islam y sont représentés par des échantillons caractéristiques avec leur costume, leur allure, leur expression et leur solennité bizarre, dans une atmosphère dont on sent la chaleur, sur un sable qui brûle les pieds, au sein d'une nature qui semble un rêve à force de réalité.

Quoique plus spécialement paysagiste, M. Belly traite la figure avec beaucoup de talent. Son portrait de la marquise de ***

et de sa fille est plein de grâce et d'élégance; celui de Mme *** ferait honneur à un portraitiste de profession. — Nous avons parlé, en rendant compte de *la Meute sous bois*, de M. de Balleroy, du superbe fond de forêt que M. Belly avait peint pour encadrer ces chiens de bonne race; nous n'avons donc pas à y revenir.

BÉRARD. — Continuons notre voyage sur les pas de M. de Bérard. Celui-là nous mène loin, à l'embouchure du Gange et aux bords de l'Hoogly, où vont trop rarement les peintres, dans cette Inde que les dessins du prince Alexis Soltikoff ont découpée en si étranges silhouettes, et qui inspire une curiosité, hélas! trop difficile à satisfaire. — Remercions M. de Bérard de nous en avoir rapporté deux morceaux tout encadrés.

Les Forêts de l'embouchure du Gange frappent tout d'abord par ce caractère d'énormité particulier à la nature de l'Inde. Des arbres monstrueux contemporains de la création, auprès desquels les géants de nos forêts sont comme l'hysope à côté du cèdre, fouillent par mille racines

les vases fécondes, et arrondissent leurs dômes d'épais feuillages dans une atmosphère de brumes chaudes incendiées aux brasiers du soir. Leurs troncs aux nervures puissantes rappellent les colonnes difformes du temple cryptique d'Ellora. Sous l'ombre bleue de la forêt, le Gange endort ses larges eaux où les éléphants viennent faire leurs ablutions comme des brahmes. Quelques-uns, restés sur la rive, balancent leurs trompes en façon d'encensoirs; d'autres paraissent perdus dans des rêves cosmogoniques et le souvenir des colossales genèses disparues, dont seuls ils témoignent encore. M. de Bérard a rendu avec une vérité singulière cette exubérance de végétation, cet air chargé d'humidité et de feu, cette terre saturée de vie et de miasmes où le limon semble n'attendre pour s'animer que la main d'un créateur.

L'autre tableau de l'artiste voyageur, *les Bords de l'Hoogly* le matin, pour être moins sauvage que *les Forêts de l'embouchure du Gange,* n'en a que plus d'étrangeté. L'architecture y mêle ses féeries aux singularités de la nature: des cou-

poles aux dômes côtelés se teignent de rose sur le fond vaporeusement sombre des baobabs ; des escaliers de marbre descendent au fleuve du porche des pagodes, et sur leurs marches s'échelonnent dans leurs robes de lin ou leur demi-nudité, brahmes, sannyasis, dévots de toute sorte, s'apprêtant à se purifier selon les rites, lorsque l'astre du jour dégagera son disque des brouillards du crépuscule. Cet instant où la fraîcheur de la nuit s'évapore aux premiers feux du soleil a été saisi par l'artiste avec une étonnante justesse et un rare bonheur.

BERCHÈRE. — Retournons en Égypte avec M. Berchère; Suez est sur la route de l'Inde, et traversons *le Gué de la mer Rouge* à la queue de sa caravane. Pour les gens qui n'ont pas dépassé Fontainebleau, cette toile doit paraître d'une coloration folle et rentrer dans les effets de pyrotechnie. A l'horizon, des sables d'un rose vif que baigne une eau d'un bleu intense comme le bleu de ces bagues un instant à la mode et qu'on appelait des marquises ; au premier plan, le fond de la mer à sec, sauf quel-

ques petites flaques miroitantes, comme il dut se présenter aux Hébreux conduits par Moïse, et par-dessus cela un ciel en fusion s'irisant de nuances nacrées : voilà le paysage. Les figures consistent en Arabes extravagamment juchés sur des chameaux qui se suivent à la file, épatant avec précaution leurs larges pieds qu'inquiète l'humidité du sable. On se croirait dans une autre planète, tellement l'aspect est différent de ceux que nos prunelles ont l'habitude de refléter.

Le temple d'Hermonthis s'éloigne moins que *le Gué de la mer Rouge* des vraisemblances occidentales. Les nobles colonnes du temple, surmontées encore de leur entablement, se détachent en vigueur d'un ciel clair, avec cette indestructible et sévère élégance qui semble défier l'éternité et caractérise l'architecture égyptienne. — Quelques buffles errent parmi les blocs de granit sur les premiers plans et remplacent les antiques mammisis.

Quelle gigantesque idée de la civilisatin égyptienne inspirent *les Ruines du palais de Rhamsès le Grand* à Louqsor, l'ancienne Thèbes! L'œil contemple avec

stupeur ces colonnes grosses comme des tours, que n'a pu faire plier la surcharge des siècles et qui réduisent l'homme à la taille de pygmée. — Abandonnons Louqsor et regagnons *la basse Égypte* sur cette cange aux voiles en ciseaux.

BERNIER. — Ce jeune peintre, qui montre d'excellentes dispositions de paysagiste, a exposé trois tableaux empruntés à des natures différentes. L'un est *un Doué*, près Plougastel, dans le département du Finistère. Nous ne sommes pas assez Breton-bretonnant pour savoir bien au juste ce que c'est qu'un *Doué*, mais voici ce que la toile représente : dans une prairie où paissent quelques vaches, s'élèvent subitement des roches granitiques se découpant en gris sur un ciel clair et ne recevant la lumière que sur leurs bords. On dirait des os qui percent la peau de la planète.

Les bords du Gapeau forment avec ce site austère un contraste brillant par leur éclat tout méridional. L'eau coule limpide sous un ciel lumineux, entre des rives blanches que bordent des arbres fauves et des pins parasols. Un héron de-

bout sur une patte anime seul le paysage, si un héron peut animer quelque chose.

Les Étangs du Pesquier ont de l'analogie avec *les Bords du Gapeau* pour la nature des terrains, des eaux et de la végétation. Les pins parasols y mettent la signature du Midi.

BERTAUT (M^me). — Nous ne sommes pas de ceux qui s'étonnent de voir les femmes pratiquer les arts. Le fait, selon nous, devrait être plus fréquent, mais sans les réduire à la miniature ou au genre sous des proportions restreintes, on peut être surpris de voir une jeune femme aborder la grande peinture et brosser un tableau d'église avec une énergie et une solidité toutes viriles. Le *Christ insulté*, de M^me Henriette Bertaut, se distingue par des qualités farouches et violentes qui ne trahissent en rien son sexe. Autour de la pâle figure du Christ se pressent des types d'une bestialité cynique et méchante qui rappellent, pour le dessin et la couleur, la manière caractéristique de Gustave Doré.

BIARD. — M. Biard semble avoir aban-

donné le genre caricatural qui lui avait valu de si beaux succès parmi les philistins, pour une peinture plus grave et plus instructive. Ses tableaux, s'ils péchent au point de vue de l'art, sont au moins curieux comme renseignements. — M. Biard a beaucoup voyagé dans l'Amérique du Nord et dans l'Amérique du Sud, et il a traduit la nature peu connue de ces pays neufs en tableaux d'une observation triviale sans doute, mais sincère et minutieusement vraie. Un botaniste ne trouverait rien à redire aux végétations exotiques de *la Forêt vierge,* il n'y manque que la lumière et l'effet ; *la Préparation du curare* par les vieilles femmes d'une tribu sauvage présente des types d'une laideur à faire plaisir aux réalistes. Il y a loin de là aux Indiens homériques de Chateaubriand et de Fenimore Cooper. *La Prière dans les bois* est plus bizarre que solennelle, mais la scène a dû se passer ainsi, on le sent. Quant à *la Chasse aux esclaves fugitifs,* à l'*Emménagement d'esclaves à bord d'un négrier* et à *la Vente d'esclaves dans l'Amérique du Sud,* quelles magnifiques vignettes abolitionnistes

on ferait avec ces toiles traduites au burin pour *la Cabine de l'oncle Tom* de Mme Beecher Stowe ! — Plaisanterie à part, il y a dans le négrier une certaine ingéniosité d'arrangement et des morceaux d'une bonne facture. Le nègre descendu dans la cale au bout d'un palan a une expression de terreur à la fois pitoyable et comique très-bien rendue.

Comment on voyage dans l'Amérique du Sud, *Comment on voyage dans l'Amérique du Nord*, cela peut intéresser nos lecteurs, à cette époque de locomotion, et nous allons le leur dire d'après M. Biard. Dans l'une on se fraye un chemin à travers les forêts, que barre l'inextricable réseau des lianes, à grands coups de sabre d'abatis, en s'écorchant les jambes aux ronces, en marchant sur la queue des serpents à sonnette, en recevant en pleine figure le coup de fouet des branches, en se trouvant face à face avec les jaguars et les pumas ; dans l'autre, on voyage sur les rails d'un chemin de fer, dans un waggon installé comme le salon d'un steamer. Les Yankees fument, crachent, taillent des morceaux de bois, boi-

vent, mangent, s'asseoient sur les épaules et mettent leurs pieds sur le dossier des banquettes ; — ici la sauvagerie, là l'extrême civilisation avec son confort brutal. — Nous aimons mieux la sauvagerie.

BOUGUEREAU.—Elle ne date pas d'hier, *la Première Discorde !* Le monde était bien jeune quand elle s'est manifestée. Il a suffi pour cela de deux frères, et la querelle n'est pas apaisée encore ; peut-être le jugement dernier séparera-t-il l'Abel et le Caïn de l'avenir, se battant sur le cadavre de la terre ! — M. Bouguereau a rendu d'une façon aussi ingénieuse que simple ce symptôme d'aversion naissante qui plus tard amènera le meurtre. — Le petit Caïn s'est disputé avec Abel, réfugié dans le giron d'Eve, qui essaye vainement de les réconcilier. Caïn, opiniâtre, rancunier, jaloux, roule des yeux déjà farouches. Une colère boudeuse abaisse le coin de ses lèvres, et, dans les crispations de son front bas, s'ébauche le signe fatal dont toute sa race sera marquée. Abel se pelotonne sous l'aile maternelle, gracieux, caressant ; son

chagrin ne se trahit que par des sanglots, et il ne demande pas mieux que de pardonner à son frère. Eve, tout en pressant l'enfant bien-aimé contre son cœur, tâche d'y ramener l'autre. Elle penche la tête, et sur ses joues coulent des larmes silencieuses. Dans son prophétique instinct de mère, elle pressent les inimitiés qui déchireront les peuples à naître, dont la première famille est le rudiment. Cette haine de Caïn pour Abel renferme un mythe profond. Elle représente le duel des déshérités contre les favorisés. Il y a dans la distribution du bonheur et du malheur un mystère insondable. Pourquoi la fumée du sacrifice d'Abel monte-t-elle droite et acceptée vers les cieux, tandis qu'un tourbillon rabat la flamme sur l'autel de Caïn? Pourquoi à l'un la beauté, l'amour, et, pour tout travail, la garde indolente des troupeaux, et à l'autre la déformation du labeur forcé, les morsures du soleil et le maigre produit d'une terre avare? Ce n'est pas dans un rendu compte de Salon qu'on peut résoudre ces questions formidables; aussi contentons-nous de les soulever en passant, et revenons à l'admirable groupe

de M. Bouguereau. — L'artiste a donné à la figure d'Eve une beauté grandiose et puissante qui réalise l'idée qu'on se forme de la femme modelée directement par le pouce de Dieu, ce sculpteur encore plus grand que Phidias et Michel-Ange. Mais en la faisant forte, il l'a faite aussi gracieuse. Eve devait posséder *l'éternel féminin*, cet élément d'irrésistible séduction qui fit désobéir Adam à Jehovah, et nous ferma pour toujours le Paradis terrestre. La toile de M. Bouguereau ne laisserait rien à désirer si le peintre, pour obtenir l'harmonie, n'avait trop sacrifié les diversités de ton. La peau de bête qui couvre à demi Eve ne diffère pas assez des chairs, et les plantes, très-bien exécutées d'ailleurs qui remplissent le fond, gagneraient à être d'un vert plus franc. Leurs nuances rousses les rapprochent trop de la gamme blonde des nus.

La Paix est un délicieux tableau qui forme, involontairement sans doute, avec *la Première Discorde*, une charmante et poétique antithèse. — Au milieu d'une prairie, deux enfants, le frère et la sœur, ou, si vous l'aimez mieux, le petit mari et la petite

femme dans la sainte nudité de l'innocence, s'embrassent en laissant tomber la moisson de fleurs qu'ils viennent de cueillir. Ce sujet qui, sous un pinceau moins sûr de lui-même, pouvait tourner à l'afféterie, a la grâce sérieuse et tendre que Léonard de Vinci prête aux caresses de l'enfant Jésus et de saint Jean dans *les Saintes Familles*. Ce charmant groupe serait digne de jouer aux pieds de la Vierge.

Théocrite et Virgile ne désavoueraient pas *le Retour des champs*, une idylle traduite avec le plus pur sentiment de l'antiquité. — Une jeune femme porte un bel enfant sur son épaule; le père, qui vient ensuite, sourit à l'enfant et en agace la gourmandise d'une grappe de raisin qu'il cache derrière son dos, sans s'apercevoir que la chèvre familière la lui mange dans la main. — Tout cela s'arrange comme les figures d'un bas-relief grec, et Méléagre, le délicat poëte de l'anthologie, ferait là-dessus une charmante épigramme.

Nous trouvons moins heureux *le Faune et la Bacchante*, le moins important, du reste, des quatre tableaux exposés par l'artiste. — La tête de la bacchante respire

bien l'ivresse sacrée, son corps s'abandonne gracieusement ; mais ses jambes, repliées sous elle, paraissent courtes, comme si le groupe avait été placé trop bas dans la toile et que l'espace eût manqué au peintre.

Le portrait de M^{me} M. de C*** nous plaît beaucoup ; la pose en est simple, naturelle, élégante, et la finesse du modelé ne nuit pas au charme de la couleur.

BOULANGER (Gustave).—C'est un sujet bien fait pour tenter un peintre que celui d'*Hercule aux pieds d'Omphale* ; il réunit la suprême force et la suprême grâce ; le type mâle et le type féminin poussés à leur dernière expression. Que de ressources dans le contraste violent de ces natures si opposées, dans cette transposition bizarre des attributs d'un sexe à l'autre ! A la main frêle, la noueuse massue ; aux doigts énormes, la quenouille fragile ; sur les blanches épaules « le manteau sanglant taillé dans un lion ; » sur le dos montueux de muscles la transparente tunique rose !

M. Gustave Boulanger n'est pas tombé

dans la faute, souvent commise, de faire d'Omphale une gaillarde robuste et presque herculéenne. Il l'a représentée, au contraire, délicate, svelte, blonde, d'une élégance presque moderne, aussi *féminine* que possible, en un mot. Elle n'a pas le moins du monde l'air d'une dompteuse de monstres ; c'est une sorte de Fœdora gréco-asiatique, de femme sans cœur des âges fabuleux. Ses yeux petillent d'une malice féline ; ses narines se dilatent avec une joie méchante, et un rire de courtisane découvre ses dents blanches. Ah ! la gueule du lion Néméen était moins redoutable, hérissée de tous ses crocs, que coiffant cette jolie tête blanche et rose !

L'*Omphale* de M. G. Boulanger triomphe d'avilir un héros, satisfaction si douce pour certaines femmes ! Elle le tient là sous son pied, courbé, faisant le gros dos, imbécile et ridicule, l'Alcide invaincu, le chevalier des douze prouesses, celui qui, de son bûcher de l'Œta, montera prendre sa place dans le ciel parmi les Olympiens ! — Il file et dit des fadeurs. — Les hydres. les lions, les harpies, les sangliers et les monstres chaotiques dont il purgeait la

terre, les impuissants, les jaloux, les poltrons sont bien vengés!

On est si déshabitué de la peinture d'histoire et du nu mythologique, que les formes de l'Hercule ont généralement surpris et paru chimériquement monstrueuses.— On ne croit plus à ces prodigieux développements de muscles, à ces pectoraux, à ces dentelés, à ces biceps, à ces deltoïdes, à ces grands trochanters, à toute cette myologie, bien réelle pourtant, et dont il ne serait pas difficile de retrouver le modèle vivant. L'Hercule Farnèse est beaucoup plus vrai qu'on ne le suppose, et M. Boulanger n'a pas eu besoin d'y recourir pour composer son type d'Alcide.—Peut-être l'a-t-il fait un peu bestial d'expression; mais Hercule, quoique demi-dieu, n'a jamais passé chez les Grecs pour fort spirituel, et les poëtes comiques ne se gênaient pas pour s'en moquer.

Les fêtes ne laissent ordinairement pas de trace; la répétition du *Joueur de flûte* et de *la Femme de Diomède* dans l'atrium de la maison pompéienne du Prince Napoléon, conservera le souvenir d'un spectacle charmant. L'artiste a peuplé cet intérieur gréco-romain si fidèlement repro-

duit de figures qu'on pourrait croire au premier coup d'œil enlevées aux panneaux de la maison du poëte tragique, si, en s'approchant, on ne retrouvait des visages de connaissance à ces comédiens et à ces comédiennes costumés comme s'ils allaient jouer du Ménandre ou du Plaute. Peut-être même ce poëte drapé d'un manteau, qui suit sur un papyrus la récitation d'une actrice, s'habille-t-il parfois d'un habit bleu à palmes vertes, et se fait-il applaudir rue Richelieu comme il eût été applaudi au théâtre de Bacchus à Athènes. — Eh quoi ! voici Madeleine Brohan, Marie Favart, et Got, et Samson, et Geffroy. — Ils y sont tous! antiques et modernes à la fois, gardant leur personnalité sous le déguisement. M. G. Boulanger a su fondre ensemble, avec un esprit rare et une convenance parfaite, ces deux éléments inconciliables en apparence : le présent et le passé, Paris et Pompéi, avant l'éruption du Vésuve !

Tous les détails d'architecture sont touchés d'une façon nette, légère, précise, sans que le côté pittoresque ait à souffrir du côté archéologique, et il en résulte une har-

monie bien difficile à obtenir dans une décoration polychrome. Les personnages ont le style et le caractère voulus, et rarement pastiche antique fut mieux réussi.

Arabe : tel est le titre d'un petit tableau qui n'attire pas beaucoup le regard, mais qui est peut-être le chef-d'œuvre du peintre. — Un jeune Arabe posé en sentinelle perdue rêve, appuyé sur son long fusil. Sa tête régulière et douce, ses longs burnous blancs pareils à des vêtements de femme, son attitude languissamment distraite ont un charme pénétrant et singulier que nous ne pouvons mieux comparer qu'à celui de l'Aouïmer de Fromentin dans *Un été au Sahara*. — Pour nous, toute l'Algérie est renfermée dans cette figure qui nous donne une de ces mélancolies nostalgiques bien connues des voyageurs.

BOULANGER (Louis). — Celui-ci, c'est le Boulanger de *Mazeppa*, de *la Ronde du sabbat* et de *la Saint-Barthélemy*, ces deux lithographies si sauvagement romantiques, qui horripilaient les philistins amateurs des têtes de Grévedon !

Et leurs pas ébranlant les voûtes colossales,
Troublaient les morts couchés sous les pavés des salles.

Ce vieux refrain, avec son trépignement rhythmique, est venu après plus de trente ans bourdonner aux oreilles de l'artiste devenu sage, et il lui a fallu céder à l'obsession et faire tournoyer sous les ogives de la cathédrale abandonnée la ronde monstrueuse et sacrilége : sorcières, nécromans, goules, aspioles. Le tableau a du mouvement et de la couleur; mais la lithographie était plus vertigineuse, plus formidable et plus satanique. — Le scepticisme a un peu corrigé et diminué l'édition peinte. En 1828 on croyait au sabbat; on n'y croit plus.

La Rêverie de Velléda représente la jeune druidesse regardant les deux yeux de la lune au milieu d'un paysage sentimentalement bleuâtre. Il y a de la grâce et de la couleur dans cette inspiration de Chateaubriand.

BROWNE (M^{me} Henriette). — A Constantinople, lorsque notre curiosité, lasse de courir les rues, entrait dans les maisons et s'irritait de ne pouvoir dépasser le sélamlik avec ses tasses de café et les chiboucks, nous nous sommes dit souvent : « Les

femmes seules devraient voyager en Turquie. — Que peut voir un homme dans ces pays jaloux? Des minarets blancs, des fontaines guillochées, des baraques roses, des cyprès noirs, des chiens galeux, des hammals chargés comme des chameaux, des caïdjis à chemise de soie, des cimetières plantés de pieux de marbre, des photographies ou des vues d'optique. Rien de plus. — Pour une femme, au contraire, l'odalik s'ouvre, le harem n'a plus de mystères ; ces visages, charmants sans doute, que le touriste barbu cherche en vain à deviner sour la mousseline du yachmak, elle les contemple dépouillés de leur voile, dans tout l'éclat de leur beauté ; le feredgé, ce domino du carnaval perpétuel de l'islam, ne dissimule plus ces corps gracieux et ces costumes splendides.

Le rêve que nous faisions, M*me* Henriette Browne vient de le réaliser ; elle rapporte d'Orient des nouvelles plus fraîches que celles des *Mille et une Nuits*, auxquelles il fallait nous en tenir.

Une Visite nous montre enfin l'intérieur d'un harem par quelqu'un qui l'a vu, chose rare et peut-être unique, car, bien

que les peintres mâles fassent souvent des odalisques, aucun ne peut se vanter d'avoir travaillé d'après nature. — Pour l'architecture, n'allez pas vous figurer un Alhambra ou un palais de fée, mais bien une salle très-simple, avec quelques colonnettes et des murailles blanches garnies de divans. — Les visiteuses arrivent, la cadine les reçoit au haut de l'escalier. Elles n'ont pas encore quitté le yachmak et le feredjé; l'une est en rose, l'autre est en bleu, et la transparente mousseline de leur mentonnière laisse voir que toutes deux sont jolies; elles ont amené avec elles une petite fille. Les femmes du harem, assises ou plutôt accroupies sur le divan, ont l'air d'essayer un mouvement qui coûte à leur nonchalance pour fêter les nouvelles venues. Leurs occupations n'étaient pas bien importantes, l'une respirait une fleur, et l'autre, appuyée à la paroi du mur, fumait un papipos — la cigarette de l'Orient — car, sachez-le bien, le narghilé commence à passer de mode là-bas. Sur un escabeau incrusté de nacre pose un plateau de cuivre avec son aiguière.

Rien n'est élégant comme ces longues

robes à queue de couleurs tendres, qui filent sur les formes et donnent au corps tant de grâce et de sveltesse. C'est à faire prendre les crinolines en horreur! Au bout de ces longues robes, comme des fleurs sur leurs tiges, se balancent de frais visages dont aucun teint de beauté européenne ne peut faire imaginer la nuance, car le grand air ne les a jamais effleurés.

Une Joueuse de flûte nous initie aux divertissements du harem. Drapée de mousseline blanche, une jeune musicienne joue sur la flûte de derviche une de ces mélodies au charme étrange qui s'emparent de vous si invinciblement, et vous rappellent le souvenir d'airs entendus dans des existences antérieures; trois femmes cadines ou odalisques l'écoutent appuyées au mur dans une attitude de rêverie extasiée. Une des compagnes de la joueuse de flûte, reconnaissable à sa guzla, agace une tortue se traînant sur un escabeau. Une troisième musicienne la regarde faire.

Ces deux scènes ont un caractère d'intimité orientale qui les distingue de toutes les turqueries fantaisistes. Voilà bien de

vraies dames turques. — M^me Henriette Browne a trouvé, après Decamps, un moyen neuf de peindre les murailles blanches : au lieu de les empâter, de les égratigner, de les trueller, elle les unit, elle les ponce, elle les stuque, pour ainsi dire, laissant tout le relief aux figures ; l'effet qui en résulte est très-heureux.

Une femme d'Eleusis est assez belle pour être canéphore aux Eleusinies, mais ce n'est pas un marbre antique que M^me Henriette Browne a coloré de sa prestigieuse palette, c'est une Grecque moderne au type charmant et superbe, à la chemise blanche brodée de rouge, à la veste de peau d'agneau, à la ceinture bosselée de boules de métal, au tablier à triples franges, au fez entouré de mousseline — une déesse qui s'est faite marchande de limons, de pastèques et de raisins.

Il y a beaucoup de naturel et de sentiment dans la *Consolation*. — Un petit garçon tient à bras le corps sa sœur, plus grande que lui et grondée pour quelque leçon mal sue ; — avec quel cœur et quelle sympathie enfantine ! comme il y va de toute âme ! et comme il boirait ces larmes

s'il était assez haut pour atteindre les yeux de l'affligée !

Le portrait de M. le baron de S... est d'une couleur excellente et d'une vigueur toute virile. Sans connaître le modèle, on sent sa ressemblance ; on sent que ce n'est pas là une ressemblance à fleur de peau. La personne morale y est aussi bien que la personne physique.

BODMER. — Sous une espèce de hangar ou de hutte dont la neige blanchit le toit picorent des poules aussi bien peintes que celles de M. Couturier. Au loin on aperçoit la campagne poudrée à frimas. — Cela s'appelle *Poules sous un abri*. Ce n'est pas un sujet palingenésique faisant pressentir les destins futurs de l'humanité, mais le ton en est fin, l'exécution délicate et serrée. Il n'en faut pas davantage. M. Bodmer a exposé aussi *des Terriers sous des genêts* et un paysage intitulé au *Bas-Bréau* où l'on retrouve les qualités sérieuses de l'artiste.

BONHEUR (Auguste). — M^{lle} Rosa Bonheur n'a pas exposé ; mais son frère la remplace

avec un tel air de famille, qu'au premier aspect l'on pourrait s'y tromper. Jamais ressemblance ne fut plus frappante, jamais consanguinité de talent ne fut plus irrécusable. Les trois tableaux de M. Auguste Bonheur, — *l'Arrivée à la foire* (Auvergne), *Rencontre de deux troupeaux dans les Pyrénées, la Sortie du pâturage,* semblent non-seulement exécutés par la main de Mlle Rosa Bonheur, mais encore vus avec son œil et compris à travers son intelligence : ce n'est pas de l'imitation, c'est de l'assimilation. Chose bizarre, les œuvres de la sœur se reconnaîtraient peut-être à quelque chose de plus ferme et de plus viril.

L'habitude de la peinture grise, terne et boueuse, qui passe pour vraie aujourd'hui, peut faire trouver soyeuse, argentée et brillante la couleur de ces toiles ; mais la nature, lorsqu'on la regarde sans esprit de système, n'a pas l'aspect malpropre et fangeux qu'on se plaît, nous ne savons trop pourquoi, à lui donner. Elle est au contraire singulièrement nette dans ses formes; pure, franche et gaie dans ses tons. Les arbres ont des verts tendres,

frais, transparents, et ne ressemblent pas à des éponges pourries. Le gazon se veloute de frissons moirés ; le ciel est léger, vague, lumineux, et les nuages n'y prennent pas l'air de décharges des gravats. — Il suffit pour s'en convaincre de se promener un jour d'été dans une belle campagne et de jeter les yeux autour de soi. M. Auguste Bonheur a osé, et c'est là une grande audace, dévernir la nature, lui enlever la fumée et la crasse, la débarbouiller de la sauce au bitume dont l'art la recouvre ordinairement, et il l'a peinte telle qu'il la voyait. Ses animaux ont la robe lisse et satinée des animaux bien portants; ses feuillages, la fraîcheur vivace de plantes lavées par la pluie et essuyées par le soleil. — Certaines portions arrivent au trompe-l'œil complet et produisent l'illusion de relief du stéréoscope; entre autres, le petit ruisseau qui coule au bord de la route, dans la plus grande toile. Sans doute cette illusion n'est pas nécessaire dans la peinture d'histoire, où l'idée et le style doivent prédominer; mais elle ajoute un charme à la représentation de la nature physique. — Quel peut être le mé-

rite de bestiaux et de pâturages, si ce n'est d'être vrais ?

BONNEGRACE. — *La Pudeur vaincue par l'Amour* est un de ces sujets que Prudhon eût aimé à traiter, et qui, par leur nature allégorique, donnent au peintre une occasion de nu bien rare dans les temps modernes. — Nous aimons ces motifs vagues en dehors des temps et des lieux, et qui, par leur généralité même, restent éternellement humains; ils transportent le fait vulgaire dans la sphère de l'art. Un réaliste, croyant faire merveille, eût représenté un séducteur quelconque, roulier ou garçon de ferme, lutinant à coups de poing une laveuse de vaisselle. Pour nous, dussions-nous paraître rétrograde, nous préférons l'Amour corrégien de M. Bonnegrace, enlevant d'une main légère le dernier voile que la Pudeur retient d'une main tremblante. Ce bel adolescent à la chevelure bouclée et parfumée d'ambroisie, aux blanches ailes de cygne, nous semble plus vrai dans son déguisement mythologique que l'amoureux le plus grossièrement réel. Il symbolise

l'immortel désir s'emparant de la beauté, son idéal toujours poursuivi. La jeune fille est charmante d'émotion contenue et d'embarras virginal. — Ce groupe, d'une blancheur dorée, se détache harmonieusement d'un fond de paysage aux tons d'une richesse étouffée et sourde qui le fait ressortir et en augmente la valeur. La couleur en est excellente et rappelle à la fois la nature et les maîtres également étudiés par l'artiste.

Outre *la Pudeur vaincue par l'Amour*, M. Bonnegrace a exposé trois portraits que l'on peut ranger parmi les meilleurs du Salon : le portrait de M. Tchoumakoff, artiste russe, le nôtre et celui de M. Havin. Ce qui est assez rare maintenant, M. Bonnegrace cherche la couleur, et il la trouve. La belle tête de M. Tchoumakoff, avec sa pâleur ambrée, ses cheveux noirs en désordre, sa barbe qu'argentent çà et là quelques poils blancs, a une puissance de vie singulière ; le regard nage dans un fluide lumineux, la narine respire, la bouche va parler ; les mains, croisées sur le genou, sont magnifiques de dessin, de modelé et de ton ; la veste de velours est

d'un noir intense et transparent qui s'accorde à merveille avec les glacis chaudement olivâtres du fond. C'est là une peinture magistrale et solide, ébauchée en pleine pâte, conduite dans le sens des formes par une brosse aussi sûre que hardie et d'un grain superbe. Le temps l'agatisera sans l'obscurcir, et alors elle pourra prendre place dans une galerie espagnole ou vénitienne, parmi les œuvres des plus fiers coloristes.

Il nous est difficile de porter un jugement sur notre propre portrait. Si nous avons quelquefois pratiqué la maxime grecque Γνῶθι σεαυτόν, ç'a été plutôt à l'intérieur qu'à l'extérieur; mais tous ceux qui passent devant cette toile, ne nous eussent-ils rencontré qu'au théâtre ou dans la rue, s'exclament et nous nomment au premier coup d'œil; nous devons donc en présumer la ressemblance parfaite. Quant à l'exécution, elle a les mêmes qualités que celle du portrait de M. Tchoumakoff.

Le portrait de M. Havin est aussi une fort belle chose, d'une couleur forte et lumineuse, d'un modelé puissant, et fait

songer à ce beau portrait d'homme âgé, œuvre unique de Pagnest.

BRENDEL. — M. Brendel est le peintre ordinaire des moutons, non pas des moutons d'idylles, cardés de frais et enrubannés de faveurs roses, mais des vrais moutons, crottés, crasseux et sentant le suint. Nul mieux que lui ne sait rendre la chaude atmosphère des étables; on dirait qu'il a été berger toute sa vie. Ses toiles bêlent. *Le Parc aux Moutons* représente avec une vérité saisissante le troupeau endormi au clair de lune entre les barrières du parc, sous la garde du chien. — *La Rentrée à la ferme, le Plateau de Belle-Croix*, méritent également des éloges.

BREST. — *La Place de l'At-Meidan à Constantinople*, de M. Brest, reproduit, avec la plus pittoresque exactitude, l'aspect et le fourmillement de ce vaste espace qui formait l'hippodrome de Byzance. — A la droite du spectateur, en regardant l'obélisque, la Solimanyeh arrondit son dôme, dresse ses minarets et prolonge ses murs d'enceinte que dépassent des

feuillages ; à gauche s'entassent des maisons en bois diaprées de couleurs tendres, avec leurs étages en surplomb et leurs moucharabys grillés, et sur la place circulent les *arabas* attelés de bœufs gris, les *talikas* rapides, les mouchirs à cheval, les piétons de toute race et de tout costume, Turcs, Syriens, Arnautes, Bulgares, femmes en feredgé rose, pistache ou bleu, tandis que les marchands vendent du baklava, des concombres, des épis de maïs rôti et autres denrées exotiques. L'un d'eux a même adossé sa boutique à ce pilier tronqué formé de deux serpents de bronze s'enroulant en spirale et qui provient, dit-on, de l'ancien temple de Delphes. Nous pouvons, comme témoin oculaire, attester la vérité sobre et forte du tableau de M. Brest. — Nous en dirons autant de *la Pointe du sérail* et du *Missir-Charsi*, bazar d'Égypte où se vendent les drogues, à Constantinople.

BRETON.— Il y a chez M. Breton un sentiment profond de la beauté rustique qui le sépare des vulgaires faiseurs de paysanneries. Il ne flatte pas la nature en laid.

Cet artiste vraiment digne d'un nom trop prodigué aujourd'hui a compris la poésie grave, sérieuse et forte de la campagne, qu'il rend avec amour, respect et sincérité. Les travaux nourriciers de l'homme ont leur grandeur et leur sainteté ; pour qui sait bien les regarder, ils s'accomplissent solennellement à la manière des rites religieux, avec des formes et des attitudes presque hiératiques, comme si l'on célébrait les fêtes de l'antique Cybèle. Regardez dans *le Colza* cette jeune fille qui crible la graine. Ne dirait-on pas, à la voir avec cette noble pose donnée par sa fonction même, une vierge d'Eleusis tenant le van mystique? Sa tête hâlée au profil pur et ferme ne démentirait pas la supposition.

Le tableau des *Sarcleuses* produit une impression mystérieuse et douce qu'on n'attendrait pas de son titre. Le soleil se couche; déjà son disque rougi a disparu plus qu'à moitié derrière la ligne d'horizon, au bout d'une vaste plaine dont quelques femmes courbées arrachent les mauvaises herbes. L'une d'elles, fatiguée sans doute, s'est relevée et se tient debout

au second plan, détachée en silhouette sur la limpidité du ciel avec une sveltesse et une élégance rares. Le travail va finir avec le jour, et la belle créature se redresse comme une plante à la fraîcheur du soir !

Est-ce la même qui rêve accoudée dans le tableau intitulé *le Soir,* pendant que ses compagnes plus folâtres se prennent les mains et forment une ronde? Ce type semble préoccuper le peintre, et il reparaît à travers son œuvre comme la répétition involontaire de quelque Fornarina villageoise. On peut, du reste, le revoir avec plaisir. Il rappelle avec plus de force et de style la *Claudie* de George Sand.

L'Incendie sort de la manière de M. Breton, qui affectionne les scènes tranquilles et simples et ne vise pas habituellement au dramatique. Il y a beaucoup de mouvement, d'action et de terreur dans ce tableau. — L'incendie, avec la lividité de la flamme au soleil, dévore à travers des tourbillons de fumée la toiture d'une chaumière. On accourt, on s'empresse, on se passe les seaux d'eau, on attaque les murailles pour isoler le feu, tout en procédant au sauvetage des personnes, des

animaux et des meubles. — Les bestiaux effarés qu'on fait sortir malgré eux de l'étable se révoltent et mettent le désordre dans la foule. Tout cela est rendu avec beaucoup de talent, d'énergie et de vérité.

BRIGUIBOUL.— Cet artiste a exposé une *Danaé*, un *Job* et un *portrait d'homme*. La Danaé est une grande figure exubérante de formes, qui semble accuser chez le peintre une préoccupation de Rubens et de Jordaens, bien qu'il n'incendie pas sa palette de tons rouges et se maintienne dans une tonalité blonde plus italienne que flamande. Cette figure a de l'aspect et une certaine tournure magistrale. *Job*, piteusement étendu sur son fumier, écoute les consolations ironiques de sa femme dans une pose de raccourci originale et savante. Le portrait d'homme est d'une bonne facture.

BRION. — *Le Siége d'une ville par les Romains sous Jules César* nous montre, chose curieuse, une batterie de balistes et de catapultes. Ce sont des engins formida-

bles à l'œil que ces antiques instruments de destruction! D'un effet moins puissant que nos canons rayés et nos mortiers, ils ont un aspect énorme, farouche et monstrueux qui frappe l'imagination et l'épouvante. Quelle complication de poutres, de ressorts, de roues, de détentes et d'engrenages! Elles sont là, balistes et catapultes, bardées de cuirs verts pour ne pas s'allumer aux dards enflammés et aux pots à feu. Les soldats tendent sur un treuil la corde qui doit chasser le projectile, ou balancent le madrier destiné à battre en brèche les remparts. — Au pied des machines sont rangés les boucliers destinés à former la tortue au moment de l'assaut. — Tout l'attirail du siége antique est reconstruit avec une science d'archéologie que nous ne soupçonnions pas chez M. Brion, qui jusqu'à présent s'était plus occupé des habitants de la forêt Noire que de la balistique sous Jules César. Mais rien n'est impossible à un homme d'un vrai talent comme M. Brion. Son *Siége d'une ville par les Romains* lui fait beaucoup d'honneur, car l'exactitude technique ne l'a pas empêché de composer un tableau

plein de vie, de mouvement et de couleur.

La Noce en Alsace, *le Repas de noce* et *le Benedicite* nous ramènent aux sujets favoris du peintre, les vieilles coutumes pittoresques conservées encore dans quelques provinces fidèles à la couleur locale, et que les artistes se dépêchent de fixer sur la toile avant qu'elles ne disparaissent. M. Brion sait rendre avec une grâce charmante ces types particuliers, ces costumes bizarres, ces intérieurs aux détails caractéristiques ; il donne du sentiment et de la beauté à ces physionomies rustiques qui peut-être n'en ont pas ; mais, si c'est un mensonge, nous le lui pardonnons bien volontiers.

C

CABANEL.—Le hasard alphabétique, judicieux cette fois, amène en tête de la lettre C un peintre à qui son mérite assigne en effet cette place, M. Cabanel. Il domine réellement cette série abondante en œuvres remarquables et qui se renferme presque entière, au bout de la galerie des B, dans une espèce de salon carré où la lumière nous a semblé plus favorable qu'ailleurs.

C'est un charmant tableau que *la Nymphe enlevée par un faune*. Charmant n'est point ici une vaine épithète élogieuse. Elle résume l'idée même de l'œuvre. M. Cabanel a évidemment, et nous lui en savons un gré infini, travaillé sous la préoccupation du *charme*. Les artistes aujourd'hui ne pensent pas à plaire aux yeux, ce qui, en somme, est le but de la peinture. Ils veulent être savants, profonds, originaux, sublimes, bizarres même; mais ils

dédaignent l'agrément comme au-dessous d'eux. Tel tableau vanté impressionne péniblement la vue, et l'esprit seul se rend compte du mérite de l'ouvrage. — *La Nymphe enlevée par un faune* s'épanouit comme un bouquet de palette, et, du plus loin, avant que l'on ait pu en discerner les détails, l'aspect général caresse le regard par des gammes de tons frais, harmonieux et doux. Vous êtes séduit comme à la vue d'une gerbe de fleurs, d'un beau tapis de Perse, d'un assortiment de soies nuancées. — C'est là, nous le voulons bien, une sensation purement physique, mais du ressort même de la peinture, et sans laquelle, à notre sens, il n'y a pas de peinture parfaite. Sachons donc gré à M. Cabanel de la faire naître.

En un siècle plus mythologique que le nôtre, *la Nymphe enlevée par un faune* se serait appelée « Pan et Syrinx, » car ce n'est pas un faune vulgaire que le demi-dieu qui serre cette belle fille entre ses bras : il n'appartient pas au troupeau lascif et rustique des chèvres-pieds. Dans sa difformité hybride, il conserve une sorte de beauté, et l'émotion voluptueuse peut se

mêler à l'épouvante chez la nymphe qu'il enlève. Aux boucles laineuses de sa tête il a enlacé une agreste couronne de coquelicots : c'est plus de coquetterie que n'en ont ses pareils. Une peau de panthère se noue autour de ses reins, et à sa ceinture est suspendue une flûte de Pan, qui indique le musicien, l'artiste capable d'emporter le prix aux luttes de chant.

D'un bras vigoureux il soulève la nymphe qui se renverse en se débattant, et dont les cheveux défaits s'épanchent par nappes d'or. Elle cherche à éviter le baiser camus du ravisseur, mais sa petite main est un obstacle facile à écarter, et l'expression de ses yeux noyés, de ses joues rougissantes, de sa bouche entr'ouverte où reluit l'éclair perlé du sourire, n'indique pas une volonté de résistance bien farouche. Le lieu est désert, le demi-dieu pressant; les napées se cachent sous les roseaux, les oréades dans les cavernes des montagnes ; les compagnes de la jeune nymphe se sont enfuies. Heureux faune !

On ne saurait rêver un corps plus jeune, plus suave, plus délicatement virginal que ce torse de nymphe, d'une blancheur

neigeuse, qui palpite contre la brune poitrine de l'ægipan. — Des demi-teintes azurées, rappelant le ton léger du ciel comme l'or des cheveux rappelle les rousseurs du feuillage, baignent de leur transparence les rondeurs du sein, tandis qu'une lumière argentée satine le ventre, les hanches et les cuisses, pour reparaître en baisers roses au bout des pieds. Quelle fraîcheur! quelle grâce! quelle harmonie! Comme cela est caressé d'un pinceau sûr de lui dans sa légèreté, et qui sait fondre les couleurs sans altérer les formes, sans perdre le modelé!

Le paysage, traité d'une manière large et vague, soutient les figures comme un accompagnement soutient la mélodie. Il est étoffé et riche, mais d'une richesse peu voyante, et il enveloppe amoureusement la scène de mystère, de silence et d'ombre.

Dans son genre, *le Poëte florentin* est une toile aussi réussie que *la Nymphe enlevée par un faune*. Assis sur le banc de marbre d'une villa, le poëte fait sans doute la glose d'un sonnet d'amour platoniquement alambiqué à la mode du temps. Un

jeune couple: l'amant, beau jeune homme de vingt ans, la maîtresse, délicieuse blonde au pur profil, écoutent réciter le poëte. Peut-être une étincelle de jalousie brillet-elle dans les yeux de l'amant à voir son aimée prêter une attention si émue aux rimes de l'auteur! Plus loin se tient accroupi avec une pose de nonchalance heureuse un autre compagnon également jeune et beau. Un troisième s'est allongé sur le dossier du banc, et, la tête entre ses mains, savoure à son aise la poésie. Tous ces personnages, vêtus de beaux costumes florentins, s'arrangent avec une élégance rare et forment un groupe dont l'œil ne peut se détacher.

La Madeleine pénitente ne se montre qu'à mi-corps et semble un peu gênée par son cadre; abîmée dans une pieuse rêverie, elle contemple sa croix de roseau, la poitrine gonflée de sanglots, les yeux meurtris de larmes. La tête maigrie et fatiguée, quoique belle encore, a cette douloureuse profondeur de sentiment qu'on admire chez Ary Scheffer, mais avec des qualités de peintre bien supérieures. Il est fâcheux que les bras, vus en raccourci, ne

s'emmanchent pas bien avec les épaules et donnent à la figure un air contraint : cela tient, sans doute, à la dimension restreinte de la toile. Quelques centimètres ajoutés par en bas mettraient la belle pénitente à l'aise et doubleraient son charme; mais peut-être M. Cabanel a-t-il craint, en un sujet demi-religieux, d'être trop séduisant.

Outre le mérite de la ressemblance, le portrait de M^{me} I. P. a celui d'être admirablement composé. — Qu'on ne s'y trompe pas, l'agencement d'une seule figure demande une composition tout aussi bien que le balancement d'un groupe. Les grands maîtres n'y manquent jamais, et c'est ce qui fait des tableaux des portraits signés par eux, tandis que la plupart des portraits modernes ne sont que des images. L'attitude est simple ; les mains s'arrangent avec bonheur sur l'éventail qui prétexte leur mouvement; les blancs doux et chauds de la robe de mousseline, le bleu turquoise légèrement verdi de l'écharpe font valoir le teint brun et les cheveux noirs du modèle.

Le portrait de M^{me} W. R... en robe de

velours noir, que contourne une riche fourrure, n'est pas moins remarquable. M. Cabanel, avec l'harmonie de tons et la douceur de pinceau qui séduit les gens du monde, sait conserver toutes les qualités sérieuses de l'artiste. — Il est agréable et tendre dans sa peinture, mais point efféminé ; sous ces chairs si soyeuses et d'un grain si fin, il y a des os, des muscles, des nerfs. Citons aussi avec éloge le portrait de Son Exc. le ministre de l'agriculture, du commerce et des travaux publics.

Tout autre peintre que M. Cabanel, prenant la route du joli, nous alarmerait peut-être un peu ; mais, chez lui, la grâce est la grâce de la force, et pour s'en convaincre, il suffit de penser à *la Mort de Moïse*, ce tableau grandiose et michelangesque, par lequel il débuta.

CAMPOTOSTO. — Malgré ce nom espagnol et torride, M. Campotosto est Belge, de Bruxelles et non de Madrid, comme l'atteste le livret ; mais un nom castillan n'est pas rare en Belgique. L'aspect de la peinture de M. Campotosto permettrait de continuer cette supposition d'origine méri-

dionale, car elle est chaude, colorée, un peu brûlée au soleil ou au four, et d'une facture énergique.

L'Heureux Age, un Petit Coin où l'on pleure, les Enfants de pêcheurs, sont faits d'un mélange de Murillo et de Léopold Robert, que l'auteur a relevé d'une sauce à lui particulière. Le tout forme un régal très-agréable à l'œil et d'aspect original. La loterie a acquis une des toiles de M. Campotosto, qui ne sera pas un des lots les moins enviés.

CARAUD. — On ne peut refuser à M. Caraud une assez fine intelligence du 18e et du 17e siècle ; il en connaît familièrement les mœurs, la physionomie et le costume. Son dessin ne manque pas de correction, sa couleur est agréable, sa touche adroite; un peu plus d'accent et d'originalité, ce serait parfait dans son genre. Son exposition de cette année consiste en quatre tableaux : *la Prise d'habit de M^{lle} de la Vallière au couvent des Carmélites* (1674), *la Prière, la Convalescence* et *la Chaise à porteurs.* Le plus considérable est *la Prise d'habit de M^{lle} de la Vallière.* La

figure de celle qui, après avoir été la première et peut-être la seule passion de Louis XIV, devint humblement sœur Louise de la Miséricorde, a une grâce pénitente et mélancolique sous les ciseaux qui entament sa blonde chevelure; mais l'ensemble du tableau pèche par une trop grande gaieté de couleur et une coquetterie un peu mondaine d'ajustements. Cette solennité religieuse eût demandé une gamme de tons plus grave et plus sombre. L'effet de la scène y eût gagné. Dans *la Convalescence*, l'expression de la jeune femme qui, soutenue par ses parents, va, au sortir de sa chambre de malade, aspirer sa première bouffée d'air au jardin, est rendue avec beaucoup de sentiment. *La Prière* est une jolie toile, et *la Chaise à porteurs*, où, guidée par un seigneur, va monter cette belle dame, caractérise bien la galanterie cérémonieuse du grand siècle.

CASTAN.—Il y a beaucoup de fraîcheur et de lumière dans les *Environs de Sion* (Valais) et *Au bord d'un ruisseau*, de M. Castan. Cet artiste a une façon légère de

feuiller qui rend beaucoup mieux la nature que les empâtements compactes dont on abuse beaucoup aujourd'hui. L'œil suit à travers les verdures transparentes les bifurcations des branches et tous les élégants détails de l'anatomie végétale ordinairement perdus dans l'opacité des masses. Les brises et les rayons jouent parmi ces sveltes ramures. Sans redouter la vulgaire plaisanterie du plat d'épinards, M. Castan donne à ses prairies ce vert d'émeraude qui caractérise la jeune herbe saturée de fraîcheur au voisinage des ruisseaux. C'est une hardiesse dont nous le félicitons.

L'*Intérieur de forêt en hiver* rend bien le soleil pâle de la froide saison glissant entre les arbres dépouillés et projetant leurs ombres grêles sur le chemin jonché de feuilles mortes. Il fallait toute la finesse de pinceau de M. Castan pour exprimer sans confusion et sans lourdeur tous ces squelettes d'arbres superposés.

CERMAK (Jaroslaw). — *Une Razzia de bachi-bouzoucks* dans un village de l'Herzégowine, de M. Cermak, attire impérieusement le regard par une certaine brutalité

puissante et lumineuse. — Un bachi-bouzouck à tête rasée enlève, pour la revendre à quelque sérail, une belle jeune femme nue qui se tord entre ses bras et l'égratigne. On voit à l'impassibilité opiniâtre du ravisseur qu'il pense plutôt aux bourses d'or du Djellab qu'aux charmes de sa victime. Il voudrait bien ne pas endommager cet objet de prix qui se débat sans souci des déchets et des meurtrissures. Au pied du groupe s'étale un enfant massacré dont les vagissements importunaient. Au fond, d'autres bachi-bouzoucks mettent le feu aux maisons saccagées. — Ces détails sont plus apparents dans la description que dans le tableau même, où le torse de la femme accapare l'œil par l'éclat vivace du ton et la fougueuse luxuriance de la chair. — C'est un beau morceau que ce corps plein de force, de jeunesse et de santé, grassement féminin et satiné de lumière.

Le Raïa slave, drapé dans son grand manteau rouge, a bien le caractère mélancolique, féroce et sauvage du type. La tête est superbe, et le corps se sent à merveille sous les larges plis de l'épaisse étoffe,

Nous aimons aussi beaucoup *la jeune Paysanne avec son enfant* (Croatie). Tous les détails de son pittoresque costume, manches fenestrées d'entre-deux de guipure, tablier à franges, broderies aux couleurs vives, colliers, plaques, chaînettes de sequins, sont rendus avec largeur et précision à la fois. Le type de la figure a une grâce exotique qui met le rare dans le charmant.—Quant à l'enfant, il est fort joli sans doute, mais un peu trop mou, car ses chairs cèdent comme de la pâte sous la pression des doigts maternels.

Cette exposition est, à ce qu'il nous semble, le début de M. Jaroslaw Cermak. Du premier coup il a su se tirer de la foule, et se faire apercevoir dans cette immense cohue de tableaux. — Au Salon, ce n'est pas le tout que d'avoir du talent, il faut encore que ce talent soit *visible* ou plutôt *voyant*, pour parler le jargon de la mode.

CHAPLIN. — Occupé de peintures décoratives aux Tuileries et à l'Élysée, M. Chaplin n'a exposé que trois portraits : le portrait de Mme M., celui de Mme P. et ceux

des enfants de M^me A. G. On y retrouve les qualités qui ont fait la réputation de l'artiste, le réalisme dans la grâce et une fraîcheur rare de coloris. La touche à la fois délicate et brusque de M. Chaplin, le mélange de frottis et d'empâtements qu'il emploie, l'éclat lumineux de ses satins, la manière libre dont il chiffonne le taffetas et les gazes, ôtent à ses toiles la fadeur qu'évitent rarement les peintres fashionables.

CHAVANNES (Puvis de). — Nous plaçons ici M. Puvis de Chavannes; il y a droit par l'initiale d'un de ses noms, et ses deux vastes peintures occupent toute une paroi du Salon où se trouvent les toiles de M. Cabanel. Quoique M. de Chavannes ait déjà exposé *un Retour de chasse* plein de belles promesses, on peut dire qu'il débute véritablement cette année. D'un seul coup il est sorti de l'ombre; la lumière brille sur lui et ne le quittera plus. Son succès a été grand et cela fait honneur au public, car M. P. de Chavannes ne cherche pas, comme on dit, la petite bête. Son esprit se meut dans la plus haute

sphère de l'art et son ambition dépasse encore son talent. L'aspect même de ses deux grandes compositions, *Bellum*, *Concordia*, intrigue le regard. Sont-ce des cartons, des tapisseries, ou plutôt des fresques enlevées d'un Fontainebleau inconnu, par un procédé mystérieux, que ces immenses toiles entourées d'un cadre de fleurs et d'attributs comme les peintures de la Farnésine ? Quel procédé a-t-on employé pour les peindre ? la détrempe, la cire, l'huile ? On ne sait trop, tant la gamme est étrange, en dehors des colorations habituelles; — ce sont les tons neutres ou savamment amortis de la peinture murale, qui revêtent les édifices sans réalité grossière, et font naître l'idée des objets plutôt qu'ils ne les représentent.— M. P. de Chavannes, insistons sur ce point, à un moment où tant de palais et de monuments s'achèvent, attendant leur tunique de fresques, n'est pas un peintre de tableaux ; il lui faut, non pas le chevalet, mais l'échafaudage et de larges espaces de muraille à couvrir. C'est là son rêve, et il a prouvé qu'il pouvait le réaliser. Ce jeune artiste, dans un temps de prose et

de réalisme, est naturellement héroïque, épique et monumental, par une récurrence de génie bizarre. Il semble qu'il n'ait rien vu de la peinture contemporaine et sorte directement de l'atelier du Primatice ou du Rosso.

Le sujet de *la Guerre* est pris dans un sens synthétique, en dehors des circonstances de temps, de lieu et de particularité quelconque. C'est l'idée elle-même rendue sensible avec une singulière puissance poétique. La guerre a passé sur un pays ; l'œuvre de conquête est achevée; trois clairons à cheval, impassibles, semblables d'attitude, sonnent la fanfare du triomphe comme les anges sonneront l'appel du jugement dernier, et sont aussi effrayants. — Cela est grand, farouche et sauvage, avec une tournure antique, à la façon de certains vers des *Niebelungen*. — Derrière, vient confusément l'armée emmenant les captifs qui se tordent les bras dans leurs liens. — Au centre de la composition, de belles jeunes femmes, enchaînées ou dépouillées de leurs vêtements, déplorent leur virginité ou leur honneur. — Au premier plan, la vieille aïeule, Hécube rusti-

que aux flancs fourbus par la maternité, pour nous servir de l'énergique expression shakspearienne, aboie de douleur devant le cadavre de son fils. Le vieux père sanglote et se lamente, fou de désespoir. Un peu plus loin, les bœufs de labour éventrés agonisent, renversant la charrue dans leurs convulsions suprêmes. Au fond, le village qui brûle envoie au ciel, comme une prière et une demande de vengeance, un long jet de fumée noire que le vent rabat, comme le dais d'un immense catafalque, sur la plaine livide. Rien n'est plus tragique que ce tourbillon sombre ! Des trophées, des palmes, des engins de guerre groupés avec un goût sévère, encadrent ce chant de poëme homérique.

La Concorde nous transporte dans un vallon de Tempé, ombragé de grands arbres verts, arrosé d'eaux courantes; les guerriers ont déposé leurs armures; ils se reposent ou s'exercent à dresser les chevaux; les innocentes industries de la paix occupent le loisir des femmes; l'une d'elles, agenouillée, presse le pis d'une chèvre, l'autre porte une corbeille de fruits, une troisième tresse des fleurs;

celle-ci rêve accoudée ; celle-là, qui rappelle dans sa nudité superbe les hautes élégances florentines, se tient debout fièrement, comme une Vénus sortant de la mer. — On se croirait au temps de l'âge d'or, tant il y a de calme, de fraîcheur et de repos dans cette composition aussi tranquille que l'autre est furieuse ! — La couleur elle-même en est moins abstraite et plus humaine. Le peintre semble avoir profité de la paix pour achever à loisir certains morceaux : — aussi beaucoup de gens préfèrent-ils *la Concorde* à *la Guerre*; mais ce n'est pas notre avis, quoique nous admirions sincèrement l'une et l'autre. Des fleurs et des fruits d'une couleur excellente bordent cette idylle arcadienne et la complètent; le sens ornemental et décoratif perce chez M. de Chavannes jusque dans les moindres accessoires.

Et la critique ! allez-vous dire, vous n'en indiquez aucune. M. Puvis de Chavannes est donc parfait? Eh ! mon Dieu ! non; il a d'énormes défauts ; mais voilà un peintre qui naît, ne le tuons pas tout de suite ; laissons-le faire. Nous le critiquerons plus

tard, — quand il n'aura plus que des qualités.

CHINTREUIL. — Cet artiste aime à regarder la nature par un angle particulier. — Il la saisit dans ses moments d'originalité, car parfois la nature est banale et manque ses tableaux comme un peintre sans talent. Il en guette les caprices hasardeux, les attitudes bizarres, les effets risqués, pour les transporter sur la toile. Aussi, malgré son mérite, le public le comprend-il peu. Souvent, à force de vérité, M. Chintreuil a l'air faux; il peint ce qu'on ne voit pas tous les jours ou ce qu'on dédaigne de peindre l'ayant vu : — un *Champ de pommes de terre*; — des *Genêts en fleur*. Que diraient de ce premier motif les fidèles du paysage historique? Quant au second, il étonne l'œil par sa floraison jaune d'or sur une lande au bout de laquelle s'enfonce en terre un soleil rougi. — *L'Aube après une nuit d'orage* cause une impression presque tragique. Le matin gris, comme dit Shakspeare, se lève dans les lividités d'un ciel menaçant sur une eau clapoteuse et trou-

ble bordée d'arbres noirs où ballotte une barque désemparée et qui rejette un cadavre à ses rives. La sensation froide et maladive de l'aube a rarement été mieux rendue. *Vers le soir* représente un troupeau se hâtant de rentrer au bercail sous la menace de la tempête. La rafale souffle, mêlant aux nuages des tourbillons de poussière ; les arbres se tordent convulsivement, les herbes ploient, les roseaux claquent comme des lanières de fouet. — Bientôt les larges gouttes vont tomber et les cataractes du ciel s'ouvrir.

Clément. — Quel excellent morceau de peinture que la *Romaine endormie* de M. Clément! Nous avons revu avec plaisir cette belle femme brune, étendue sur des linges blancs comme une Vénus du Titien, et notre admiration pour elle s'est augmentée encore. Les moiteurs de la sieste colorent ses joues hâlées et lustrent ses abondants cheveux noirs ; sur sa poitrine, le rhythme du sommeil soulève et gonfle sa gorge orgueilleuse, et le reste du corps se groupe dans un souple abandon. — Comme ces chairs sont vraies, fermes et pleines

de suc ! La vie y circule ; elles sont supportées par des os et des muscles, et n'ont pas le moindre rapport avec ces crèmes fouettées, blanches et roses, dont on pétrit les nudités de boudoir. C'est une vraie Romaine, une fille de la Louve, rendue avec un art tout italien.

Le Dénicheur d'oiseaux, une vieille connaissance de l'École des beaux-arts comme *la Romaine endormie*, est une chose charmante d'une grâce sérieuse et sévère, où l'étude de la nature et l'étude de l'antique se fondent heureusement.

CLÈRE. — L'Italie est la grande inspiratrice, *alma parens* ; elle a porté bonheur à M. Clère. *Les Femmes de Saracinesco à la fontaine* éblouissent l'œil par la réverbération de cette lumière blanche du Midi qui semble invraisemblable sous le jour louche et faux du Nord. Le soleil frappe d'aplomb le versant du rocher d'où sourd la fontaine, découpant des ombres étroites et bleues, incendiant et décolorant les femmes aux costumes pittoresques qui se groupent autour de la source avec leurs vases de cuivre et leurs paniers de linge.

Une Famille de moissonneurs dans la campagne de Rome rappelle, pour la beauté des types, le style rustiquement raphaélesque de Léopold Robert. La jeune femme qui se penche vers le berceau deviendrait bien aisément une madone avec l'Enfant Jésus, *Madonna col Bambino*, comme disent les Italiens dans leur dévotion caressante et familière.

Le jeune Pâtre dans la campagne de Rome a aussi beaucoup de caractère.

COMTE. — « Après que Charles VII eut reçu l'onction sainte et eut été proclamé roi, Jeanne, tout en pleurs, lui dit en embrassant ses genoux : Gentil roi, ores est exécuté le plaisir de Dieu qui vouloit que levasse le siége d'Orléans et que vous amenasse en ceste cité de Reims, recepvoir votre saint sacre, en montrant que vous etes vray roi et celui auquel le royaume de France doit appartenir. »

Cela se passait dans la cathédrale de Reims le 17 juillet 1429.

M. Comte, l'auteur de *Henri III montrant ses singes et ses perroquets aux dames de la cour* et de tant d'autres toiles

familièrement historiques si appréciées aux Salons où elles se produisirent, a commis, en abordant un sujet si vaste et si complexe, une de ces généreuses imprudences dont on ne peut blâmer un artiste, même lorsqu'elles ne réussissent pas complétement. M. Comte n'a éludé aucune des difficultés que présentait la mise en scène de ce grand drame dont il pouvait ne montrer que le groupe principal.

On voit l'immense cathédrale coloriée comme elle l'était au moyen âge, les tribunes pleines de seigneurs et de dames; les stalles sculptées occupées par les prélats, l'estrade royale avec ses dignitaires, ses massiers et ses pages ; — Jeanne s'agenouillant aux pieds du roi, les hauts barons, roides dans leurs armures d'or, — tout le monde anguleux, bariolé et blasonné du 13e siècle : un prodigieux travail de résurrection fait avec une conscience scrupuleuse et une science profonde. Mais peut-être, comme cela arrive souvent, l'archéologie a-t-elle nui à l'art dans le tableau, d'ailleurs si recommandable, de M. Comte. Il lui en aurait trop

coûté de sacrifier à l'harmonie générale quelque détail caractéristique péniblement appris ou reconstitué. Que de têtes vivantes de la vie de l'époque, que de costumes ou d'accessoires merveilleusement rendus on distingue parmi cette foule diaprée en s'approchant un peu du tableau ! — Jamais M. Comte n'a fait une plus grande dépense de talent.

Corot. — Nous avons toujours eu pour M. Corot une vive sympathie. C'est une nature naïve, timide, idyllique qui traduit parfois l'antiquité avec la bonhomie familière de la Fontaine; mais, cette fois, nous avouons que son *Orphée* nous plaît médiocrement. — Cette silhouette bizarre, suivie d'une Eurydice roide comme une poupée, exciterait le rire, si l'on pouvait rire de cet excellent Corot, si amoureux de son art, si travailleur et si convaincu. Heureusement on le retrouve tout entier dans *le Soleil levant*, dans le *Souvenir d'Italie*, dans *le Lac*, avec son atmosphère argentée, sa vapeur lumineuse, ses eaux calmes, ses arbres clairs et son aspect élyséen.

COURBET. — On dirait que M. Courbet a enfin compris qu'il avait trop de talent pour chercher le succès par des excentricités voulues. — L'apôtre du réalisme s'est contenté cette année de faire de l'excellente et solide peinture. — Pas de Vénus capitonnée, pas de demoiselles de village, pas de lorettes au bord de la Seine, mais des animaux et des paysages d'une grande vérité et d'une exécution magistrale. *Le Rut du printemps* nous fait assister à un de ces combats entre rivaux d'amour qui se terminent souvent par la mort. Dans la clairière d'une forêt aux arbres séculaires, deux cerfs, les bois entre-croisés, luttent avec une rage opiniâtre. Un troisième, hors de combat, brame et agonise, une large plaie au flanc. Les animaux sont admirablement peints, le paysage est superbe. — *Le Cerf à l'eau*, haletant, à bout de forces, se jette éperdument dans une mare sombre au milieu d'un site sauvage et lugubre. Sneyders ou Velasquez signerait cette toile. Nous aimons infiniment moins *le Piqueur*, dont le paysage seul est beau. Maître Courbet, effacez ce cheval de carton monté par un cavalier de bois, mais réservez pour

en sonner une fanfare la trompe dont le cuivre fait illusion. — *Le Renard dans la neige* est plein de finesse. On ne croque pas plus spirituellement un mulot faute de poules. Citons, pour finir, *la Roche d'Oragnon :* une roche grise, des arbres verts, une eau limpide et frissonnante.

CURZON.—M. de Curzon continue à exploiter heureusement la veine de ses souvenirs italiens. *Ecco fiori* représente de jeunes bouquetières napolitaines offrant avec un sourire leur marchandise embaumée. On sait la grâce que M. de Curzon sait donner à ces types populaires. Peut-être même maintenant vise-t-il trop au joli. — *Une lessive à Cervara*, Etats romains, a un caractère plus sérieux. — *La Halte de pèlerins*, près du couvent de Subiaco, acquise par la loterie, est une des meilleures choses qu'ait peintes l'artiste. — *La Famille de pêcheurs*, dans l'île de Capri, ne manque pas de charme; mais nous lui préférons *l'Ilissus et les Ruines du temple de Jupiter*, près d'Athènes, un site d'une beauté sévère, dessiné avec une fermeté de lignes qui font regretter que

M. de Curzon, séduit par d'autres fantaisies, néglige le paysage, dont il serait aisément l'un des maîtres et auquel il doit ses premiers succès.

D

Dana. — Ce peintre, né à Boston, a exposé *Une Cour de ferme à Étretat*. — Des corps de bâtiments rustiques aux murailles grises, ombragés d'arbres se reflétant dans une mare, et sur tout cela un joyeux rayon de soleil égayant les demi-teintes bleuâtres qui baignent le reste de la toile. — C'est fin de ton et bien rendu; mais peut-être eussions-nous préféré, vu la nationalité de l'auteur, un site plus exotique, une de ces forêts ou de ces prairies que Fenimore Cooper décrit si bien. Cela semble étrange de venir du nouveau monde dans le vieux pour peindre une ferme à Étretat.

D'Argent (Yan). — Il y a un véritable sentiment fantastique dans *les Lavandières de nuit*, de M. Yan d'Argent. — On connaît cette légende bretonne des laveuses spectres, qui savonnent des linceuls avec du clair de lune sur la pierre des lavoirs

et prient le passant égaré de les aider à tordre leur linge. C'est par ces nuits où des brumes blanches flottent au-dessus des prairies et des saulaies qu'on entend le bruit de leurs battoirs couper la note plaintive de la rainette dans le vaste silence de la campagne. — L'artiste a représenté, sur une toile de forme oblongue, les lavandières de nuit à la poursuite d'un pauvre paysan bas-breton, à qui la peur donne des ailes malgré ses grègues embarrassantes et ses lourds sabots. Mais l'haleine va bientôt lui manquer et il tombera mort dans une de ces flaques d'eau où, parmi les nénufars, flotte déjà un cadavre. L'essaim des laveuses nocturnes s'allonge derrière lui comme un banc de vapeurs, dessinant de vagues formes humaines, tendant de maigres bras armés de battoirs. Les vieux troncs de saules écimés se tortillent hideusement au bord de la route et prennent de monstrueuses apparences spectrales ; de leurs moignons informes, ils semblent vouloir retenir le fugitif ou le menacer. Cependant une lune blafarde jette son froid rayon sur cette scène de fantasmagorie,

ébauchant çà et là, à travers l'obscurité, des silhouettes inquiétantes.

Les Pilleurs de mer à Guisseny, quoique rentrant dans le domaine de la réalité, ont néanmoins un caractère fantastique. Des paysans ont attaché une lanterne aux cornes d'un bœuf et le poussent sur les récifs où la vague déferle, pour donner le change aux vaisseaux en péril et les faire échouer.

A voir ces chênes aux racines énormes, aux troncs puissants, aux branches qui seraient des arbres, on ne se douterait guère que c'est là *un Souvenir de collége*. On aurait plutôt l'idée de cette forêt magique de Brocéliande où Merlin a disparu. Mais regardez ce jeune garçon si joyeux d'être seul et libre! Il fait l'école buissonnière, cette école qui vous apprend tant de choses, et, loin des maîtres, écoute la voix silencieuse de la nature. *Le Pâtre des plaines de Kerlouan Menhir* prend un caractère solennel sur cette lande hérissée de mystérieuses pierres druidiques, et semble lui-même taillé dans le granit breton. M. Yan d'Argent exprime le côté légendaire de cette Bretagne dont Adolphe

Leleux, Luminais et Fortin rendent si bien le côté rustique.

DAUBIGNY. — Il est vraiment dommage que M. Daubigny, ce paysagiste d'un sentiment si vrai, si juste et si naturel, se contente d'une première impression et néglige à ce point les détails. Ses tableaux ne sont plus que des ébauches, et des ébauches peu avancées. Ce n'est pas le temps qui lui a manqué, car il n'a pas exposé moins de cinq toiles assez importantes; c'est donc à un système qu'on doit attribuer cette manière lâchée, que nous croyons dangereuse pour l'avenir du peintre s'il ne l'abandonne au plus vite. Nous n'aimons pas plus qu'un autre le fini minutieux, admiration et joie des philistins, et nous admettons que l'artiste procède par masses. Ce n'est pas des Delaberge que nous demandons à M. Daubigny. Nous n'exigeons pas de lui les nervures d'une feuille au troisième plan; mais encore faut-il que les arbres s'agrafent au sol par des racines, que leurs branches s'insèrent à un tronc et qu'ils tracent sur le ciel ou l'horizon une silhouette distincte, surtout

lorsqu'ils occupent le premier plan. Les arbres ne sont ni des plumets ni des fumées. Les terrains même couverts d'herbe ont une assiette solide et ne ressemblent pas à de la terre glaise pétrie avec de la laine hachée. Chaque objet se dessine par un contour apparent ou réel, et les paysages de M. Daubigny n'offrent guère que des taches de couleur juxtaposées. Il n'eût cependant fallu que quelques jours de travail pour faire des tableaux excellents de ces préparations insuffisantes.

Le Parc à moutons le matin satisfait au premier aspect. L'heure crépusculaire choisie par le peintre n'exigeant pas de contours arrêtés et de détails précis, l'effet général est bon. M. Daubigny a très-bien rendu la tonalité grise du matin. — Sur la ligne d'horizon où s'éveillent les lueurs de l'aube, se dessine un moulin à vent l'aile bizarrement repliée, et se tordent en frissonnant de petits arbres trapus. Entre les barrières du parc, près de la cabane du berger, sont couchés confusément des moutons dont quelques-uns se dressent avec somnolence sur leurs pieds.

Nous ne pouvons regarder l'*Ile de Vaux*

à *Auvers* que comme une pochade d'après nature, bonne à suspendre au mur d'un atelier et à consulter pour faire un tableau. La rangée d'arbres qui borde l'île est à peine indiquée, et le saule du premier plan n'est qu'un frottis bleuâtre où l'on ne discerne ni branches ni feuilles. Le *Village près de Bonnières* est une bonne étude, mais rien de plus. C'est le soir ; une berge couronnée de chaumières se réfléchit dans l'eau tranquille d'une rivière et se découpe sur un ciel déjà assombri par la chute du jour. Un motif si vulgaire, si peu pittoresque en lui-même, avait besoin d'être relevé par l'exécution pour être intéressant.

Nous en dirons autant du *Lever de lune :* un ciel roussâtre, des arbres vaguement ébauchés, des herbes confuses tachetées de deux ou trois vaches, des chaumières informes dont la fumée monte toute droite, ce n'est vraiment pas assez pour être signé Daubigny. *Les Bords de l'Oise*, avec leur groupe de laveuses battant le linge, par le ton gris bleuté des arbres, la transparence fluide des eaux, la touche plus fine et plus légère, rentrent dans la première manière

de l'artiste et méritent des éloges sans restrictions.

Dauzats. — M. Dauzats est un des cosmopolites de l'art. Il a vu l'Espagne lorsque personne encore n'y allait, et l'Algérie et l'Asie Mineure, tout l'univers et cent autres lieux ! — Cette année il nous montre *les Environs de Damas*, — un canal où glissent des barques, où se mirent des tours et un pavillon abritant des Turcs et des Syriens qui fument le chibouck ou prennent des sorbets. — Un paysage des *Mille et une Nuits* d'une vérité invraisemblable ! — Nous reconnaissons *les Environs de Blidah* et *la Grande place de Manzanerès* avec son église défendue par des murs crénelés, ses maisons aux *miradores* saillants, aux étages en surplomb, ses galères à dix mules, ses promeneurs embossés dans leurs capes, et son vieil aspect espagnol. — Peut-être l'habitude de l'aquarelle rend-elle un peu mince et lavée la peinture à l'huile de M. Dauzats. Mais il excelle à tracer l'architecture et à saisir la physionomie caractéristique des lieux.

Debon. — Sous des dimensions qui ne dépassent pas de beaucoup celle du genre, M. Debon a exposé un vrai tableau d'histoire, *Henri VIII recevant du parlement le titre de chef suprême de la religion anglicane en 1534.* — Henri VIII, vêtu de rouge, ayant à côté de lui une de ces belles reines à qui il faisait couper si régulièrement la tête, siége sous un dais blasonné et occupe le fond du tableau. Sur le devant se groupent les prélats, les membres du parlement, les hommes d'armes avec de fières attitudes romantiques, dans des costumes d'une couleur superbe. —Depuis longtemps M. Debon n'avait pas fait si bien.

Dehodencq. — Nous nous rappelons encore les *Gitanas* de M. Dehodencq, si fauves, si ardentes et si sauvagement coquettes dans leurs haillons splendides, sur cette route poudreuse, bordée de cactus. — Quelle intensité de couleur locale, quelle intelligence passionnée des types, quel accent picaresque dans la touche! Ce n'étaient pas des bohémiennes de ballet ou d'opéra-comique. Depuis ce temps-là, c'était le bon,

M. Dehodencq a quitté l'Espagne, qui l'inspirait si bien, pour le Maroc, où il a rencontré Delacroix. Il est dangereux de croiser le lion dans son chemin, et l'originalité de l'artiste en a reçu un coup de griffe. L'*Exécution d'une Juive au Maroc* a la turbulence de geste et la furie de brosse du maître; c'est encore un éloge : mais autrefois M. Dehodencq peignait avec sa propre palette, et ses tableaux se reconnaissaient au premier coup d'œil. — *La Mariée juive à Tanger* est plus individuelle. — On mène la jeune femme les yeux fermés chez son époux, avec un cortége bizarre dont les falots font danser l'ombre sur les murs de la ruelle étroite : — on dirait une idole chamarrée de dorures qu'on installe dans sa pagode.

DEJONGHE. — *La Lecture interrompue, le Matin, la Jeune Mère*, de M. Dejonghe, reproduisent avec un sentiment tendre, une couleur fraîche et une touche délicate, les gracieux épisodes de la vie de famille. Les femmes s'arrêtent volontiers aux toiles de M. Dejonghe et disent : « C'est charmant! » leur grand mot.

DELAMAIN. — La caravane orientale se grossit chaque jour de quelque nouveau pèlerin. — Voici M. Delamain qui se hisse sur la haute selle arabe et galope avec le goum par les grandes plaines hérissées d'alfa. — Il a déjà de l'assiette et ne sera pas désarçonné. — *Le Chef arabe et son goum en voyage* rappelle certaines pages de Fromentin dans *Un Eté au Sahara*. Au premier aspect on prendrait pour un Decamps *le Café maure*. — *La Muraille turque à Alger* a beaucoup de caractère. Les remparts crénelés, montant et descendant avec les rochers qui les supportent, n'ont peut-être aucune valeur au point de vue stratégique, mais ils sont pittoresques, brûlés de ton et d'une férocité superbe.

DELAMARRE. — Nous ne savons si M. Delamarre est jamais allé en Chine, mais il semble de son autorité privée s'être constitué le peintre ordinaire du Céleste Empire. Le livret le dit élève de MM. Bouret et Loyer; n'aurait-il pas plutôt appris son art chez Lam-qua de Canton? — *L'occidentaliste* de Shang-Haï nous fait voir un lettré à la face jaune, aux yeux obliques,

entouré de livres et de journaux d'Europe, étudiant avec une application toute chinoise les différents idiomes des barbares. — M. Delamarre non-seulement a fait une peinture curieuse, mais, chose rare, il a créé un mot; — on possédait *orientaliste; occidentaliste* manquait; c'était une lacune humiliante pour l'amour-propre de nos langues. — Nous avons des chaires de tartare-mantchou, mais il n'y a pas de chaire de français au collége impérial de Pékin; cela viendra. *Le Marchand de thé* et *le Peintre de lanternes de Canton* sont des chinoiseries fort amusantes.

DESGOFFE (Blaise). — Si l'imitation matérielle des choses était le but de la peinture, M. Blaise Desgoffe serait, à coup sûr, le premier peintre du monde. Entre ses modèles et ses reproductions il n'y a d'autre différence que le poids spécifique. L'œil est absolument trompé. M. B. Desgoffe a groupé, sur une table, une aiguière en argent doré, un christ en jaspe sanguin, un buste de vierge en cristal de roche, un marteau de porte, une statuette en buis de Jean de Bologne, un vase

d'émail, et quelques autres objets de haute curiosité, et il a rendu toutes ces matières dures, luisantes, polies, transparentes, réfractaires pour ainsi dire à la peinture, avec une puissance d'illusion véritablement incroyable. Qu'on ne vienne plus nous parler du fini hollandais! — Les Hollandais les plus précieux sont, à côté de M. Desgoffe, de négligents barbouilleurs. Mais ce fini n'a rien de pénible ni de mesquin; chaque objet d'art garde son style, son cachet, sa date; les petits bas-reliefs à figurines de l'aiguière sont admirablement dessinés; la statuette de Jean de Bologne a le galbe le plus fier; un rayon de soleil traverse le buste de vierge en cristal sans en altérer le modelé le moins du monde: et tout cela est d'une couleur magnifique qui lutte avantageusement avec les scintillations, les bluettes et les reflets. Il semble que M. Desgoffe peigne avec une palette de pierres précieuses.

La Coupe en sardoine du 16e siècle et *le Poignard de Philippe II*, moins importants comme composition, sont tout aussi parfaits que le grand groupe; — on en peut dire autant du *Terme avec tête de*

femme, agate d'Allemagne, et du *Vase en agate rouge*, le plus surprenant de tous peut-être. — Dans *le Terme avec tête de femme* il y a une perle baroque qu'irisent des reflets burgautés d'une vérité telle qu'elle semble une incrustation. — Il faut se mettre de côté pour se convaincre que le tableau est plan.

Desjoberts. — Il serait difficile de faire un choix parmi les toiles de M. Desjoberts. Elles se recommandent toutes par un aspect agréable et une exécution soignée. Le dessin y donne à la couleur une certitude qui manque souvent aux paysages. L'anatomie des arbres se suit aisément sous le feuillé; les plans des terrains s'enchaînent du bord de la toile à l'horizon, même à travers les taillis et les futaies. Nous citerons *les Paysagistes*, occupés à peindre dans une clairière de forêt; *Sous les pommiers* et l'*Intérieur de bois*, où, loin du fusil des chasseurs, se rengorge un beau faisan; *la Forêt en automne*, avec ses troncs d'arbre coupés et sa rousse fourrure de feuilles mortes.

Devéria (Eugène). — *La Réception de Christophe Colomb par Ferdinand et Isabelle*, de M. Eugène Devéria, montre une entente de la peinture d'apparat qui ne surprendra personne chez l'auteur de *la Naissance de Henri IV*, ce beau tableau dont Paul Véronèse se fût reconnu volontiers le parrain. Il y a de l'élégance, de la pompe, du faste dans ces groupes habilement étagés autour du trône. Les soies se chiffonnent, les velours miroitent, les orfrois reluisent à la vénitienne. Un pinceau expéditif et large a touché ces nombreux accessoires : vases d'or, colliers, pierres précieuses, fruits exotiques, manteaux de plumes représentant les richesses du nouveau monde. Mais aujourd'hui on n'aime plus ces sortes de sujets; ils déplaisent comme les drames à costumes, et peu de curieux regardent cette peinture pleine de mérite pourtant.

Doneaud. — Sous ce titre mystérieux jusqu'à ne rien expliquer, *la Dernière Nuit*, M. Doneaud a exposé une petite toile dont le souvenir nous préoccupe comme une énigme non résolue : à l'entrée d'une

caverne, un guerrier semble accomplir une veille funèbre. Sa lance et son bouclier sont déposés près de lui, et d'un œil méditatif il contemple un cadavre drapé d'un linceul. Sur un autel de forme rustique, fume et tremblote la flamme d'une lampe près de s'éteindre. Le mot ᾤχετο est gravé au flanc de l'autel. Ce vocable grec signifie dans son acception poétique « il mourait, » pour « il mourut, » avec ce vague sens continuatif du passé qui se prolonge dans un état permanent. Quel est le personnage que garde, jusqu'à ce qu'il soit livré au bûcher ou rendu à la terre, ce guerrier pensif? Qui est lui-même le gardien? Nous avons essayé d'ajuster à ces deux figures, d'autant plus problématiques que l'une d'elles est voilée, plusieurs noms de la mythologie ou de l'histoire, sans obtenir un résultat satisfaisant.

*Le portrait de M. D****, qui nous paraît être, d'après l'initiale et la pose, celui du peintre pris au miroir, se distingue par la finesse du dessin et du modelé, qualité que possède également *la Dernière Nuit*.

DORÉ (Gustave).—Ne cherchez pas le ta-

bleau que nous allons décrire dans la salle que blasonne le D. L'ordre alphabétique a été forcé de céder cette fois à la dimension de la toile. L'œuvre de Gustave Doré est rangée parmi les M. Mais nous lui restituons sa place, car il nous tarde d'en parler.

« Dante et Virgile, dans le neuvième cercle des Enfers, visitant les traîtres condamnés au supplice de la glace, y rencontrent le comte Ugolin et l'archevêque Ruggieri. »

Tel est le sujet lugubre développé en grand par le jeune illustrateur de la *Divine Comédie*, et l'on peut dire qu'il n'a pas été au-dessous de sa tâche. Il lutte d'effroi et d'horreur avec la poésie de Dante. — Il est difficile de mieux exprimer le caractère hyperboréen de ce cercle où sévissent les tortures du froid, si redoutables pour les imaginations méridionales. Au premier coup d'œil on a compris le climat du tableau. Si l'on en approchait un thermomètre, l'esprit-de-vin épouvanté se réfugierait dans sa boule. Une nuit polaire étend son crêpe noir sur la glace éternelle. Avec des efforts convulsifs, les

damnés brisent la croûte épaisse qui les enchâsse, mais l'âpre froid refait aussitôt leur prison. Ugolin, sorti jusqu'aux épaules de la glace entr'ouverte, ronge le crâne de l'archevêque Ruggieri qui renaît sous les dents de son insatiable faim. — Le jeûne de la tour lui a donné cet horrible appétit, et il ne fait pas la petite bouche. De ses lèvres dégouttent le sang et la cervelle de son ancien persécuteur.

Dante regarde cette scène avec épouvante, et se replie sous la protection de Virgile, son guide impassible. La tête du poëte latin est vraiment sublime : c'est bien le visage d'une ombre habituée depuis des siècles déjà au spectacle des choses souterraines. La sérénité morne du front, l'atonie du regard, la langueur de la bouche, par où ne passe aucun souffle, donnent, sans altérer en rien la beauté classique du type, une physionomie de l'autre monde à cette figure spectrale.

Dans les postures des damnés, M. Gustave Doré a déployé cette imagination de dessin si rare aujourd'hui, qui fait penser à Michel-Ange retournant en tout sens le corps humain comme un Titan ferait d'une ma-

rionnette. Les aspects les plus imprévus, les raccourcis les plus violents, les torsions les plus exagérées n'étonnent en rien l'audace du jeune artiste ; il brouille et débrouille à son gré l'écheveau des muscles ; il conduit comme il veut les contours, les ramasse, les élargit, les cerne, les fait ronfler, et, sous toutes les perspectives possibles, les force à rendre le mouvement dont il a besoin.

Cette imagination du dessin, M. Doré l'a aussi dans la composition. Quelle facilité, quelle richesse, quelle force, quelle profondeur intuitive, quelle pénétration des sujets les plus divers ! quel sens de la réalité, et en même temps quel esprit visionnaire et chimérique ! L'être et le non-être ; le corps et le spectre, le soleil et la nuit, M. G. Doré peut tout rendre. — C'est à lui qu'on devra la première illustration du Dante, puisque celle de Michel-Ange est perdue.

DUBOIS.—*Le Coin d'une table de jeu* est un tableau bizarre que l'on croirait inspiré de certaines compositions grandiosement caricaturales, où G. Doré s'est amusé à reproduire avec toute la furie de sa couleur

et de sa brosse les types monstrueux des bouges, des tapis francs et des tripots. — Autour de la table verte se groupent, livides, hébétés, convulsifs, selon la manière dont le jeu les impressionne, le major suspect, la fille de plâtre sur ses boulets, la veuve du colonel, plus laide que le *Vieux-vice* des marionnettes anglaises, l'homme à la martingale, et tout le personnel de ces *enfers*. — La mimique de ces êtres abjects est bien rendue et ils ont une sorte de laideur bestiale et terrible qui ne manque pas de caractère.

DUBUFE fils. — La critique se trouve vis-à-vis de M. Dubufe dans une position difficile. Les portraits de femme qu'il expose plaisent au public, peu soucieux des qualités sévères et du grand art. Ils sont en effet charmants, d'une coquetterie exquise, frais, blancs, roses, satinés, et sur les tentures de damas ponceau, dans leurs magnifiques cadres à rocailles et à volutes, ils doivent produire un effet aussi agréable qu'un énorme bouquet de fleur s'évasant autour d'un cornet du Japon. Tout cela brille, papillote, miroite si joliment, avec

un éclat si neuf, si propre, si intact! On a vraiment l'air farouche et bougon lorsqu'on demande sous ces chairs de coldcream, de fard et de poudre de riz, des muscles, des nerfs, et même, chose horrible, une armature d'os. Fi! l'affreuse chose que l'anatomie! murmureront, en quittant pour une délicieuse moue leur gracieux sourire, ces bouches de rose, de framboise ou de cerise. Eh quoi! des pommettes à nos joues de pêche, des os et des cartilages dans nos petits nez mignons! Sommes-nous des squelettes ou des écorchés?

Cette flatterie, nécessaire peut-être, mène parfois les peintres de *high life* jusqu'au mensonge par trop visible. Nous concevons très-bien qu'on orne un peu la vérité. Quand elle est toute nue, ce qu'elle a de mieux à faire, souvent, est de rester dans son puits. — Il convient d'ajuster son modèle, de le présenter sous l'aspect le plus favorable, de dégager sa beauté intime et particulière en atténuant certains détails, en dissimulant les légères fatigues de la vie. Rien de plus légitime. C'est le travail que l'art doit toujours faire quand il est digne de ce nom. Même en copiant,

il choisit, il élague, il ajoute, il ramène au style ce qui s'en éloigne, il affermit le dessin, il tranquillise la couleur ; d'une physionomie qui va s'évanouir bientôt, il fait une image éternelle. Ces exigences ne sont nullement inconciliables avec ce que le monde demande au peintre de portraits. Léonard de Vinci, Raphaël, Titien, Van Dyck, Velasquez, Largillière, Rigaud, Lawrence, Prudhon, ont représenté les reines, les princesses et les grandes dames de leur temps de façon à satisfaire la coquetterie féminine et à produire des chefs-d'œuvre. Pour être beaux, leurs portraits n'en sont pas moins charmants.

Si nous tenons ce discours à M. E. Dubufe, c'est qu'il a un talent réel et qu'il n'aurait pas besoin de tant de concessions pour plaire. Sa couleur est gaie, claire, harmonieuse ; ses ajustements sont riches, étoffés, coquets ; son pinceau obéit librement à sa main. Qu'il ait moins peur de la nature, elle lui donnera de bons conseils.

Le portrait de S. A. I. Madame la Princesse Mathilde a cet air de faste qui ne messied pas à la peinture d'apparat.

Les accessoires, architecture, draperies, consoles, meublent richement le fond; l'aspect général en est agréable. Mais la tête ne rend pas la beauté tranquille et la sérénité bienveillante du modèle. S. A. I. la Princesse Mathilde est assez artiste elle-même pour ne pas exiger de tons roses ; elle admettrait au besoin des ombres et des méplats.

Il y a beaucoup de grâce, de fraîcheur et d'éclat dans le portrait de Mᵐᵉ la duchesse de Medina-Cœli. La tête, accentuée par de beaux sourcils noirs, a un caractère individuel; la couronne de pierreries, la robe à larges volants sont faites à ravir. Le portrait de Mᵐᵉ Eugène Poujade, née princesse Ghika, en costume national, est très-joli, trop joli même, et ressemble à une vignette des *livres de beauté* anglais. Nous en dirons autant des portraits de Mᵐᵉ la marquise de Galiffet et de Mᵐᵉ William Smyth; non pas que nous doutions de leurs charmes : elles seraient bien plus belles, à coup sûr, si le peintre ne les avait pas flattées.

Duc.—*La Chevrière* de M. Duc est une

toute petite toile dont nous ne parlerions pas si elle n'accusait chez l'artiste une façon particulière d'envisager la nature. L'objet le plus important de son tableau est le toit d'un hangar rustique couvert de bourrées rendues brin à brin, avec ce soin prodigieux et ce fétichisme du détail qui faisaient de l'*Ophélie* de Millais, l'artiste britannique, une peinture si bizarrement curieuse. Les herbes, les brindilles, les feuilles, les menues fleurettes sont traitées dans le même goût et telles qu'elles doivent apparaître aux yeux des scarabées.

DURAND-BRAGER. — La mer semble échapper à la peinture par l'infini et la mobilité. — Comment rendre ce qui n'a pas de limites et pas de formes pour ainsi dire? Car les vagues se font et se défont perpétuellement dans leur agitation stérile, défiant les rapidités du crayon et de la brosse, et ne se laissant saisir qu'à la photographie instantanée. Il est vrai que les rivages, les ports, les vaisseaux agrandissent le domaine de la marine et offrent à l'artiste de précieuses ressources. — Dans sa

Flottille de Boulogne M. Durand-Brager n'a mis que le ciel et la mer avec quelques vaisseaux manœuvrant et courant des bordées. Il n'y a pas de premier plan, et la vague déferle sur le cadre. C'est une mer sombre, lourde, d'une densité opaque et d'une vérité qui manque bien souvent aux peintres de marine, préoccupés de transparence. Le ciel aussi est très-beau avec ses écroulements de nuages et ses larges traînées de lumière. *Les Pêcheries dans le Bosphore* attirent l'œil par la puissance de l'effet et la singularité de la chose représentée. Ces pêcheries sont des baraques juchées sur des perches au-dessus de l'eau comme des nids d'oiseaux monstrueux. Elles se détachent en noir sur un ciel gris zébré de minces lignes de carmin. C'est de là que les pêcheurs jettent aux poissons leurs engins et leurs amorces. Ils y vivent même avec leurs familles. Plusieurs fois notre caïque a rasé, en filant sur le Bosphore, ces huttes aériennes. L'effet de *la Corne d'or* est tout différent. Dans une lueur argentée au-dessus des platanes et des cyprès du Vieux Sérail on aperçoit les minarets de la Soly-

manich, le dôme et les murs rayés de rose et de blanc de Sainte-Sophie. Un peu plus loin s'élève la tour du Séraskier, d'où l'on signale les incendies. Sur le devant vont et viennent des embarcations de toute nature, touchées avec une précision savante. L'exposition de M. Durand-Brager lui fait beaucoup d'honneur.

Durangel. — Accroupi dans une pose rêveuse, *Satan médite la ruine de l'homme.* — M. Durangel n'a pas fait de Satan, de celui qui fut le plus beau des anges, un hideux fantoche, bon à épouvanter les enfants ; il lui a gardé son type primitif, mais assombri par les fumées de l'abîme. La grimace de la haine impuissante contracte ses nobles traits et leur donne seule l'expression diabolique. Sans doute il entraînera bien des âmes à la perdition, mais le pied de l'archange victorieux est toujours sur son col, et il ne peut se relever. Cette figure bistrée, découpant son contour sur un ciel d'un bleu dur, ne manque ni de grandeur ni de style. La *Portéiris* est une figure élégante et fière, qui porte son fardeau comme une canéphore.

DUSAUSSAY. — Il y a dans M. Dusaussay l'étoffe d'un remarquable paysagiste. *Le Marais*, avec ses eaux dormantes et plombées, ses lignes de roseaux, ses brumes blanches que cherche à percer le soleil, a des finesses de ton, des dégradations de teintes qui montrent un peintre complétement maître de sa palette. Rien n'était plus difficile à rendre que cet effet blanc.

Avant l'Orage, tableau d'un aspect tout contraire, n'a pas moins de mérite ; vent chasse sur l'horizon blafard le noir troupeau des nuages, courbe la cime des arbres, ride la surface de l'eau et ballotte une barque qu'un homme tire sur la rive.

Le Soir séduit par une impression de sérénité et de fraîcheur ; un coteau déjà baigné d'ombre fait onduler sa ligne dentelée d'arbres et de chaumières sur un ciel orangé, dont les tons d'or se dégradent et passent au bleu de turquoise, puis au bleu violet, avec une harmonie rare.

Le Soleil couchant, fin d'automne, descend à travers les branches d'un bois effeuillé, illuminant le fond du tableau en laissant les premiers plans, où miroite une flaque d'eau et où défilent des

bœufs dans une tonalité sombre et vigoureuse.

Duval le Camus (Jules). — Les sujets fantastiques semblent attirer M. Duval le Camus. *Macbeth chez les sorcières* comporte tout naturellement l'attirail de la sorcellerie, les fantômes, les lueurs bleues et les effets bizarres, sans compter les trois vieilles au menton barbu; mais dans son *Jacques Clément*, sujet purement historique, l'artiste, voulant rendre visibles les pensées du moine méditant l'assassinat, fait apparaître au fond de la cellule les figures spectrales du Fanatisme et de la Mort, non pas sous leur classique forme d'allégorie, mais avec une laideur hideusement romantique, comme Goya pourrait les indiquer dans une de ses ténébreuses eaux-fortes.

E

ELMERICH. — C'est une idée assez singulière que celle rendue par M. Elmerich dans le tableau qu'il intitule *Amour de l'art*. L'ombre d'un peintre, encapuchonnée de son suaire, revient dans son atelier et contemple de ses yeux vides une toile inachevée posée sur un chevalet. — Il existe une légende de saint Bonaventure revenant après sa mort terminer un ouvrage important de théologie, dont Murillo a fait une peinture sinistre à vous faire froid dans le dos. Mais se déranger du sommeil éternel pour donner la dernière touche à un paysage, c'est, il nous semble, pousser bien loin l'amour de l'art.

<div style="padding-left:2em">

Quand nous perdons le jour, nos goûts ne meurent pas,
Ils nous suivent encor au delà du trépas.

</div>

C'est le livret qui le dit au numéro 1018. — La persistance de l'individualité ne doit pas aller jusque-là ; en tout cas, on

peut être bien sûr qu'aucun journaliste ne reviendra le dimanche continuer son feuilleton.

Escallier (M^me Eléonore). — Les deux panneaux décoratifs exposés par M^me Escallier sont dans cette gamme claire dont la peinture ornementale ne devrait pas sortir : l'un de ces panneaux, intitulé *l'Étang*, représente des cygnes gonflant leurs ailes et repliant leurs cols dans une clairière de plantes aquatiques rendues avec cette science et cette sûreté de dessin qui caractérisent M^me Escallier ; l'autre, nommé *le Jardin*, nous montre un paon étalant sa queue ocellée sur le rebord d'une terrasse, dans un fouillis de pivoines, de roses trémières, d'iris, d'une facture magistrale. M^me Escallier cherche à donner du style aux fleurs et elle y parvient : *le Panier de fleurs*, *le Petit Vase de pétunias* témoignent que la recherche du style ne lui fait rien perdre de sa délicatesse et de sa fraîcheur d'exécution. *L'Etang* et *le Jardin* sont de la décoration, *le Panier de fleurs* et *le Petit Vase de pétunias* sont des portraits de fleurs.

F

Faure. — *Les Premiers Pas.* N'ayez pas peur : ce titre attendrissant et bourgeois ne tient pas ce qu'il promet. Ce n'est pas à une sentimentale scène de famille que M. Faure nous fait assister. La chose se passe en pleine mythologie. Le marmot est l'Amour; la mère, Vénus ; la bonne, une des Grâces. Cupidon, récemment sevré, essaye ses petits pieds roses sur une peau de léopard, tenu aux lisières par les bras charmants d'Aglaé ou d'Euphrosine qui, en se penchant pour le conduire, découvre tous les trésors de ses charmes, car l'artiste n'a pas suivi la tradition archaïque selon laquelle on représente les Grâces habillées. — Le souvenir de *la Fortune et l'Enfant*, de M. Paul Baudry, semble préoccuper M. Faure. Il cherche cette gamme de tons clairs, ambrée et mate, rappelant le vieux tableau

déverni de ses fumées et de ses crasses, qui a pour l'œil une harmonie si douce. L'aspect de sa peinture est agréable. Son dessin ne manque pas d'élégance, mais les milieux de ses figures sont un peu vides et superficiels. Citons le portrait de *te*... blonde encapuchonnée de dentelles...es; il est d'un fin sentiment et d'une couleur charmante.

FAURÉ. — Ils sont rares aujourd'hui les peintres qui empruntent des sujets à l'histoire du moyen âge. La mode n'est plus là; notre époque semble ne vouloir regarder que sa propre image. Elle détourne ses yeux du passé et ne paraît plus faire cas de cette intuition rétrospective qui reconstruit avec leur architecture, leur costume et leur physionomie les siècles disparus. — Cette défaveur prive l'art de grandes ressources. Félicitons M. Fauré d'avoir eu le courage romantique de nous montrer un *Jean Huss devant l'empereur Sigismond.* « Condamné par le concile de Constance à être brûlé vif, Jean Huss s'avance vers l'empereur et lui dit : « J'étais venu ici avec un sauf-conduit que vous m'avez

donné, et vous me laissez condamner. »

M. Fauré est élève de M. Eugène Delacroix, et vraiment il fait honneur à son maître, dont il rappelle les qualités sans imitation servile. La scène s'ordonnance d'une façon ingénieuse et pittoresque. Sous un dais de drap d'or blasonné de l'aigle à deux têtes, siége, au sommet d'une estrade, l'empereur Sigismond, entouré de cardinaux, d'évêques et de hauts dignitaires de l'Eglise. Il baisse la tête, malgré sa couronne, sous la douloureuse interpellation de Jean Huss, debout sur les marches de l'estrade, et dont le pauvre costume noir contraste avec les magnificences de la pourpre, du brocart et de l'hermine qui revêtent ses juges. Un lansquenet de la plus fière tournure, vu à mi-corps, occupe heureusement le coin de la composition prise de trois quarts, disposition qui mouvemente les lignes et leur ôte la roideur symétrique ordinaire aux scènes d'apparat.

La couleur de M. Fauré est d'une harmonie réelle, et non pas obtenue par le sacrifice des tons divers ramenés au gris ou décolorés systématiquement, ce qui est

tourner la difficulté et non la vaincre. Chez lui, le jaune reste jaune ; le rouge ne met pas de l'eau dans sa pourpre, le vert ne se déguise pas en gris olivâtre. De son illustre maître il a appris le secret de faire concorder entre elles les valeurs les plus opposées sans les éteindre. Nous augurons très-bien de l'avenir de M. Fauré, dont ce tableau est le début, car notre mémoire ne nous rappelle de lui aucun ouvrage antérieur.

FEYEN-PERRIN.—Nous aurions bien envie de chercher un peu noise à M. Feyen-Perrin sur le titre qu'il donne à sa composition tirée du cinquième chant de l'Enfer du Dante : *les Ames damnées*. Toutes les âmes que le bilieux gibelin rencontre dans les neuf cercles de la spirale sont damnées, puisqu'elles sont en enfer ; mais laissons de côté cette petite querelle plus littéraire qu'artistique, et venons au tableau lui-même. M. Feyen-Perrin a représenté le groupe éploré que balaye, dans l'air sombre, l'éternel tourbillon, avec des poses tordues et contournées qui exigeraient plus de sûreté anatomique qu'il n'en possède. Pour

se hasarder à ces libres maniements de la forme humaine qui sont les jeux des forts, il faut connaître à fond « son bonhomme, » comme on dit en style d'atelier. Les figures deviennent alors des déductions logiques et prévues d'un jeu de muscles dans telle attitude, sous telle perspective, et non des reproductions réalistes du modèle soumis à l'estrapade sur la table de pose.

A côté de portions supposées il y a, dans les figures de M. Feyen-Perrin, des portions copiées qui détruisent l'ensemble et mélangent désagréablement le vrai au fantastique, défaut dont se garde M. Gustave Doré dans ses enlacements de damnés et de démons dessinés d'un seul jet. Tenons cependant compte au peintre de l'ambition de son effort et des morceaux louables que renferme sa toile. — Ce travail, incomplétement réussi, ne lui aura pas été inutile.

Les Prodigalités de l'Arétin s'éparpillent dans un cadre trop vaste pour l'importance du sujet. M. Ingres, cet esprit si sage et si plein de mesure, a emprunté deux anecdotes à la vie de l'Arétin, mais

il les a réduites aux dimensions du chevalet. — L'Arétin, qui eut l'honneur d'être l'ami du Titien, menait, grâce aux lettres de change qu'il tirait sur l'amour-propre ou la peur des puissants de la terre, une vie large, splendide et quasi princière. Il habitait à Venise un palais magnifique sur le grand canal, où le couvert était toujours mis pour une orgie perpétuelle. Cinq belles filles appelées les Arétines en faisaient les honneurs. Plus d'un pauvre artiste vint s'y asseoir et reçut aide et protection, car ce grand coquin aimait fort la peinture et s'y entendait. Il était bonhomme, du reste, malgré ses vices, son impudence et son *chantage*, et sur les marches de marbre de son palais, les malheureux n'attendaient pas longtemps l'aumône.

Il y a dans le tableau de M. Feyen-Perrin des figures gracieuses, des groupes d'un arrangement coquet, des portions d'une imitation vénitienne heureuse; mais le sujet ne se comprend pas aisément, et l'Arétin n'occupe pas une place assez visible au milieu d'une composition dont il devrait être le pivot, pour emprunter une expression au vocabulaire fouriériste.

Fichel. — Dans *les Chanteurs ambulants* et dans *la Première Leçon d'armes*, M. Fichel est resté fidèle à sa manière accoutumée. Un pître déplorable, vêtu de jaune, débite des bouffonneries d'un air mélancoliquement gai que démentent sa maigreur et l'essoufflement de son estomac, devant quelques buveurs qui l'écoutent avec une sorte de satisfaction repue. Le cabaretier jovial circule portant un plateau encombré de tasses et de cafetières bien luxueuses pour un pareil établissement. Tel est le sujet du premier tableau, franc de ton et d'un agencement spirituel. — *La Première Leçon d'armes* se donne dans une grande salle de château ; les murs sont ornés de portraits d'ancêtres, alternant avec des panoplies. A droite du tableau, un jeune garçon en culotte et en veste roses, campé avec élégance, s'apprête à faire le salut au prévôt. Sa vieille mère a voulu assister à cette initiation, indispensable à cette époque ; elle est là, plongée dans sa bergère autour de laquelle se groupe la famille. M. Fichel connaît à fond son 18e siècle, et, sans tomber dans le méticuleux, il en reproduit

avec une intelligente exactitude les allures, le poses cavalières et maniérées. *Le Baptême de M^lle Clairon* offre une curieuse réunion des costumes et des types de théâtre de l'époque ; pour ce tableau, nous renvoyons à l'indication du livret qui l'explique suffisamment.

Les Noces de Gamaches sont conçues dans des proportions relativement vastes, par rapport aux habitudes de M. Fichel; ce sont ses *Noces de Cana*. Les tables sont dressées au milieu d'une clairière : sur la gauche du tableau fument les cuisines; aux branches des arbres pendent des gibiers variés; ici un bœuf entier rôtit sur un immense brasier ; là un cuisinier tire d'une énorme marmite une oie qui fait rêver Sancho Pança. Les marmitons affairés commencent à dresser le fabuleux festin, car la noce de Gamaches et de *Quiteria la Hermosa* débouche du bois, musique en tête. Quoique ce tableau soit traité avec la finesse et l'esprit qui ne peuvent manquer à M. Fichel, on sent que le peintre n'est pas là dans son élément ; il sait mieux asseoir un fumeur dans un cabaret que faire manœuvrer des foules. Ses *Noces*

sont un peu froides, et n'ont pas cet entrain, cette exubérance dont Cervantes les a animées. Citons encore le *Portrait de M. F... père.*

FLAHAUT. — *Les Bords du lac de Genève* ont dans la toile de M. Flahaut un aspect argenté et lumineux qui séduit l'œil. A gauche, un groupe d'arbres d'une rare élégance se profile sur le ciel d'une sérénité limpide; la route qui s'abaisse laisse voir en abîme l'eau bleue du lac où flottent quelques voiles blanches comme des plumes de cygne. Ce n'est rien et c'est charmant. On ne saurait mieux exprimer en peinture l'agréable surprise que cause à la crête d'une montée l'apparition subite d'une vaste étendue d'eau. Nous aimons aussi beaucoup la *Vue prise à Etretat.* Des ondulations de terrains très-fermement modelés remplissent les premiers plans, et entre l'écartement des falaises la mer paisible tire sa barre bleue. Cela est plein d'air, d'espace et de lumière.— La *Ferme normande*, comprise dans un sens tout opposé, prouve que M. Flahaut sait passer du style à l'expression simple de la nature.

Les bâtiments de la ferme s'enfouissent dans des massifs d'arbres, et la gamme du tableau est une ombre verte et transparente où se glissent quelques furtifs rayons de soleil. L'eau sombre d'une mare miroite çà et là sans détruire l'harmonie fraîche, discrète et reposée du tableau.

FLANDRIN (Hippolyte). — Absorbé depuis longtemps par d'importants travaux de peinture religieuse où il déploie les plus nobles qualités de l'art, M. Hippolyte Flandrin n'a exposé que des portraits. Mais quels portraits ! de purs chefs-d'œuvre et tels que M. Ingres seul pourrait les surpasser. Le portrait entendu ainsi a toute la valeur du tableau d'histoire. Celui de S. A. I. le Prince Napoléon a une grandeur tranquille, une majesté simple, qui imposent au premier aspect et révèlent, malgré l'absence de toute décoration et de tout signe officiel, la haute situation du modèle. — Nulle pompe, nul apparat ; le Prince, en habit noir, est assis dans un fauteuil de velours grenat ; une de ses mains s'appuie sur les bras du fauteuil, l'autre se ferme à demi sur la cuisse, et la

tête de pleine face se dessine avec une finesse de lignes et une solidité de plans incomparables. On dirait un marbre antique coloré par la vie. Nous n'insisterons pas sur le mérite de la ressemblance.

M. Hippolyte Flandrin peint à la fois l'homme extérieur et l'homme intérieur, dualité sans laquelle il n'y a pas de véritable portrait. — Avec quelle sobriété magistrale, quelle économie de moyens matériels, l'éminent artiste atteint ce résultat merveilleux, on ne saurait trop l'admirer! Quelle gravité, quel style il donne, sans l'altérer par des arrangements prétentieux, à notre ingrat costume moderne! Sous son ferme pinceau, un pli de frac ou de redingote prend la beauté d'un pli de draperie.

Le portrait de Son Exc. le ministre d'Etat, dont le Salon s'est enrichi pendant les jours de fermeture, n'est pas moins remarquable.

La pose choisie par le peintre ne saurait être plus aisée et plus naturelle; le ministre est assis, une jambe croisée sur l'autre, en costume de ville, dans un fauteuil de maroquin rouge où il s'accoude; près

de lui un guéridon supporte des brochures et des papiers ; un rideau vert à demi-ramené laisse voir un fond d'un brun neutre. La discrétion de la couleur et le sacrifice de tout éclat accessoire concentrent le regard sur la tête, modelée avec une science qui n'enlève rien au charme. Quelle délicatesse de passages, quelle suite dans les plans, quelle logique dans ce travail dont l'artiste dérobe les traces et qui donne l'idée d'une image fixée sur la toile sans l'intermédiaire du pinceau ! — On ne saurait mettre plus de grâce dans la sévérité, plus de noblesse dans l'abandon.

Les deux portraits que nous venons de décrire sont assis. Celui de M. le comte D. est debout. Il se détache d'un de ces fonds verts qu'affectionne M. Hippolyte Flandrin, et sur lequel, par surcroît, se drape un rideau également vert. Le comte D. porte une main à la basque de sa redingote avec l'inconscience d'un geste familier, et appuie l'autre sur une table couverte de livres. — La tête vit et semble vous rendre votre regard.

Une figure de Minerve en bronze et des médailles désignent M. G. comme si la

ressemblance n'y suffisait pas. Les grands artistes ont parfois de ces modesties. — La tête, les mains de ce portrait sont d'une exécution parfaite et d'une belle couleur, car les dessinateurs peignent aussi très-bien, quoi qu'on en veuille dire.

Le comte S., par sa tête aux traits réguliers et caractéristiques, sa barbe et ses cheveux longs, prêtait à la peinture, et M. Hippolyte Flandrin en a tiré un excellent parti. Le comte est debout, une main jouant avec un gant, l'autre au gilet, en paletot violâtre. — On dirait, en dépit du costume moderne, un patricien de Venise.

Un portrait de femme qui n'est pas porté au livret et que nous ne pouvons désigner autrement, car la personne qu'il représente nous est inconnue, a l'austérité élégante et délicate que M. H. Flandrin apporte à la représentation de la nature féminine. Sa physionomie est douce, distinguée et triste. Une robe noire agrémentée de jais, une pointe de dentelles blanches nouée négligemment autour du col, accompagnent de leur harmonie sourde l'expression languissante de la tête.

Ces quelques lignes donnent une idée

bien faible du mérite déployé par M. H. Flandrin dans ces admirables portraits, auxquels on ne saurait reprocher qu'une perfection trop égale peut-être. Mais comment, en dehors du sujet, de l'action et du costume, faire sentir avec des paroles la beauté de cinq ou six portraits d'une diversité très-sensible à l'œil, mais qui disparaît forcément dans un compte rendu? Les mots manquent pour exprimer certaine différence essentielle de contour, certain jeu particulier de lumière, certaine qualité de ton spéciale qui mettent tant de distance entre une nature et une autre.

FLANDRIN (Paul). Le paysage est la spécialité de M. Paul Flandrin, comme on dit aujourd'hui, ce qui ne l'empêche pas de faire de très-beaux portraits qui se soutiennent à côté de ceux de son grand frère. M^{me} la baronne H***, pour être représentée par un pinceau habitué à rendre les arbres, les terrains et les ciels, n'en est pas moins d'un dessin très-pur et d'une belle couleur. Les chairs ressortent jeunes, fraîches et vivantes de la robe de velours

noir décolletée, les bras s'arrondissent gracieusement, et les mains se joignent avec une pose de nonchalante coquetterie.

La Fuite en Égypte (paysage) nous montre, dans un chemin aux tons d'ocre, le groupe fugitif se dérobant aux fureurs d'Hérode. De grands arbres se dressent au bord de la route, et au fond l'on aperçoit des dentelures de montagnes bleues. — M. Paul Flandrin n'a pas cherché la couleur locale. Le pays intermédiaire entre la Judée et l'Égypte ne doit pas présenter cet aspect et cette végétation. L'artiste cherchait seulement de belles lignes et il les a trouvées. *La Fuite en Égypte* est, dans la force du terme, louange et blâme, un bon paysage historique.

Citons la *Vue du parc de Vaux-le-Peng*, une *Etude* et un *Paysage* d'après nature, où la recherche du style se fait moins sentir et qui ont un parfum plus agreste.

FLERS. — M. Flers a le bon esprit de se garder de l'esthétique ; il fait des paysages qui n'ont la prétention de rien enseigner, et nous montre la nature sans aucune arrière-pensée philosophique ; ses arbres

sont des arbres, et il faut lui en savoir gré, car cela devient un mérite aujourd'hui. C'est une charmante rivière que la *Bresle à Aumale*, avec sa voûte de vieux noisetiers au feuillage massé en petites touffes : une vache qui sort de se baigner broutille les jeunes pousses ; une compagnie de canards barbote dans l'eau paisible; un petit ruisseau, barré par un batardeau moussu et encombré d'herbes et de branchages, va se perdre sur la gauche, sous les obscurités d'un taillis. Quelques toits de chaume surgissent dans le fond derrière les arbres. Un ciel normand, bleu tempéré de nuages blanchâtres, éclaire ce tableau frais et calme. *Les Tuileries du Perrcy au Havre* ne témoignent pas d'une grande activité industrielle : des cabanes et des granges en bois, de mauvaises palissades dont les planches titubent comme des capucins de cartes, un moulin inactif, remplissent la droite de la toile. Une eau lente, verdie d'une végétation paludéenne, garnit la gauche. Sur le bord, où sont échouées quelques barques en mauvais état, est accroupi un pêcheur à la ligne, seul personnage qui témoigne de l'animation hu-

maine : c'est peu, comme l'on voit. La facture de cette toile, qui est grasse et large, contraste avec le faire des autres ouvrages exposés par M. Flers, qui sont très-finis et très-détaillés.

Français.—Si jamais nom s'est ajusté avec précision à la personne qu'il désigne, c'est assurément celui de Français. Ce charmant artiste n'a-t-il pas un talent tout français, plus que français, parisien? Cela semble bizarre pour un paysagiste, et cependant, sans porter plus loin que Bougival ou Meudon son parasol et sa boîte à couleurs, M. Français a trouvé moyen de faire des chefs-d'œuvre de grâce, d'élégance et d'esprit. — Ce n'est pas qu'il ne soit capable comme un autre d'affronter l'azur, le soleil et le style italiens; les vues du port de Gênes, du lac Némi et de la campagne de Rome l'ont suffisamment prouvé ; mais si, sur la rive du Tibre, il a des rivaux, sur les bords de la Seine il n'en rencontre pas. Cette nature est à lui ; il la domine en maître, il en dégage, sans mensonge, des beautés que les autres n'y savent pas voir. Là il est véritablement

original. — Ne lui devons-nous pas de la reconnaissance, nous autres habitants de la grande ville, de nous faire ainsi comprendre la poésie de ces sites, délicieux qui n'ont d'autre défaut que leur proximité, et dont les ombrages ont encadré les promenades, les rêveries et les amours de notre jeunesse ? — Nous les avons fuis pour des contrées lointainement et prétentieusement pittoresques, mais M. Français leur est resté fidèle, et bien lui en a pris.

Son exposition de cette année est une des meilleures que nous ayons vues depuis longtemps ; aussi ne s'est-il pas écarté de sa chère banlieue parisienne.

Quoi de plus charmant que *la Vue prise au Bas-Meudon?* La Seine coule et miroite, rayée de brusques égratignures, entre des rives diffuses bordées de saules, de peupliers, d'arbres vulgaires ; au fond s'ébauche, dans un poudroiement grisâtre, un coteau boisé, et les maisons du Bas-Meudon, assises au pied de la colline, mêlent leurs fumées à la brume lumineuse. Par-dessus tout cela s'étend un ciel qui n'est ni indigo, ni orange, un

ciel vraiment français, léger, vague, transparent, traversé de nuages et de rayons, comme il s'en fait et défait sans cesse au-dessus de nos têtes. Sur le devant, un peintre, qui doit être l'artiste lui-même, travaille d'après nature et fait l'esquisse du tableau dont nous rendons compte. Certes, ce n'est pas un endroit sauvage et romantique que ce Bas-Meudon où il se mange tant de fritures; mais que d'air, que de fraîcheur, que de limpidité dans cette vue dont la réalité semblerait banale aux dédaigneux, aux exotiques, aux excessifs! Le soleil brille, l'eau frissonne, le feuillage tremble, et la touche spirituelle du peintre donne de l'élégance à cette nature un peu triviale et bourgeoise, pour ainsi dire.

Le Soir au bord de la Seine contient, tout en restant dans la vérité, plus de style que le tableau précédent. — De grandes masses d'arbres, s'inclinant des berges d'une île, réfléchissent leur verdure dans l'eau verte où leur image flotte comme une forêt submergée. De l'autre côté, la rive s'escarpe et forme comme des zones de terrasses. Une colline à demi

noyée dans la vapeur d'or du couchant tend au fond du tableau son rideau violâtre. — Au sommet, l'aqueduc de Marly, dessinant ses arcades romaines, jette comme une note antique à travers la modernité du paysage.

Au premier plan, un jeune garçon a quitté ses habits pour prendre un bain et continue l'impression antique par son costume de tous les temps. — C'est un gamin, mais ce pourrait être un petit berger d'Arcadie.

Il y a dans cette toile la fraîcheur chaude et moite des soirs d'été. — Un léger voile de vapeur s'interpose entre l'œil et les objets et donne à l'ensemble une suave harmonie crépusculaire.

Au bord de l'eau, environs de Paris, voilà du Français tout pur, sans aucune préoccupation de style, s'abandonnant avec naïveté à sa nature, et peignant du bout du pinceau ce qu'il aime et ce qu'il sait. Rien n'est plus charmant que ces œuvres ordinairement dédaignées de l'artiste, parce qu'elles lui viennent sans effort et coulent comme de source. Elles ont la grâce de l'involontaire. — La ri-

vière s'étale en claires nappes, coupée comme une vitre par une carre de diamant, parmi les herbes, les roseaux, les plaques de sable découvertes par les eaux basses. Çà et là quelques saules s'ébouriffent, quelques peupliers s'allongent, deux ou trois vaches broutent le gazon, et sur un tertre une Parisienne, en robe blanche et en mantelet noir, suit, abritée par une rose ombrelle, les péripéties d'une pêche à la ligne. Le goujon mord-il? l'indicateur de liége a-t-il frémi? qu'importe! le plaisir c'est d'être deux, tout seuls, dans ce joli paysage sans prétention, sous ce tendre ciel brouillé de bleu pâle et de gris de perle, par un beau jour d'été, avec la facilité de revenir le soir, après avoir dîné sous la tonnelle du pêcheur Contesenne, prendre des glaces à Tortoni.

Avec quelle aisance magistrale et dénuée de pédanterie est brossé ce clair et tranquille paysage, si familier à nos yeux, et pourtant si neuf depuis que M. Français y a mis sa grâce, son esprit et son sentiment!

FRÈRE (Édouard). — M Édouard Frère, laissant à son aîné les splendeurs de

l'Orient, va chercher en Normandie des sujets moins majestueux et un ciel moins aveuglant. La toile intitulée *la Bataille* est un joli tableau. Un parti d'écoliers a pris une position avantageuse sur les marches d'une église et repousse avec force boules de neige l'armée ennemie qui tente en vain l'assaut. Les bonnes petites mains violettes pétrissent les projectiles avec activité, au mépris des engelures ; quelques blessés geignent dans les coins, en attendant que les parents et le maître d'école viennent mettre fin à la lutte. Au fond de la place se découpent, à travers la brume, des silhouettes de vieilles maisons. *L'Asile pour la vieillesse à Écouen* offre un spectacle moins gai que *la Bataille*. Dans une chambre nue, aux poutres apparentes, quatre ou cinq vieillards des deux sexes sont groupés silencieusement autour d'un poêle de faïence, avec cet air absorbé habituel à l'imbécillité. Une sœur de charité circule distribuant des potions. A quel degré d'infimité le travail exigé par la civilisation rabaisse-t-il la créature humaine ! Quelle différence de cette décrépitude à la majesté sénile des anciens et des

Orientaux ! — Voici *une petite École* où l'on ne doit guère apprendre. Dans un coin, des marmots, entassés au-devant d'une grande cheminée de campagne, exécutent avec un grand sérieux quelques-unes des parodies de la vie humaine, habillent des poupées, font la dînette et bavardent; d'autres dorment sur leurs petites chaises. Un seul, debout près de la maîtresse, épèle mélancoliquement l'alphabet. Ces tableaux sont composés dans une gamme douce et grise assortie aux sujets, et l'on ne soupçonnerait guère, à voir leurs tons discrets, qu'Édouard est le frère de Théodore, l'éclatant et l'azuré.

FRÈRE (Théodore). — *La Halte du soir à Minieh* (haute Égypte) nous fait voir, dans la poudre d'or d'un couchant torride, une caravane arrêtée et s'arrangeant pour passer la nuit. On ôte le bât des chameaux, on amoncelle les bagages, on étend les tapis, on prépare le repas. Un pareil sujet est une bonne fortune pour un peintre comme M. Théodore Frère. Le personnel, le mobilier et le vestiaire de

l'Orient se trouvent là pittoresquement groupés. Le premier plan se fait de lui-même, et, pour le fond, quelques dômes, quelques minarets et une demi-douzaine de palmiers doums suffisent.

L'*Arabe buvant à une fontaine du Caire* a un caractère original. Enclavée dans le mur d'une maison, la fontaine consiste en une plaque de marbre où s'ajuste un robinet. Pour boire, il faut s'agenouiller et laisser l'eau filtrer goutte à goutte dans sa bouche. Aussi trois degrés de pierre formant perron complètent-ils le monument. — Le *Restaurant arabe à la porte de Choubrah* ne satisferait guère la gourmandise européenne, mais la sobriété orientale s'en contente.

Le meilleur des tableaux de M. Théodore Frère est assurément celui intitulé : *une Fête chez un uléma, à Constantinople*. — La chose se passe dans une grande salle aux murs encadrés de faïence bleue. Des tapis de Smyrne couvrent le plancher, et sur de longs divans les invités, splendidement vêtus des vieux costumes caractéristiques de l'Orient, se tiennent accroupis, fumant des pipes aux tuyaux de

jasmin ou de cerisier, aux bouquins d'ambre, dont les fourneaux reposent dans des plateaux de cuivre. Sur la droite, des musiciens jouent du tarbouka, de la flûte de derviche et du rebec. Des esclaves apportent sur des plateaux du café, des sorbets, des conserves de roses, du rahat-lokoum et autres sucreries orientales.

Au fond, une large baie, aux portières relevées, laisse voir un second salon, également entouré de divans, où se tiennent d'autres invités.

Tout cela est très-fin, très-étudié, très-vrai d'attitude et de couleur. — C'est bien une soirée turque, il n'y manque que les femmes, absentes en Orient de la vie publique; mais heureusement Mme Henriette Browne nous a révélé les mystères du sérail.

FROMENTIN. — M. Eugène Fromentin a décidément pris la tête de la caravane orientale. — Seul le dromadaire blanc de M. Belly se maintient à côté du cheval algérien que notre jeune voyageur, penché sur la haute selle arabe, pousse si vivement du tranchant de ses larges étriers. Comme

il va, comme il se précipite dans le tourbillon de la *fantasia !* Sa peinture a l'éblouissement rapide de la chose entrevue au galop, la spontanéité du premier coup d'œil fixée sur la toile, le mouvement de la photographie instantanée !

Les Cavaliers revenant d'une *fantasia* près d'Alger sont pris au vol ; ils passent comme un rêve, diaprés, étincelants, emportés par une course vertigineuse. Les burnous et les étendards flottent, les crinières s'échevèlent, les naseaux fument, les étriers se choquent, les pistolets et les fusils crépitent. Il coule dans le ravin un torrent de chevaux aux robes bizarres — pigeon bleu à l'ombre, joue de Fatma, sourcils d'Eblis — ainsi que les nomment les poëtes dans les descriptions lyriques des Moallakats. Au-dessus de ces chevaux, les cavaliers semblent planer comme un essaim d'oiseaux aux couleurs éclatantes. — Devant eux sautent en jappant les sveltes sloughis, ces levriers de race qui seuls peuvent devancer l'essor du coursier arabe.

Sur la pente escarpée, parmi les frondaisons verdoyantes, des marabouts font

des taches de blancheur, et au fond de l'étroite coupure bleuit la mer lointaine.

Quelle vive, intime et pénétrante sensation de la vie africaine ! Cela n'est pas laborieusement copié d'après les études, les croquis et les notes d'une excursion trop courte ; cela est su familièrement, éprouvé, vécu pour ainsi dire ; les Arabes, si l'Islam ne leur défendait pas la peinture, ne se représenteraient pas autrement. C'est un des grands mérites de M. E. Fromentin que cette facilité d'invention dans des sujets d'une nature exotique qui dépaysent toujours plus ou moins. Il y est comme chez lui.

Les Courriers (pays des Ouled-Nayls au printemps) s'acquittent consciencieusement de leur mission ; ils galopent à fond de train à travers une plaine immense hérissée d'alfas et de chardons ; l'un d'eux saisit en passant une branche de caroubier, et cet imperceptible temps d'arrêt fait se ramasser sur les hanches son cheval sensible de la bouche. — Le soir descend ; une mince frange de carmin, que va bientôt remplacer l'azur violet de la nuit, car les couchants sont rapides en Afrique, flotte

au bord du ciel et dessine sur son fond clair la silhouette délicate des plantes.

Il faut se dépêcher de regarder ces courriers; dans une seconde, ils seront hors de la toile, et le milan qui plane là-haut, essayant de lutter de vitesse avec eux, les aura bientôt perdus de vue.

Le Berger (hauts plateaux de la Kabylie) nous révèle une Afrique d'une nouveauté inattendue et charmante, une Afrique bleue, argentée et glacée de neige. Monté sur un magnifique cheval gris, un jeune berger, beau, noble et triste comme Apollon chez Admète, gagne les hauts plateaux où la chaleur n'a pas desséché l'herbe, poussant devant lui son troupeau de moutons. Il porte sur l'arçon de sa selle un petit agneau trop faible pour suivre les autres.

Comme la poésie de la vie patriarcale apparaît là dans toute sa primitive beauté! Comme on se sent déchu à côté de ce jeune berger montant de la plaine, où fument les foyers déjà lointains, à cette alpe africaine que le souffle du désert ne peut dépouiller de son voile de neige, dans la solitude, le silence et la liberté! Il a réalisé le vœu de ce berger qui di-

sait que s'il était roi il garderait ses moutons à cheval, et jamais roi n'eut plus fière mine, plus altière et plus simple attitude que ce pauvre pâtre kabyle dont la pourpre est un haillon et la couronne un chapeau de paille jeté négligemment derrière le dos. — *Le Berger* nous paraît jusqu'à présent être le chef-d'œuvre de M. E. Fromentin.

Que de fois nous avons traversé des *oueds* semblables au *lit de l'Oued-Mzi*, un ravin de sable encombré de lauriers-roses et pailleté çà et là, comme un miroir d'alouettes, de flaques d'eau persistantes ! Ce n'est rien qu'une esquisse. Mais les taches de couleur sont posées si juste, les petits cavaliers manœuvrent si légèrement leurs chevaux à travers les pierres et les branches, qu'on croirait traverser le gué avec eux. Pour nous, cette petite toile a le charme nostalgique d'un souvenir personnel.

Oh ! les maisons carrées et blanches, au dôme arrondi comme un sein plein de lait, où s'abattent les colombes, les grands cyprès montant vers l'azur, comme des soupirs de feuillage, la mélancolie sereine

de la mer contemplée du haut des terrasses, la haie de cactus, le cierge à sept branches de l'aloès, et dans le chemin aux cailloux luisants le petit âne algérien qui chemine poussé par son ânier ! *Maisons turques de Mustapha*, que nous montre M. E. Fromentin, quelle belle vie indolente et rêveuse on mènerait à l'ombre fraîche de vos arcades !

C'est aussi une délicieuse toile que *l'Ancienne mosquée de Tebessa.*— La mosquée dresse sa tour carrée, que surmonte un minaret, dans un ciel d'un bleu intense, près d'un monceau de décombres cuits au soleil, non loin d'une mare où s'abreuvent des chameaux allongeant leurs cols d'autruche. — Quand vous avez dit cela vous n'avez rien dit, et cependant quelle impression profonde, quel souvenir persistant vous laisse ce petit cadre ! — Si le devoir, la famille, les liens de toutes sortes dont vous enlace la civilisation ne vous retenaient, comme on ferait bien vite sa malle et comme on irait fumer le chibouque, adossé à ce mur blanc !

G

GARIOT. — *Le Repos de la famille*, de M. Gariot, représente un groupe de personnages drapés à l'antique, arrêtés sous des arbres d'un feuillé sobre et rare, au milieu d'un paysage sévère, sous un ciel rayé de nuages horizontaux, dont le bleu verdit et s'allume aux brasiers du couchant. Les figures ont du style et le paysage rappelle la manière du Poussin. M. Gariot n'a exposé que cette toile de petite dimension, car il s'occupe de compositions destinées à orner un des salons de l'Elysée. Ce sera pour cet artiste, plein de modestie et de mérite, une occasion de déployer les qualités sérieuses d'un talent trop peu connu du public.

GAUTIER (Amand). — Cette fois, le peintre ordinaire des ignorantins et des sœurs de charité a quitté pour le portrait

les humbles sujets auxquels il savait donner un charme austère et pénétrant. Il y a chez M. A. Gautier un amour du vrai, une sincérité intime d'exécution qui le rendent propre à interpréter fidèlement la physionomie humaine, et il devait réussir dans la nouvelle voie qu'il tente. Par une singularité dont son talent n'avait pas besoin pour fixer l'attention, M. A. Gautier a donné à ses portraits une bizarre forme de trumeau ou de carte de visite photographique. Nous aimons assez ce parti pris. La figure, resserrée dans un cadre étroit, prend de l'élégance et se présente bien. Les portraits du prince de San Castaldo, de M. Tailhardat et du docteur Gachet, se distinguent par l'exactitude de la ressemblance, la tournure originale et la sobriété vigoureuse de la couleur.

GÉROME. — S'il est un trait qui peigne l'aimable caractère athénien, c'est l'acquittement de Phryné par le tribunal de l'Aréopage, ébloui des charmes de la célèbre hétaïre. La beauté admise comme circonstance atténuante, Vénus désarmant Thémis, c'est bien là une idée toute grecque

et tout attique. Ces juges, dont les dieux mêmes acceptaient les décisions, reculant à la pensée de détruire ce corps parfait, statue vivante qui inspirait Praxitèle, n'expriment-ils pas, sous une forme charmante, la morale de cette civilisation hellénique, plus amoureuse encore du beau que du bon et du vrai ? Peut-être Phryné était-elle coupable, mais à coup sûr les artistes absoudront les membres de l'Aréopage ; ils eussent jugé comme eux.

M. Gérome a trouvé dans cette scène, faite à souhait pour le plaisir des peintres, le sujet d'une toile remarquable par ses qualités et ses défauts, et devant laquelle personne ne passe indifférent.

Le tribunal, composé de vieillards, siége sur les degrés d'une estrade en hémicycle. Au milieu de la salle se dresse une statuette de Pallas-Athénè, de style archaïque, ayant pour socle un autel. En face du tribunal se tient debout Phryné, dont l'avocat, à bout de raisons, vient d'arracher la tunique dans un lyrique mouvement oratoire. L'hétaïre, surprise, se cache à demi la figure avec son bras par un geste de pudeur involontaire plein de naturel et de grâce ; mais sa dé-

fense n'en est pas compromise, car son beau corps, tourné et poli comme une statue d'ivoire, éclate dans toute sa blancheur et plaide éloquemment sa cause.

L'attitude de l'avocat qui enlève le voile est une vraie trouvaille ; seulement, le personnage semble un peu grand à côté de la Phryné dont l'artiste a fait une très-jeune fille, mince, petite, délicate, un peu trop virginale peut-être pour le sujet. — Phryné, riche à pouvoir rebâtir les murailles de Thèbes détruites par Alexandre, devait être d'une beauté moins en fleur, plus développée, plus féminine enfin, plus ressemblante aux Vénus dont les statuaires cherchaient le type en elle, ce qui ne l'empêche pas d'être charmante comme elle est, avec sa gracilité adolescente et juvénile.

La foule admire beaucoup la variété d'expression que M. Gérome a donnée à l'Aréopage. Le sentiment que la plupart de ces têtes chenues trahissent n'est pas celui qu'ont dû éprouver ces augustes juges athéniens.

Ils paraissent émus sensuellement par le nudité découverte à leurs yeux. C'est là

un effet tout moderne. Des Grecs habitués aux luttes du gymnase dont le nom seul dit dans quel costume on y combattait, aux cérémonies choragiques, aux concours de beauté, entourés d'un blanc peuple de statues sans draperies et sans feuilles de vigne, ne devaient pas se troubler ainsi à l'aspect d'une femme dépouillée de ses voiles. — Ce qui frappe les juges, c'est la perfection divine de ce corps, idéal des statuaires, chef-d'œuvre de la nature, que l'art athénien à sa plus belle époque sut à peine égaler. L'admiration, et non la concupiscence, dut animer leurs visages impassibles. Comme les vieillards assis aux Portes Scées se levant à l'apparition d'Hélène, les aréopagites cédèrent à un sentiment de religieux respect pour la beauté. — La courtisane accusée d'impiété fut absoute. — On ne voulut pas plus la briser qu'un ivoire de Phidias ou qu'un marbre de Praxitèle. Ces excellents connaisseurs étaient incapables de détruire ce précieux objet d'art vivant. — Nous sommes étonné que M. Gérome, si grec et si antique, n'ait pas compris la scène de cette manière. Sans doute, il aura craint la froideur, le manque d'in-

térêt, presque inséparable du genre admiratif, et il a cherché à rendre piquants par des expressions de luxure ces graves personnages assis les uns à côté des autres.

Cette critique faite et le regrettable parti pris de l'artiste admis, on ne peut que louer l'extraordinaire finesse de mimique, la variété infinie de nuances dans la traduction du même effet différencié par l'âge, le tempérament et le caractère de chaque juge. C'est une amusante comédie de suivre sur ces visages ridés et barbus la flamme du désir voltigeant comme le reflet d'un miroir et se modifiant selon le type des têtes depuis la volupté platonique jusqu'à la pétulance du satyre.

Quant à l'exécution proprement dite, elle a cette netteté savante qui caractérise M. Gérome. Les moindres détails témoignent une recherche archaïque très au courant de son antiquité. La petite statuette de Minerve, vraie idole des temps primitifs, a une roideur éginétique et dédalienne tout à fait amusante.

Socrate vient chercher Alcibiade chez Aspasie. Tel est le titre du second tableau grec de M. Gérome. Alcibiade, couché sur

un lit de repos près d'Aspasie, ne paraît pas très-disposé à suivre son maître, et cela se conçoit : la philosophie ne vaut pas l'amour, surtout quand la maîtresse est Aspasie. Une jeune esclave, d'une beauté malicieuse et sournoise, habillée d'une demi-teinte transparente, cherche à retenir l'époux de Xantippe, et sur le seuil de la porte une vieille sourit d'un sourire oblique.

Au premier plan s'étale un chien magnifique, — ce même chien dont Alcibiade coupera la queue pour donner de la pâture au babil athénien. — Aucun spécialiste d'animaux n'en ferait un pareil. Placé comme il est, il prend peut-être trop d'importance par rapport aux personnages; mais le chien d'Alcibiade est lui-même un personnage et non un accessoire.

Le fond représente un atrium orné avec cette élégance antique familière à l'artiste. C'est une restauration dans toute la force du mot, d'une curiosité exquise et d'une science qui ne nuit en rien à l'effet. Les figures se détachent en vigueur de cette architecture polychrome, gaie et

lumineuse, à laquelle on ne saurait reprocher qu'un peu trop de richesse. Les Athéniens réservaient tout leur luxe pour les monuments, et leurs maisons étaient fort petites ; mais Aspasie, la plus renommée des hétaïres, la maîtresse, le conseil et plus tard l'épouse de Périclès, pouvait se permettre ces splendeurs.

Nous trouvons bien absolue cette phrase du livret : *Deux Augures n'ont jamais pu se regarder sans rire.* Quoi qu'en aient dit les sceptiques et les voltairiens de l'antiquité, deux augures se rencontrant gardaient parfaitement leur sérieux. D'abord la plupart d'entre eux croyaient à leur art ; ensuite, eussent-ils été incrédules, leur profession même leur imposait une gravité hypocrite. Tout au plus se permettaient-ils un imperceptible clignement d'œil, un discret sourire d'intelligence, tandis que les augures de M. Gérome rient d'un gros rire égueulé et rabelaisien à se tenir les côtés, à pouffer, à tomber en apoplexie. Il est vrai qu'ils sont dans la coulisse, loin des profanes, tout seuls au milieu du poulailler sacré ; les volailles prophétiques qui allongent le col hors de leur cage

pour piquer des grains de blé ne les trahiront pas.

Ce tableau, traité avec la spirituelle perfection que M. Gérome apporte à tout ce qu'il fait, est toujours entouré d'un cercle nombreux de spectateurs ; mais ce n'est pas la finesse du pinceau, la science des détails et la pureté du dessin qu'ils admirent ; ce sont ces deux gros hommes qui rient, malgré leurs draperies antiques et leur sceptre augural, comme deux farceurs de tréteaux voulant mettre leur public en belle humeur. — Cela nous afflige de voir un talent si pur, si élégant, si rare, descendre au comique. Le comique, selon nous, n'est pas du ressort de la peinture ; il ne peut s'y traduire que par la grimace et la caricature ; passe pour une charge bouffonne, pour une pochade rapide au crayon ou à l'aquarelle ; mais il n'est pas permis de mettre les moyens les plus exquis de l'art au service de fantaisies pareilles. Le but de la peinture est la beauté ou tout au moins le caractère. *Les Deux Augures* rappellent les travestissements mythologiques de Daumier.

Heureusement M. Gérome se relève bien

vite par un chef-d'œuvre : *Rembrandt faisant mordre une eau-forte.* Là, il ne s'est pas mis en frais d'ingéniosité ; il n'a pas demandé à la peinture ce qu'elle ne peut ni ne doit rendre, il est resté dans la sphère de l'art : — le jour descendant d'une haute fenêtre se tamise à travers un de ces cadres garnis de papier blanc dont les graveurs se servent pour amortir l'éclat du cuivre, glisse sur la table, traverse des flacons remplis d'eau ou d'acide, se répand dans la chambre, et va mourir aux coins obscurs en pénombres chaudes et mystérieuses.

Rembrandt, vêtu de noir et penché sur la table, fait miroiter une planche pour vérifier la profondeur de la morsure. Rien de plus. Mais voilà un véritable sujet de peinture : une lumière concentrée sur un point et s'éteignant par dégradations insensibles en partant du blanc pour arriver au bitume. Cela vaut toutes les idées spirituelles et littéraires, et Rembrandt lui-même n'en a guère eu d'autres dans ses tableaux ou ses eaux-fortes. La planche qu'il est en train de faire mordre contient probablement une idée de ce genre.

Le *Rembrandt* est une merveille de finesse, de transparence et d'effet. Jamais M. Gérome ne s'est montré plus coloriste. Ce pompéien, ce peintre à l'encaustique, cet enlumineur de vases grecs atteint du premier coup à la perfection intime des maîtres hollandais.

Nous aimons beaucoup le *Hache-paille égyptien*. Ce sérieux presque hiératique va bien au talent de l'artiste. Un Egyptien, grave et tranquille comme l'Osiris funèbre, fait tourner sur un cercle de gerbes un char, pareil à un trône, attelé de deux buffles et porté par des roulettes de métal; derrière lui, comme un aoëris derrière un pharaon, se tient un jeune garçon se présentant aussi de profil. — On dirait un dessin calqué dans une nécropole de Thèbes; et cependant c'est un croquis exact d'après la réalité vivante. —Un soleil aveuglant déverse ses rayons sur le disque jaune des gerbes, qui fait songer au cercle d'or d'Osymandias, argente le ciel et rosit les lointains. — Quelle grandeur et quelle solennité dans ce simple travail d'agriculture! Le dessin est ferme comme une incise sur le granit,

la couleur éclatante comme l'enluminure d'un papyrus sacré !

Le Portrait de Rachel est à la fois un portrait et une personnification. La Tragédie se fond dans la tragédienne, la Muse dans l'actrice ; drapée de rouge et d'orange, elle se tient debout sous un sévère portique dorien. Les sombres passions, les fatalités, les fureurs tragiques contractent son pâle visage. C'est Rachel par son côté sinistre, farouche et violent. — L'artiste aurait pu, ce nous semble, sans amollir le caractère de sa figure, y mettre un peu de cette grâce féminine et vipérine que possédait à un si haut degré l'illustre actrice.

GHÉQUIER. — Il est difficile de parler des peintres de fleurs, — un bouquet de fleurs ne se raconte pas, on le regarde et on le respire ; cependant disons avec des mots incolores et sans parfums que les *Fleurs et Fruits* de M. Ghéquier ont tout le velouté, tout l'arome et toute la fraîcheur imaginables.

Le Bouquet de fleurs sur fond d'or lutte avantageusement contre cette lueur riche

et fauve où les tons les plus purs font tache. M. Ghéquier a peint, dans l'appartement de S. M. l'Impératrice, les fleurs des portes et des trumeaux au salon dont M. Chaplin a exécuté le plafond.

GIACOMOTTI. — Nous avons ici même apprécié à sa valeur *le Martyre de saint Hippolyte* emporté par des chevaux fougueux comme son homonyme classique ; c'était un bon envoi d'école, et qui promettait un peintre. *Nymphe et Satyre* ne démentent pas cette promesse. La nymphe, couchée demi-nue sur le ruissellement de sa chevelure fauve, développe un torse modelé dans une pâte lumineuse et grasse. Quant au satyre, il a bien la physionomie de l'emploi, et sa couleur rougeâtre d'une localité historique contraste heureusement avec les chairs blanches de la femme. Le fond de paysage est traité d'une façon large et vague, comme les fonds d'arbres du Titien.

GIGOUX. — L'œuvre de M. Gigoux, cette année, n'est pas à l'exposition. Le livret nous renvoie aux monuments publics et ne

mentionne que deux toiles : le *Portrait de M. le comte de Michech* et *une Tête de Sarrasin*. Le comte est debout, solidement et carrément campé, dans une pose naturelle et élégante. Le vêtement moderne, aux teintes fausses et vineuses, à la coupe disgracieuse, a pris sous la main de l'artiste une allure large et une couleur presque agréable. *Le Sarrasin*, avec sa calotte de fer, sa face plate et jaune, est une spirituelle ébauche.

GIRAUD (Charles). — Après avoir débuté par des scènes d'Otaïti, la Cythère de l'océan Pacifique, M. Charles Giraud semble vouloir se reposer de la vie sauvage et vagabonde dans la représentation des *intérieurs*. Nul ne sait mieux que lui exprimer harmonieusement les mille détails d'un atelier ou d'un cabinet artistique : tableaux, potiches, statuettes, armures, vieux bahuts, tapisseries passées de ton, tout le curieux monde du bric-à-brac. Là il éteint par un glacis un objet papillotant ; ici il pique un réveillon de lumière. Son intérieur du 15e siècle, ses deux intérieurs modernes, sont d'un ragoût exquis.

Mais voilà une *Vue de Tingralla en Islande*, qui nous montre que M. Charles Giraud n'est pas disposé à toujours chanter :

> Home, home, sweet home.

GIRAUD (Eugène). — M. Eugène Giraud a voulu sans doute échapper au reproche de peindre des Espagnols d'opéra-comique en nous donnant cette *Bohémienne* verte, accroupie dans un haillon jaunâtre, au coin d'un vieux mur : il y a évidemment exagération dans ces teintes ; le soleil de l'Espagne cuivre son monde, mais ne l'oxyde pas. Nous n'aimons guère non plus le *Henri IV dans la tour de Saint-Germain-des-Prés* où l'accompagne un moine. Ces deux personnages, de grande dimension, sont mal à l'aise dans l'étroit escalier en colimaçon ; l'artiste aurait facilement pu donner de l'air et de l'espace à son tableau en ouvrant une plus vaste perspective sur la ville que le roi va acheter d'une messe. Les vêtements fauves et mats des deux hommes se confondent avec les teintes brunes de la pierre, ce qui rend la toile un peu monotone de couleur.

Nous retrouvons M. E. Giraud dans la galerie des pastels. Le portrait de S. A. la princesse Anne Murat est, dans le genre, un des meilleurs de l'exposition. La princesse est posée de dos, et, par un mouvement gracieux qui motive de belles ondulations, présente la tête de profil. Le contour net, plein de fermeté, est de ceux qui prêteraient admirablement à la gravure en médailles. Un sang riche anime et colore les chairs ; des fils d'or et de soie s mêlent à la chevelure blonde, relevée de fleurs et de feuillage.

Le *Portrait de Paulin Ménier, dans le Courrier de Lyon,* est d'une exécution vigoureuse et d'une extrême vérité. C'est bien la pose insolente du coquin; on devine la voix enrouée qui doit sortir de ce gosier alcoolique; le peintre n'a eu du reste qu'à copier exactement son modèle, et qu'à reproduire le type créé par le comédien artiste.

GLAIZE (Auguste). — M. A. Glaize a su donner une tournre originale et fantastique à son tableau de la *Pourvoyeuse Misère,* sujet qui, vu sa modernité, aurait pu pré-

ter à des réalismes de mauvais goût. Une calèche découverte, surchargée, comme une voiture de carnaval, de filles à demi-nues, conduite à la Daumont par un jeune homme, sorte de Méphistophélès vêtu d'un costume de fantaisie et tenant dans ses bras une courtisane pâmée, roule et descend au galop de ses chevaux, soufflant et piaffant le feu, vers la grande Babylone, que désigne de son doigt crochu la Misère, une horrificque et orde vieille. La ville, avec ses palais illuminés, qui dardent la fascination par les yeux de leurs fenêtres, déploie ses boulevards, ses perspectives et ses lignes de gaz dans le fond du gouffre, à gauche de la toile. A droite, autour d'une table sur laquelle est posée l'honnête et primitive chandelle, travaillent quelques pauvres filles qui ont eu le courage de résister à la tentation : une d'elles cependant s'est levée ; plus faible ou moins ignorante de sa beauté, elle regarde avec envie s'éloigner ses folles compagnes ; ses doigs distraits laissent pendre négligemment le fuseau : la première voiture qui passera l'emportera sans doute. Un ciel bizarre, orageux à gauche, tandis

que la lune éclaire paisiblement les vertueuses ouvrières de la droite, domine et complète cette singulière composition, largement et hardiment peinte.

Une vingtaine de polissons se bousculent *autour de la gamelle* immense et pleine de bouillie. A voir leur acharnement et leur oubli du voisin, on dirait une troupe d'écrevisses altérées sentant l'eau au delà de la marge d'un bassin. C'est à qui plongera le plus souvent sa cuiller dans la mixture. M. Glaize, toujours un peu moraliste et philosophe, a tracé sur le mur blanc qui sert de fond au tableau, la maxime évangélique : « Aimez-vous les uns les autres, » si bouffonnement méconnue dans cette petite scène. — *Un Trou de meulière à la Ferté-sous-Jouarre*, présentant la nudité du roc, encadré de verdure et surmonté d'un ciel bleu, complète honorablement l'exposition de M. Auguste Glaize.

GLAIZE (Léon). — *Le Samson pris par les Philistins*, de M. Léon Glaize, peut compter pour de la bonne et solide peinture. Six hommes à physionomies basses se

sont attelés au bloc vivant, qui s'arc-boute sur sa jambe gauche ; autrefois il aurait rompu d'une simple contraction de muscles les cordes qui se croisent sur son corps ; mais l'Omphale biblique a bien travaillé, et du reste les soldats armés de piques, qui marchent derrière Samson indiquent que toute résistance est inutile. En avant du cortége éclatent des trompettes, annonçant la bonne prise aux Philistins. La Dalila regarde, par sa jalousie entr'ouverte, passer sa victime. Le tableau de M. Léon Glaize est bien agencé : les poses des personnages sont violentes, sans exagérations, ni gesticulations impossibles, et s'harmonisent bien avec les constructions massives et trapues qui garnissent la droite de la toile. — *La Nymphe et le Faune*, peinture à la cire, s'enlèvent légèrement sur leur fond noir, et révèlent chez M. Léon Glaize de bonnes qualités décoratives.

GUDIN.—M. Gudin, l'Horace Vernet de la marine, a exposé deux grands tableaux officiels : *l'Arrivée de la reine d'Angleterre à Cherbourg* et *la Flotte française se*

rendant de Cherbourg à Brest. L'escadre britannique arrive par un temps gris, qui donne au ciel et à la mer une teinte d'ardoise un peu triste. La flotte française, plus heureuse, s'avance à toute vapeur et à pleines voiles en coupant les vagues courtes, dont les anfractuosités arrêtent les rayons ambrés d'un soleil levant. — M. Gudin a exposé trois autres petites toiles, rapidement et spirituellement brossées. Renonçant, pour un instant, à l'azur et aux transparences conventionnelles de la Méditerranée, l'artiste a affronté les tempêtes de la Manche et de la mer du Nord, leurs eaux épaisses et sombres, leur écume lourde et crépelée. *Un gros temps sur la côte d'Angleterre* et *la Dispersion de l'Armada* sont d'un effet plus vrai et plus émouvant que bien des grandes compositions savamment et consciencieusement élaborées.

GUILLEMIN (A). — *Les Vanneuses d'Ossau* sont de fort belles filles, au teint de cuivre, campées à l'antique et faisant leur besogne à la porte d'une maison baignée d'ombre, tandis que le soleil inonde de clarté le ravin, cerclé de montagnes bleues.

— Il y a de la naïveté et de la bonhomie dans le vieux *Tailleur béarnais* essayant un corsage à une jeune fille coiffée de rouge. Une femme vaque aux soins du ménage, tandis qu'un petit apprenti accroupi sur une table et vêtu d'un pantalon à manchettes achève le reste du costume. Cela est net et franc, sans miévrerie, mais aussi sans grossièreté campagnarde.

H

Hamon. — Il faudrait être sur la symbolique de la force de plusieurs Creutzer pour expliquer les mythes et allégories de M. Hamon. On dirait qu'il s'amuse, pour parler le langage médiocrement harmonieux de Boileau, à préparer des tortures aux Saumaises futurs. *La Comédie humaine* était déjà d'une interprétation laborieuse. L'*Escamoteur* manque totalement de clarté, et le sous-titre *le Quart d'Heure de Rabelais* ne l'élucide guère. — C'est de la nuit ajoutée à de la nuit; noir sur noir, ou plutôt gris sur gris. *Obscuritate rerum verba sæpe obscurantur*, dit une vieille phrase de basse latinité : chez M. Hamon le vague de la pensée s'augmente encore du vague de la forme. Racontons donc sans comprendre. Où se passe la scène? à quelle époque? nous n'en savons rien. Certains détails indiqueraient l'antiquité, d'autres

ramènent au temps actuel. — Le principal personnage rappelle par sa souquenille le Dave des comédies de Plaute, par sa gibecière et son chapeau de feutre, Miette ou tout autre vendeur d'orviétan. Un hibou roule ses prunelles nyctalopes sur la traverse du tréteau ; des victimes de la mort aux rats pendent à des gaules et témoignent de l'efficacité du moyen destructif. — La cuisine de l'escamoteur fume sur un *gueux* de portier ou de marchande de harengs saurs. — A la table s'adosse une lyre grotesque, enjolivée de grelots et de plaquettes de cuivre. Le charlatan vient de faire disparaître sous ses gobelets la muscade sacramentelle. C'est le moment de la recette ou le quart d'heure de Rabelais. Un être hybride, d'un sexe indéterminé comme les sorcières de Macbeth en marmotte et en tunique, fait circuler le tambour de basque. — Y tombe-t-il des sous ou des oboles? l'assistance se compose-t-elle d'Athéniens ou de Parisiens ? *Chi lo sà?* Et il y a là des enfants, des jeunes filles, des écoliers, des gamins dont la blouse prend des airs de chlamyde, ou dont la chlamyde prend des airs de blouse si vous

l'aimez mieux. Toujours est-il que la moitié de l'assemblée a fait volte-face et s'écoule processionnellement comme une panathénée inverse, car le tableau a la forme d'une frise. Aux marmots est mêlé un magicien qui braque sa lunette sur les étoiles et va probablement se laisser choir dans un puits, pour se conformer à la fable de la Fontaine. — Que signifie là cet astrologue cherchant les étoiles en plein midi ? — Mystère ! mais qu'importe après tout ? Il y a de jolies têtes, des détails amusants et curieux dans cette énigme qui vous impatiente et vous retient.

La Tutelle et *La Volière* sont deux charmantes fantaisies pompéiennes que l'on comprend tout de suite et qui n'en valent pas moins pour cela. Dans la première, une jeune fille met un tuteur à un arbuste ; dans la seconde, une autre jeune fille donne la pâture à des oiseaux. — Ces deux toiles feraient deux délicieux panneaux de salle à manger antique.

La sœur aînée surveille toute une nichée de jeunes frères et de jeunes sœurs qui la balancent dans un fauteuil à l'américaine. — Les figures ont cette grâce poupine que

M. Hamon exagère par la suppression des pommettes et de l'apophyse des mâchoires; mais l'artiste, qui sans doute a voulu sortir de sa gamme grise, a mêlé sur sa toile des couleurs qui hurlent et se prennent aux cheveux, des noirs d'ébène et des violets de nihiline insociables, et surtout un certain jaune d'immortelle plus propre à capitonner les tombeaux que les fauteuils. C'est dommage, car l'arrangement de la composition est plein de grâce et de charme.

Les Vierges de Lesbos sont deux jeunes filles qui, sur leurs épaules, emportent un Cupidon dans le ciel de l'amour impossible. C'eût été un joli plafond pour le vénérium de quelque grande dame romaine.

HAMMAN. — Les qualités d'exactitude et de finesse de M. Hamman se retrouvent dans ses deux tableaux intitulés, l'un, *les Contes de Marguerite d'Angoulême*; l'autre, *Premier épisode de la journée des dupes*. François Ier est prisonnier à Madrid; Marguerite, sa sœur, a voulu partager sa captivité, et cherche à distraire le roi en lui récitant ces contes devenus célèbres. Fran-

çois, assis sur le pied de son lit, l'écoute à peine; une servante, vêtue d'une robe couleur orange, circule, portant des fruits sur un plateau ; dans le fond, un hallebardier, appuyé au chambranle de la porte, garde l'entrée. M. Hamman s'est sans doute assuré de la ressemblance de sa Marguerite; elle nous paraît cependant manquer de l'aménité et de la vivacité qu'on s'imagine avoir dû animer la figure de l'aimable et spirituelle princesse. Le François I*er* est peut-être aussi d'une taille un peu exagérée, et rappelle un peu trop le gigantesque Pantagruel. — *Louis XIII et Marie de Médicis* sont en train de concerter la disgrâce de Richelieu, lorsque le cardinal apparaît par une porte cachée sous la tapisserie; sa présence terrifie le roi et sa mère, qui se rassoient, immobiles comme des écoliers pris en faute. Le Louis XIII de M. Hamman est bien le roi ennuyé, faible, tremblant devant sa mère et son ministre, et les haïssant tous deux. L'aspect glacial et sûr de lui-même du Richelieu est finement exprimé. L'ameublement, les accessoires sont traités avec soin et vérité ; à la muraille pend une de ces pompeuses

allégories, brossées par Rubens à l'occasion du mariage de la reine. — Le jour se lève, l'étoile du matin ne va pas tarder à s'effacer devant l'éclat du soleil ; la lampe commence à rougir et à fumer, un jeune cavalier, debout près de la fenêtre, dont la draperie s'entr'ouvre, tient embrassée une jeune fille blonde, vêtue de satin bleu et blanc ; l'enfant ferme les yeux, et ses mains effilées se posent sur le bras de son amant ; elle détourne la tête pour retarder ce baiser, qui doit être le dernier. Cette toile, intitulée *les Adieux*, est pleine de tendresse et de sentiment ; les vapeurs de l'aube naissante lui donnent quelque chose de fondu, qui repose un peu de la roideur historique des deux tableaux que nous venons de citer.

HANOTEAU. — M. Hanoteau a exposé trois grands paysages, qui rappellent les beaux pâturages de Troyon et nous promettent un maître. *La Matinée de pêche sur la Canne* (Nièvre) nous semble le plus complet de ces trois tableaux. Dans un de ces endroits où la rivière s'élargit et forme ce que l'on appelle des fosses, des pê-

cheurs sont occupés à amarrer sur le bord leur bateau plat. L'épervier, suspendu à sa perche, sèche au soleil. Les ajoncs de la rive et un gros bouquet d'arbres, placé un peu en arrière, à droite, sont fidèlement reflétés dans l'eau paisible; cet effet est admirablement rendu. Au delà, s'étend une grande prairie, bornée par les collines qui marquent le bassin de la rivière. Cela est frais et gras : la verdure a la vivacité et l'éclat des terres bien arrosées. — Un chemin sous bois se déploie vis-à-vis du spectateur; derrière les arbres qui garnissent les deux côtés du tableau, on devine une grande clairière, abondamment éclairée, sur laquelle vaguent quelques bestiaux. La route traverse la clairière et va aboutir à une maison cachée dans la végétation. Une petite mare, encadrée de broussailles et d'arbustes à feuillage déchiqueté, occupe le premier plan des *Environs de Saint-Pierre-le-Moutier* qui, ainsi que *le Ruisseau à Charancy* (Nièvre), sont conçus avec la même simplicité d'effets, la même sûreté et la même vigueur que la première toile.

Harpignies. — Rien de plus différent que les manières de M. Hanoteau et celles de M. Harpignies. L'un procède par masses qu'il modèle, éclaire et ombre avec soin et sobriété. M. Harpignies encadre d'un contour net chaque objet, ses arbres, ses rochers, ses prairies, et y jette à profusion des touches hardies, heurtées, imprévues. *La Lisière de bois sur les bords de l'Allier* résume les qualités de M. Harpignies. Des arbres à branchage grêle et déjà effeuillé, des aunes puissants, au tronc rugueux, vont rejoindre la rive de l'Allier qui borne le tableau ; une pièce de gibier se lève à l'approche du chasseur placé au second plan.

Sur une sorte de falaise, comme on en rencontre sur le parcours de la Loire, et dont la silhouette coupe diagonalement la toile de gauche à droite, se dresse au milieu d'un tapis de mousse sous lequel transparaît la roche, un massif de grands saules pleureurs. Au bas de la côte coule la Loire, coupée par un pont de pierre. Dans le fond, sur la rive gauche, s'étage une ville, Amboise sans doute, dont les toits et les clochers se détachent sur le

ciel, éclairés par un soleil encore vif qui se couche derrière les arbres du premier plan. Le fleuve se déroule large et calme vers un horizon fuyant et qui commence à se noyer de vapeurs. Cela s'appelle *un Soir sur les bords de la Loire.*

La Loire près de Nevers est loin d'être aussi majestueuse. Le fleuve, par une de ces fantaisies qui lui sont communes, a quitté son lit; quelques minces filets d'eau, serpentant à travers des bancs de sable, représentent assez misérablement le grand tributaire de l'Océan. Une bruyère galeuse, parsemée de maigres bouquets d'osiers et sur laquelle cherchent à paître quelques moutons de bonne volonté, borde cette rivière de sable.—*Un beau temps sur les bords de l'Allier,* avec son premier plan de verdure et d'arbres vigoureux, ses buissons bas placés de l'autre côté de l'Allier qui coule sablonneux au milieu du tableau est plein de lumière chaude et de calme champêtre.

HÉBERT.—L'admiration publique force quelquefois le pinceau à un artiste et l'oblige à se circonscrire dans un genre pré-

féré. — Ainsi, par son charmant tableau de *la Mal'aria*, M. Hébert a inspiré un tel amour de ces délicieux types italiens si passionnément pâles et si gracieusement sauvages qu'on lui en demande toujours. On l'a reconnu seigneur suzerain de Cervara et d'Alvito, et l'on exigerait presque de lui qu'il résidât à perpétuité dans ses domaines. Cependant, quoiqu'il excelle à rendre ces figures fières, ardentes et morbides, et qu'il leur donne une nostalgique poésie, M. Hébert est capable de faire autre chose. Sa magnifique toile du *Baiser de Judas* l'a bien prouvé. — C'était là de la grande peinture d'histoire, à la fois profondément religieuse et tendrement humaine. La tête du Christ exprimant, malgré sa résignation divine, le suprême dégoût que cause la perfidie avec son froid baiser de serpent, était l'une des plus belles que l'art eût prêtée au Rédempteur du monde. Ce supplice moral, on le voyait, pour la douce victime, effaçait les affres physiques du Calvaire.

Ce tableau, sans doute, fut apprécié comme il le méritait ; mais on le regarda comme un brillante digression, comme

un épisode heureux dans la vie de l'artiste. Ce qu'on voulait de M. Hébert, c'étaient des Fiénarolles, des Cervarolles, des Celestina, des Rosa Néra, et cette année, le public désorienté furette, sans en rencontrer, par tous les coins du salon. Il ne trouve que deux beaux portraits, s'étonne, et chercherait presque noise à son peintre favori, pour n'avoir pas ramené de la fontaine quelque mince fille brune portant sur la tête une amphore ou du linge.

Le portrait de S. A. I. la Princesse Marie-Clotilde se distingue par la simplicité élégante de la pose et la délicate morbidesse de l'exécution. Quoique Italienne, Son Altesse Impériale est blonde et son teint peut lutter de fraîcheur avec les plus blanches carnations de l'Angleterre,—ce nid de cygnes,— comme l'appelle Shakspeare. Heureusement M. Hébert n'a pas sur sa palette que des nuances fauves et bistrées : il a trouvé pour peindre la princesse toute une gamme de tons argentés, nacrés, lactés, bleutés, d'une suavité extrême.

Son Altesse Impériale a pour costume une robe blanche et un manteau de velours bleu rejeté en arrière ; la robe, pur

nuage de gaze et dentelle, air tramé, souffle tissu, l'enveloppe comme une vapeur. Un triple collier de perles entoure le col et nous a fait songer, par ses harmonies charmantes avec la peau, à l'éloquent dithyrambe de Michelet en faveur des perles, ces larmes figées de la mer, qui ruissellent si amoureusement sur l'épiderme féminin, lui empruntant et lui rendant des reflets. — Nous ignorons si M. Hébert a lu ce passage, mais, en tout cas, son instinct d'artiste lui a fait deviner précisément la parure qui convenait. Toute autre pierre eût fait tache sur cette tonalité pâle, mystérieuse et tendre.

Peut-être M. Hébert a-t-il trop fondu, trop vaporisé sa peinture. Les tons roses ne se glissent qu'en tremblant parmi ce clair de lune; quelque délicats, quelque tendres et légers qu'ils soient, ils semblent avoir peur de paraître grossiers et vulgaires; ils se hasardent timidement aux lèvres et aux joues, et baisent avec respect le bout des doigts effilés. Une goutte de vie pourprée n'enlèverait rien à la distinction du portrait, surtout dans ce voisinage ardent de la bataille de Solferino.

Le portrait de M^me C... a ce charme mélancolique que le peintre de *la Mal'aria* garde même dans l'expression des élégances modernes. Sur un fond de ciel dont le bleu sombre verdit comme celui des vieux tableaux, M^me C..., vêtue de noir, rappelle la manière *effumée* de Léonard de Vinci. Une gaze noire laisse deviner les blancheurs de la poitrine à travers ses sombres transparences et les bras nus se fondent par des contours noyés avec les tons sourds de l'étoffe. Un petit bouquet de violettes, piqué au corsage, mêlé une note de gaieté modeste à cette sobre harmonie. — Ces teintes neutres font valoir la tête, modelée dans une vapeur de tons délicats, fins, rares, cherchés en dehors de la palette crue de la vie. On dirait que M. Hébert veut faire seulement des portraits d'âmes et non de corps. La réalité, même aristocratique et charmante, semble lui répugner comme trop brutale. Il faut peindre le corps et l'âme.

Une rue à Cervara. — Ce n'est qu'une pochade, une étude faite sur place, sans doute, mais quel délicieux petit tableau ! On reste longtemps à contempler cette rue,

qu'une édilité soigneuse s'empresserait de faire abattre, mais que regretteraient tous les peintres. Ce sont de hautes masures lézardées, lépreuses, chancelantes, à travers lesquelles se troue une longue voûte noire, une sorte de galerie de Pausilippe, ayant au bout une étoile de lumière. Quelques vieilles accroupies çà et là s'occupent en plein air de besognes domestiques avec le laisser-aller italien. — Peut-être même quelque cochon bleu retourne-t-il de son boutoir la fange du ruisseau ? — Nous n'en sommes pas sûr, mais le site autorise à le croire. C'est pourtant par cette rue que passent les canéphores en guenilles à qui M. Hébert donne la beauté pour récompense du caractère qu'elles lui fournissent!

HÉDOUIN. — M. Hédouin, occupé de travaux décoratifs au Palais-Royal, n'a exposé qu'un tableau sous le titre de *Colporteurs espagnols*. Le petit convoi, composé d'un homme à cheval, d'une femme juchée avec son enfant sur un mulet, et de personnages montés ou à pied, chemine sur un terrain rosé, marqué çà et là de quel-

ques plaques d'une verdure roussie; un ponceau, sur lequel passe une femme conduisant des bêtes de somme, enjambe un fossé, vraisemblablement à sec. Sur le devant du tableau, un muletier s'abreuve à une petite mare. Le ciel, d'un bleu un peu clair peut-être, vient par des dégradations de teintes se confondre avec le sol. C'est lumineux et suffisamment aride.

Heilbuth. — L'exposition de M. Heilbuth, aussi nombreuse que variée, révèle chez l'artiste une rare diversité d'aptitudes. Le plus important de ses tableaux, c'est *le Chevalier poëte Ulric de Hutten, couronné à Augsbourg sous l'empereur Maximilien en* 1519.

Cette toile, sans sortir des dimensions du genre, peut être considérée comme un vrai tableau d'histoire, et beaucoup s'étalent dans de larges cadres qui ne méritent pas si bien ce titre honorable. La scène est traitée avec style et gravité. — Les groupes s'agencent bien autour de l'action principale; les costumes sont d'une grande fidélité sans pédantisme archaïque et ne

détournent pas, comme cela arrive souvent, l'attention des figures.

Ulric de Hutten, le chevalier poëte, paré d'un de ces riches costumes allemands, d'une fantaisie si élégante et si curieuse, dont Albert Dürer nous a donné de si beaux spécimens dans sa gravure du *Triomphe de Maximilien*, s'agenouille modestement devant une estrade, d'où une jeune fille blonde, habillée de blanc, se penche pour lui poser sur la tête la couronne aux feuilles d'or. L'empereur préside à la cérémonie, et autour du trône se pressent Electeurs de drap d'or, cardinaux d'écarlate.

Le reste de la salle est rempli, sans confusion, par la foule des notables, des hommes d'armes et des bourgeois d'Augsbourg, physionomies caractéristiques, modelées par les idées, les habitudes et les préjugés d'un autre âge. Aucun de ces types, si habilement retrouvés, ne pourrait vivre aujourd'hui ; car chaque époque coule ses figures dans un moule différent, et M. Heilbuth a parfaitement réussi cette résurrection du passé.

A travers les larges baies qui s'ouvrent

au fond de la salle on aperçoit la silhouette dentelée d'Augsbourg avec ses tours, ses flèches, ses pignons en escaliers et tout son pittoresque décor gothique.

M. Heilbuth n'a jamais mieux fait. Le dessin a de la correction et de la finesse ; la couleur est harmonieuse et chaude, et l'esprit du temps respire dans toute la composition.

Le Mont-de-piété nous reporte de la sphère héroïque en plein réalisme. Dans une salle d'attente, ignoblement nue, comme tous les lieux où s'agitent des intérêts poignants, sont réunis les nombreux neveux de cette *tante* dont l'obligeance n'est jamais en défaut pourvu qu'on lui apporte un gage quelconque. Au guichet du commissionnaire se penche un ouvrier, de ceux qui ne font rien et s'appellent travailleurs ; une grande fille, à la toilette disparate, se tient debout près de lui ; l'un engage ses outils, l'autre son matelas. Au fond, rangés sur la banquette, attendent un vieil homme brisé par la misère, de pauvres femmes avec un paquet de linge sur les genoux,

la dernière robe et le dernier drap. L'enfant les a suivies; car il n'y a personne à la maison pour le garder; une orpheline en deuil apportant peut-être l'anneau de mariage de sa mère pour retarder d'un jour son déshonneur; un jeune homme insouciant, étudiant viveur, au gilet multicolore, qui vient mettre sa montre au clou pour déjeuner avec une lorette. Tout cela est rendu avec une pénétrante fidélité d'observation et une grande finesse de pinceau. M. Heilbuth a su se garder de la laideur, de la trivialité et de la sensiblerie, écueils d'un pareil sujet.

Quoique nous n'aimions pas le comique en peinture, nous lui pardonnons lorsqu'il n'est que le relief exact du vrai, et ne s'étale point en des toiles importantes. — Le tableau intitulé : *Souvenir d'Italie*, nous a fait sourire. — C'est un bon vieux moine tout naïf, tout bonhomme, dont le froc tombe d'un seul pli de la nuque au talon avec une disgrâce burlesque et qui se promène par la campagne, un énorme parapluie rouge à la main, du genre dit *vépin* ou *Robinson Crusoé*, — sous lequel toute la communauté s'abriterait. — La

sérénité parfaite du ciel augmente l'effet du parapluie. — Le bon moine est homme de précaution, on ne le prendra pas sans vert.

L'Auto-da-fé n'est pas une grillade de juifs ou d'hérétiques, comme le titre pourrait le faire croire. M. Heilbuth laisse ces sujets mélodramatiquement sinistres à M. Robert-Fleury. — Il s'agit tout simplement d'une jeune femme qui anéantit sa correspondance amoureuse avec un soupir de regret. — Ne sont-ce pas aussi des infidèles qu'elle brûle? — Les protestations, les serments, les madrigaux, les emphases s'évanouissent en une pellicule noire où courent quelques étincelles qui bientôt s'éteindront elles-mêmes. — Ainsi passe l'amour, *sic transit gloria mundi*.

Solitude, autre toile de M. Heilbuth, se cache, pour justifier son titre, en un coin si retiré, qu'à notre grand regret nous n'avons pu la découvrir.

HENNEBERG. — On n'a pas oublié *le Féroce chasseur* de M. Henneberg, une peinture fantastique où respirait le vieil esprit légendaire de l'Allemagne et qui, déve-

loppée en frise, eût produit un si bel effet au-dessus d'une boiserie de chêne ornée de massacres de cerfs dans la salle à manger d'un burg du Rhin. — L'*Ondine protégeant un chevreuil blessé* appartient au même souffle d'inspiration germanique. A travers une de ces forêts mystérieuses qui semblent vivre d'un vie panthéiste, le jeune seigneur du château voisin a lancé son cheval fougueux et le trait parti de l'arbalète a blessé au flanc le timide chevreuil, l'innocente bête protégée par les divinités de la solitude. L'écureuil, effrayé, grimpe au haut des arbres, et la forêt sympathique compatit au malheur de son hôte charmant. La source elle-même s'émeut et de son sein jaillit l'ondine ruisselante de perles et coiffée de fontinales ; elle demande grâce pour le pauvre animal dont le sang rougit son onde.

A l'aspect de cette apparition, le cheval se cabre, soufflant la fumée par les naseaux ; le cavalier, hardi et joli comme un Chérubin de grande race, donne involontairement une saccade à la bride. Sur son jeune visage la crainte, l'admiration et l'amour se peignent à la fois. Mais la crainte

sera bientôt envolée, l'ondine est si jolie ! sauf quelques ombres opaques et lourdes à la cambrure des reins.

Voilà la vraie veine du talent de M. Henneberg ; il devrait la suivre et laisser à M. Biard *les Déclarations d'amour* de nègre à négresse.

HERBSTHOFFER.—Il y a beaucoup d'esprit et de finesse dans les deux toiles de M. Herbsthoffer : *Une mauvaise compagnie* et *le Cabaret*. Dans un taudis équivoque, un jeune officier s'est pris de querelle avec un habitué de l'endroit. Ils ont dégaîné et se débattent au milieu des filles qui se sont jetées entre eux pour les retenir ; les bouteilles et les escabeaux roulent culbutés au milieu du brouhaha, les hommes vocifèrent, les femmes gémissent ; elles ne savent que trop à quel mauvais adversaire le jeune homme va avoir affaire. *Le Cabaret* des soldats est moins turbulent que celui des maîtres. M. Herbsthoffer y a rassemblé la foule bigarrée des troupes de la guerre de Trente ans, lourdement harnachée, surchargée d'oripeaux et vêtue de défroques hétérogènes. Malgré leur petite

dimension, ces tableaux sont pleins de mouvement et d'aisance, de détails ingénieux en même temps qu'exacts.

Hesse (A.). — *L'Aumône*, de M. Alexandre Hesse, pourrait s'appeler tout aussi bien *le Mauvais riche et le Bon pauvre*. Un pèlerin, dont les traits rappellent ceux de Jésus-Christ, s'est assis sur une pierre, au milieu de la route, entre une courtisane chargée de bijoux et un jeune élégant qui s'éloignent de lui avec mépris. En même temps, une pauvre famille de pêcheurs s'approche et vient offrir son aumône au malheureux. La disposition de cette toile dénote l'habitude de la peinture monumentale; en effet, M. Hesse décore en ce moment une des chapelles à Saint-Sulpice.

Hillemacher. — M. Hillemacher a exposé plusieurs tableaux pleins d'intérêt et d'une facture excellente, *la Présentation du Poussin au roi Louis XIII, Jean Gutenberg*, aidé de Furst, tirant les premières épreuves typographiques, *un Cierge à Notre-Dame des douleurs*; mais la plus

curieuse de ses toiles est *James Watt*, réfléchissant sur la compression et sur la condensation de la vapeur. — Assis devant la cheminée où chante l'éternelle bouilloire anglaise, le jeune Watt, sourd aux observations de sa tante, M^me Murihead, qui l'appelle au travail, bouche avec les pincettes le goulot par où s'échappe le surplus de la vapeur, dont les flots comprimés soulèvent le couvercle de la cafetière. Cette observation d'un enfant dans une cuisine a changé la face du monde. Le pyroscaphe et la locomotive viennent de cette bouilloire. M. Hillemacher a donné à la tête de James Watt une intensité pensive tout à fait remarquable.

HUET. — Nous voyons avec plaisir que M. Paul Huet est toujours fidèle à la vieille inspiration romantique. *La grande marée d'équinoxe* aux environs de Honfleur a une turbulence et une sauvagerie d'exécution incroyables. Les vagues, jaunes de limon, se tordent convulsivement sur les obstacles, lançant contre le ciel noir des fusées d'écume. Elles semblent vouloir déraciner un groupe d'arbres aux bran-

ches disloquées, ployés sous l'effort du vent, inondés par la lame qui déferle. Rien n'est plus simple et plus terrible que ce tableau presque monochrome. En effet, la tempête n'a, sur sa palette, que du blanc, du gris et du noir. — *Le Gouffre*, paysage, rappelle les *selve selvaggie* les plus farouches et les plus truculentes de Salvator Rosa. — L'*Intérieur de ferme*, en Auvergne, fait reluire des paillettes de lumière dans un bitume tout rembranesque, et le *Soleil couchant* aux environs de Trouville montre que M. Paul Huet est toujours l'ardent coloriste que vous savez.

I

Imer. — C'est un paysage de grande allure que le *Pont du Gard* de M. Imer. Deux masses de rochers rougeâtres, dont la tranche à nu laisse voir les superpositions, forment, en gagnant le fond du tableau, un ravin qu'enjambe le gigantesque ouvrage. Les eaux bleues et lentes du Gard s'étalent au premier plan; un ciel bleu, pommelé de nuages orangés, domine ce paysage plein de chaleur méridionale: l'aqueduc, avec ses étages superposés, les rochers aux contours obtus, l'immobilité de l'eau, donnent à cette toile un aspect de placidité antique d'un grand effet. *La lisière du bois de Montespin* est conçue dans une tout autre manière. Dans une rivière qui s'avance en s'élargissant jusqu'au premier plan, quelques racines se baignent au milieu des hautes herbes, un souffle d'orage

trouble l'eau, agite la frondaison, et troue le ciel noir d'une éclaircie zébrée d'azur.

ISAMBERT.—Nous ne sommes pas trop content de M. Isambert. Il a fait, autrefois, *une Jeune femme décorant un vase étrusque*, peinture charmante et délicate dont il faut se souvenir pour lui pardonner ses deux tableaux de cette année : *Peinture murale* et *Sculpture sentimentale*. La première de ces toiles représente une femme peignant, dans une pose maniérée et difficile à tenir, des figures de danseuses sur les panneaux d'un atrium. — Un enfant, les mains croisées derrière le dos, cambré en connaisseur, semble suivre avec intérêt le travail de l'artiste ; un autre bambin essaye de faire tourner sur le marbre la molette à broyer les couleurs qu'il a prise des mains d'une esclave. Les types des têtes sont écrasés et camards, et trahissent, sous des prétentions antiques, des vulgarités modernes.

Sculpture sentimentale nous montre, dans un impluvium à colonnes festonnées de pampres, une jeune femme occupée à modeler un Cupidon d'après son enfant,

tenu sur une selle de sculpteur par une esclave. Certes, l'arrangement du groupe ne manque pas d'une coquetterie archaïquement ingénieuse. M. Isambert est homme d'esprit, on le sait, mais pour Dieu, lui dirons-nous, comme Mᵐᵉ de Sévigné ; à propos de la religion : « Épaississez un peu la peinture, ou elle s'évaporera toute à force de subtilité. » Pour peindre, il faut des couleurs. La peinture, ainsi atténuée, n'est plus que l'ombre d'une ombre.

ISBERT (Mᵐᵉ Camille). — Dans cette lettre I, qui commande à si peu de noms, citons Mᵐᵉ Isbert qui a fait de M. Préault un portrait en miniature d'une ressemblance frappante et d'une largeur de modelé que ne comporte pas ordinairement la mièvrerie du genre. Mᵐᵉ de Mirbel n'eût pas mieux réussi. — Le portrait de M. Tinant, d'un type tout opposé, n'est pas moins bien venu.

ISRAELS. — Il nous semble que cette exposition est le début de M. Israëls, car notre mémoire ne nous rappelle aucune œuvre de lui, et ses tableaux sont trop re-

marquables pour ne pas y avoir laissé trace.
— Il y a dans le *Naufragé* une sombre poésie qui s'empare de l'imagination et retient le regard malgré l'aspect sinistre de la toile, noire et livide comme la tempête. La pluie tombe du ciel par hachures obliques dans une mer houleuse, écumante, déchirée à toutes les pointes de la côte. Au loin flotte lourdement, au roulis de la vague, une barque, épave désemparée dont l'ouragan a brisé les agrès et balayé les matelots. De ce fond lugubre se détache en vigueur un groupe de paysans qui portent sur leurs épaules le corps d'un marin noyé, tout ruisselant d'eau salée et de filaments de plantes marines. En avant du triste cortége marche, tête baissée, une pauvre femme tenant un enfant à chaque main ; peut-être la veuve que vient de faire l'Océan dans sa colère aveugle !

Petit-Jean fait ses premiers pas dans la vie, soutenu par sa mère, appelé par son père dont le geste a beaucoup de vérité et de naturel. Ce ne sera pas un prince que Petit-Jean, mais il fera son chemin tout de même. Les bonnes grosses

couleurs de la santé reluisent sur ses joues rouges comme des pommes d'api. Il deviendra, pour peu que Dieu lui prête vie, un brave et fort paysan comme les auteurs de ses jours tout fiers d'avoir un si beau gars, car nous sommes en Bretagne, s'il faut s'en rapporter au costume des acteurs de cette petite idylle domestique. Au fond l'on aperçoit les chaumières d'un village, et sur le devant sautille une pie familière.

On aurait envie de passer ses jours oubliant, oublié, dans l'intérieur que M. Israëls désigne sous ce titre : *une Maison tranquille.* Oh! tranquille et bien heureuse en effet ! Quelle paix, quel calme, quelle intimité ! — Un tiède et gai rayon de lumière y glisse à travers la fraîche transparence des ombres, caressant au passage quelques meubles d'une propreté luisante. — L'art même ne manque pas à cette humble demeure. — Contre une muraille plaquée de faïence à fleurs bleues se dresse une vieille épinette, dont les sons un peu grêles et cassés doivent accompagner à merveille les naïves mélodies du vieux temps : une fillette, vue de dos, cherche

sur le clavier quelque air du *Devin de village* ou de *ma tante Aurore* avec une application consciencieuse ; elle a le sentiment musical, cette petite, nous en jurerions, et nous préférons l'air qu'elle joue aux sonates à grand fracas des belles demoiselles. Ce n'est pas difficile, mais c'est tendre, mélodieux et touchant.

Près d'elle, une sœur aînée travaille à quelque couture ou à quelque tricot, sans rien perdre de la musique, et non loin de là se pelotonne le chat de la maison, — de la maison tranquille, — filant son rouet en sourdine, comme un honnête chat capable de comprendre et digne de partager ce bonheur paisible. — Le peintre a bien fait de ne pas oublier le chat dans cette poésie du foyer : le chat est l'esprit familier du logis, le *genius loci* ; il aime l'ordre, la propreté, le calme, tous les petits conforts d'un intérieur bien réglé. Où il se plaît, soyez sûr qu'un philosophe habite et qu'une sage ménagère gouverne.

Ce tableau de M. Israëls a un charme secret, une séduction mystérieuse ; on le regarde longtemps d'un œil rêveur.

Une impression du même genre est pro-

duite par *Vieillesse heureuse*. On voudrait être, dans quelque vingtaine d'années, ce bon vieux monsieur à la tête chenue, habillé de noir comme un savant, qui émiette du pain aux canards, tout en fumant sa longue pipe de terre blanche sur le ponceau de son jardin, au milieu de la verdure entrecroisée de ses arbres. —Il fait penser au savant que le Raphaël de Balzac va consulter, au jardin des Plantes, sur la contraction de la peau de chagrin, et qu'il trouve tout occupé des amours et des discordes de ses canards.

La Vieille mère Marguerite est une franche et robuste étude d'après nature, une bonne vieille paysanne toute fripée et toute peaussue, mais qui a de la cordialité plein ses rides, et qui doit être une excellente femme. Ce qui distingue M. Israëls, outre le mérite de sa peinture harmonieuse et grasse, c'est l'âme et le sentiment.

J

JACQUAND (Claudius). — Froissart a fourni à M. Claudius Jacquand le sujet de son tableau de *Gaston de Foix quittant sa mère*. Auprès d'un lit à baldaquin, la pauvre femme, pâle et maigre, assise dans un fauteuil, retient et embrasse son fils, qui détourne la tête, craignant sans doute de rencontrer le regard chargé de larmes de sa mère, car l'instant du départ approche : l'argentier ou le précepteur, vêtu d'une robe de velours grenat et tenant une cassette dans ses bras, trouve que la mère traîne en longueur : le grand levrier favori regarde le jeune homme et semble s'impatienter aussi. Malgré une certaine froideur produite sans doute par la roideur des costumes et des accessoires de l'époque, cette scène intime ne laisse pas que d'être touchante. — *Un abbé* émacié,

perdu dans un froc de bure grossièrement rapiécé, est étendu dans un grand fauteuil ; autour de lui s'empressent des moines non moins pâles que leur chef, et dont l'un porte quelques fruits sur un plateau. Un enfant, agenouillé à la gauche du père, le contemple d'un air extatique. La chambre, tendue de tapisseries, est éclairée par une porte donnant sur un escalier en colimaçon. Cette toile, de moindre dimension que la précédente, est traitée avec la régularité et le fini que l'on est en droit d'attendre de M. Claudius Jacquand.

JACQUE. — Le spirituel et naïf aqua-fortiste, Jacque fait, lorsqu'il le veut, de très-bonne peinture. *Le Troupeau de Moutons* dans un paysage peut lutter avec les Troyon, les Bonheur, les Palizzi, les Brendel. Tout en tondant l'herbe, le troupeau s'avance, chien et berger en tête, du côté de l'étable, car le ciel grisâtre et rayé semble chanter la ballade :

Il pleut, il pleut, bergères,
Rentrez vos blancs moutons.

Seulement les moutons ne sont pas

blancs. Les moutons d'idylle enrubannés et savonnés avaient ce privilége qu'ils ont perdu dans notre siècle réaliste.

O Philis! vous reconnaîtriez-vous dans cette bergère adossée à un arbre qui garde *le Groupe de moutons sous bois?* O Tircis! que diriez-vous de ce berger en blouse bleue, surveillant, appuyé sur un bâton, *le Troupeau de moutons en plaine?* Nous n'en savons rien, mais nous pouvons affirmer que moutons, bergers, bêtes et gens sont peints de main de maître.

Ne passez pas sans regarder ce *poulailler* qui caquette si gaiement au soleil sur son fumier.

JADIN. — Voici le chenil de maître Jadin : *Une Victime de l'arbitraire en* 1861. Pauvre boule-dogue, que retient à la chaîne une ordonnance de police et qui se rencogne de l'air le plus maussade, brochant des babines et montrant des crocs formidables. — *Linda,* la chienne de S. M. l'Impératrice, fait au contraire la mine la plus gracieuse et semble japper à demi-voix le quatrain en lettres d'or inscrit à côté d'elle. — *La petite Meute* de S. A. I.

Mᵐᵉ la princesse Mathilde est une amusante et spirituelle galerie de portraits ; puis viennent *Jupiter*, *Rigolboche* et autres célébrités canines. — N'oublions pas *les Poissons*, nature morte d'une force, d'une intensité et d'une richesse de ton incomparables. — Jamais l'étal de Sneyders n'a porté une marée plus vermeille, plus argentée, plus dorée et plus fraîche que celle-là.

JALABERT. — Chaque peintre peut se résumer dans une œuvre réussie, fleur et perle de son talent. *La Veuve* sera cette œuvre pour M. Jalabert. Jamais cet artiste tendre, gracieux et délicat, ne s'est exprimé d'une façon plus complète. Il a donné là tout ce que comporte sa charmante nature. — Une jeune veuve, dont l'âme seule est encore en deuil, car une soie bleue double sa manche noire, berce sur ses genoux l'insouciant orphelin qui n'aura pas connu son père, et qui tient une cerise double à cheval sur son petit doigt rose ; un second enfant, mais plus âgé et capable de comprendre, appuie sympathiquement sa tête à l'épaule maternelle. A

demi consolée par ces vivantes images d'un mari aimé, la veuve penche son front rêveur, où la mélancolie a remplacé le chagrin. Oh! n'ayez pas peur, elle ne sera jamais infidèle à la chère mémoire, et les soupirants, en se jetant à ses pieds, y trouveront toujours un de ces deux petits anges gardiens aux joues roses, au sourire vermeil, qui ont sauvé la vertu de tant de mères.

Le tableau de M. Jalabert est de forme ronde, ainsi que la *Vierge à la Chaise*, et le délicieux groupe familial s'y concentre amoureusement, comme dans le cœur d'une rose. — Malgré son mariage et ses deux enfants, la jeune femme rayonne de la plus virginale beauté, et l'on pourrait l'appeler la Madone du veuvage.

M. Jalabert a exposé aussi un superbe portrait, celui de Mme A. de F., une belle femme brune, aux traits purs et réguliers, vêtue d'une robe de velours grenat, sur laquelle glisse nonchalamment un mantelet de dentelles noires ; — la main aristocratique et fine pend le long du corps et joue avec un gant. Sans manquer aux exigences de l'art, M. Jalabert a toute l'élégance des peintres de high life.

JEANRON. — M. Jeanron a su trouver dans la guerre d'Italie matière à paysages. Sur le bord sablonneux d'une baie bleue, plaquée de reflets blancs, et gagnant dans le lointain la pleine mer, trois zouaves debout contemplent le vaste spectacle. Des rochers escarpés teintés de lilas se dressent sur la gauche, tandis qu'à droite, sur la plage basse, flânent des soldats et des pêcheurs. Une barque à voiles blanches glisse sur la surface tranquille. Ces trois personnages, debout au premier plan, sont d'un effet original.

Les autres toiles de M. Jeanron répètent à quelques modulations près le thème des *Louaves au bord de la mer près de Gênes*. Mentionnons cependant un effet de soleil couchant, dans *les Zouaves au bord du Zambro, à Melegnano*. Au pied d'un monticule sur lequel se dressent trois gros troncs dépouillés, des zouaves viennent remplir leurs bidons dans l'eau rougie par les reflets d'un ciel ardent. Cette toile apporte quelque variété dans l'exposition un peu monotone de M. Jeanron.

JÉRICHAU (M^{me}). — Il y a un vrai senti-

ment religieux et une intime connaissance du paysan protestant dans le tableau de M^me Jérichau, intitulé : *La lecture de la Bible*. Le père, les bras appuyés sur la table, écoute, dans une attitude respectueuse et méditative, la sainte lecture ; sa femme est assise à côté de lui, les mains croisées sur la poitrine. Vis-à-vis d'eux, leur fille, posée de profil, leur fait la lecture ; elle y met un intérêt naïf ; sa jeune imagination voit peut-être, dans les récits sacrés, autre chose que des sujets d'édification.

La Fiancée de Rejekiawick (Islande) est une belle fille à la figure mâle et sérieuse, malgré son opulente chevelure blonde et son teint rose et frais. Une robe de drap s'ajuste sur ses formes robustes. Une calotte noire, cerclée au front par un bandeau orné de plaques de métal, lui sert de coiffure. C'est un fort beau type et que l'on sent devoir être vrai. — Au milieu d'une mer clapoteuse sur laquelle brillent, comme des écailles, les reflets de la lune, *une sirène* attirée par la blême lueur est venue s'accouder à un rocher ; des algues et des fucus s'emmêlent entre ses cheveux blonds ; sa beauté inquiétante n'a cepen-

dant rien de surhumain ; mais on devine qu'un sang fantastique coule sous cette pâle carnation. Il y a dans tout cela quelque chose de perfide et de mystérieux ; malheur à l'Ulysse scandinave dont la barque touchera le récif !

Les Paysans polonais quittent leur village par un ciel lugubre fouetté de teintes sanguinolentes ; leur douleur transparaît à travers leur ivresse et leurs hurlements. Citons encore le *portrait de S. M. Caroline-Amélie,* reine douairière de Danemark ; on retrouve dans cette toile, comme dans toute l'exposition de M^{me} Jérichau, une vigueur, une énergie toutes viriles, une vivacité et une vérité de couleur remarquables chez un peintre septentrional, car le nord, avec ses clartés étranges, autorise souvent les peintres à des effets qui nous paraissent invraisemblables et choquent nos yeux habitués à une lumière pleine et régulière.

JUNDT (Gustave). — M. Gustave Jundt a mis beaucoup d'esprit et de talent dans son tableau du *Premier-né* (Tyrol). Au centre de la composition, une puissante nour-

rice tient le marmot et le montre aux visiteurs ; un petit homme, vêtu de noir, à tête bêtement maligne, sorte de savant de village, considère le précieux objet. A côté de la nourrice se tient le mari, grand benêt, qui reçoit avec une satisfaction, que sans doute il croit légitime, les félicitations de ses amis. Dans un coin de la chambre, l'accouchée prend du fond de son lit sa juste part de ces compliments admiratifs. Sur la gauche, des enfants distribuent des rafraîchissements aux nouveaux arrivés. La maison est garnie, comme il convient, de meubles en bois sculpté, d'images saintes, de carabines, de dépouilles de chamois et autres ustensiles locaux. Si deux augures ne peuvent se regarder sans rire, deux Tyroliens ne peuvent se trouver ensemble sans chanter. Ici le concert est complet : ils sont quatre dans une chambre dont le principal ornement est un Christ colossal et barbare crucifié dans un angle. Un des montagnards gratte les cordes aigres d'une cithra placée sur la table. Un grand gaillard, assis à gauche et tenant par la taille une fille robuste et rougeaude, fait enten-

dre son gargarisme musical. A droite, dans l'ombre, le quatrième chanteur suit attentivement le jeu du musicien tout en chantant sa partie. A voir son isolement et sa modestie, nous parierions que c'est une basse-taille. M. Jundt a rendu avec une grande finesse d'observation la niaiserie enfantine du Tyrolien ; quant au costume, il n'est plus permis aujourd'hui de le faire inexact.

JOURDAN. — Sous ces titres modestes, *Une jeune vendangeuse*, *Une jeune fille*, étude, M. Jourdan, élève de M. Jalabert, a fait deux tableaux charmants, pleins de grâce et de distinction. La vendangeuse se repose, appuyée contre une roche et la main sur une corbeille de raisins. Mais le soleil n'a pas hâlé sa tête délicate, ni la poussière souillé ses pieds de marbre rose, — invraisemblance que nous pardonnons bien volontiers au peintre. — *La jeune fille*, assise au pied d'un arbre sur le bord d'une source, va quitter son dernier voile, et ce qu'on voit de son corps virginal fait bien augurer du reste. L'élève est digne du maître.

K

KNYFF. — M. Knyff entend le paysage d'une façon large et simple vraiment magistrale. *La Gravière abandonnée* se creuse par un brusque escarpement dans une plaine dont la ligne coupe horizontalement le tableau en deux. Sur cette ligne se dessinent des bouquets d'arbres, des silhouettes de moulins et de villages. Au-dessus, un ciel brouillé de nuages vide ses urnes de pluie, tandis que le soleil brille dans un coin. Le tumulte des premiers plans, faits de terrains remués et de plantes incultes, donne une grande valeur à la tranquillité des lointains.

Il est difficile d'étaler sur une toile des eaux plus calmes, plus limpides, plus transparentes, que celles qui baignent *le Barrage du moulin de Champigny*. On y pêcherait à la ligne.

Dans *le Souvenir du lac de Côme*, M. Knyff, qui d'ordinaire se borne à l'intelligente reproduction de la nature, semble avoir cherché le style. Les grands arbres, qui s'élèvent à la droite du spectateur et contournent le lac safrané par les tons oranges du soleil couchant, rappellent le Guaspre-Poussin pour le dessin des branches et la conduite du feuillé.

Mais, au *Souvenir du lac de Côme*, nous préférons un paysage foncièrement hollandais, appelé, nous ne savons trop pourquoi, *le Rappel*. Une rivière coule à pleins bords au milieu de la toile entre des rives de saules et d'aunes, sous un rayon de soleil blafard qui l'écaille de lumière et va blanchir les maisons du hameau. Les nuages s'entassent à l'horizon, il va pleuvoir, et l'artiste a rendu avec la tonalité la plus juste cette heure livide qui précède l'orage.

KUWASSEG. — Une grande falaise orageuse occupe sur presque toute la hauteur la gauche du tableau intitulé : *Première vue à Flamborough Head*. La marée montante commence à mousser sur la plage

déclive, et à battre le pied de la muraille. La seconde vue, prise au même endroit, n'est que l'exacte répétition de la précédente, avec cette différence que la falaise est à droite et la mer à gauche, variante qui ne nécessite pas une nouvelle description. — Une prairie, d'un vert anglais opulent et gras, parsemée de gros arbres, baignée par une mer un peu trop bleue peut-être, tel est le sujet de la vue prise à Ryde, dans l'île de Wight. M. Kuwasseg apporte dans ses paysages un fini et une netteté que nous avouons préférer de beaucoup à la négligence prétentieuse.

L

Lafon. — Dans son tableau intitulé *Épisode des Massacres de Syrie*, M. Lafon n'a pas cherché à rendre une scène particulière ; il a plutôt voulu symboliser, sans avoir recours à l'allégorie, le sens général de cette lamentable histoire. Autour d'un autel profané, les chrétiens se massent par groupes éperdus ; les massacreurs, Druses, Mahométans, se précipitent sur ce pâle troupeau avec une fureur barbare, le fer d'une main, la torche de l'autre, foulant aux pieds les cadavres et les saintes images, tuant l'enfant sur le sein de la mère déshonorée, égorgeant le vieillard qui n'a plus même assez de sang pour teindre le couteau. C'était là, certes, un beau sujet et comme la peinture les aime : du mouvement, de la terreur, un mélange de types contrastés, du nu et

du costume, un ruissellement de choses précieuses éparpillées par les doigts crochus du vol. M. Lafon, s'il n'a pas rempli tout à fait ce difficile programme, qui n'eût pas moins demandé que Delacroix pour l'exécuter, a fait une œuvre remarquable dont plusieurs morceaux sont très-réussis.

LAGIER. — M. Lagier appartient à cette petite école de Marseille qui se caractérise par son méridional amour de la couleur. — *Orphelins !* — une jeune fille de douze ou treize ans, vêtue de noir, toute pâle et souffreteuse, tient son petit frère appuyé sur son cœur avec un sentiment maternel. — C'est elle qui remplace la chère femme qui n'est plus. Les couleurs vermeilles du gamin disent assez que la brave fille garde les chagrins et les privations pour elle. — *Nostalgie* est une poétique idée poétiquement rendue. — N'oublions pas deux portraits au crayon, ceux de M. J. B. et de M*me* O. P., enlevés avec une crânerie qui n'exclut ni la grâce, ni la délicatesse. M. Lagier excelle dans ces croquis rapides.

LAMBRON. — *Le Flâneur* si insoucianíment occupé à jouer au bilboquet, avec sa pose désœuvrée et son éclatante couleur vénitienne, ne pouvait guère faire prévoir les fantaisies lugubres auxquelles M. Lambron s'est livré cette année.— Sans doute l'artiste, ne comptant pas sur son talent très-réel au fond, a voulu forcer l'attention distraite du public par la bizarrerie de ses sujets. Il s'est dit : Tous les genres sont pris; celui-là fait des Bretons, celui-ci des Turcs, cet autre des Tyroliens ou des femmes de Pompeï; un quatrième décalque des vitraux gothiques, d'autres peignent des soldats, quelques-uns chiffonnent du satin, mènent paître les moutons, ou jettent des grains de blé aux poules : il ne reste que les croque-morts. Cette intéressante classe de la société n'a pas de peintre ordinaire : soyons le spécialiste des croque-morts. Comme il l'a dit il l'a fait, avec un sang-froid mathématique, une rigueur anglaise, une cruauté d'humour à la Swift, et sous ce titre férocement anodin, *Réunion d'amis*, il nous déroule dans une toile taillée en frise la panathénée des pompes funèbres.

Ces amis sont des croque-morts, et le lieu de la réunion est un de ces cabarets qui se groupent autour des cimetières, parmi les marbriers et les marchands de couronnes d'immortelles. Le site « n'est pas beaucoup fleuri, » pour parler la langue de Molière. — Quelques petits arbres grêles, feuillés en manche à balai, y représentent l'élément champêtre et pittoresque. Sur la terre battue comme une aire de jeu de Siam, il ne germe ni gazon, ni fleurette. — Une longue table côtoyée de bancs divise transversalement l'espace, et sur le ciel blanchâtre les poteaux d'une balançoire se profilent comme les montants d'une guillotine; un peu plus loin, un jeu de tonneau diversifie le paysage. Tout cela est d'un ton neutre, blafard, livide, malade, admirablement propre à faire ressortir les amis.

Au premier aspect, quand on regarde la toile à quelque distance, on croirait voir un vol de corbeaux posé sur la neige. Ce sont des corbeaux, en effet, mais des corbeaux sans ailes. — Quelle gaieté glaciale, quelle bonhomie sinistre dans ces cochers de corbillard buvant, se divertissant

et se faisant des politesses sous leur noire livrée ! Les uns sablent le petit bleu ; les autres regardent jouer au tonneau ; deux fumeurs allument leurs pipes fourneau contre fourneau avec des façons de gentlemen ; ceux-là se donnent des poignées de main comme dans le grand monde; ceux-ci causent des nouvelles du jour. Un croque-mort commet cette spirituelle plaisanterie de coiffer jusqu'aux épaules un moutard de son tricorne. Un autre de ces messieurs, galantin de sa nature, enlève avec un geste d'opéra-comique une des bouteilles qu'apporte une jeune servante rieuse, flattée par ce larcin de bon goût.

La noire clientèle règne en maîtresse au cabaret. Seul, un jockey anglais, accoutumé aux croque-morts par les fossoyeurs de Shakspeare, se mêle à ces ébats funèbres qui n'alarment pas son flegme britannique. Pourtant un soldat du genre tourlourou s'est fourvoyé avec sa payse dans ce cabaret macabre ; la payse n'est guère rassurée. Quant au philosophe en pantalon garance, ne craignant pas la mort elle-même, il n'a pas peur de sa valetaille.

On ne saurait imaginer l'effet que pro-

duisent, sur ce fond blanc, ces ombres chinoises lugubres, occupées à se divertir avec un oubli parfait de leurs tristes fonctions. L'artiste a donné du style à ces figures plus que réalistes; il a fouillé les plis de leurs manteaux et de leurs bottes, comme s'il s'agissait de personnages héroïques, et a il rendu de la façon la plus sérieuse les moindres détails de leur vulgaire costume. Le dessin est net, ferme, arrêté comme dans un bas-relief.

Il y a une aristocratie et une bourgeoisie parmi les croque-morts. — Regardez de quel air affable ce cocher de première classe galonné d'argent, à bottes luisantes, en culottes courtes à genouillères blanches, ganté de gants de coton, reçoit la poignée de main de cet humble cocher en manches de chemise, qui ne mène encore que le corbillard des pauvres ! Comme l'inférieur est visiblement flatté par cette marque de condescendance ! Comme il sourit obséquieusement et d'un air subalterne ! — Qu'ils sont bons aussi ces deux nécrophores vus de dos, Oreste et Pylade des pompes funèbres, dont l'un s'appuie négligemment sur l'épaule de

l'autre, comme le grand ami sur le petit compagnon !

La Réunion d'amis ne dépasse pas les proportions du tableau de genre, mais M. Lambron a pensé que cette dimension modeste ne suffisait pas à la gloire de son modèle de prédilection, et dans le *Mercredi des Cendres* il lui a donné la taille historique; il a peint le croque-mort de grandeur naturelle, comme Achille, comme Ajax. — Hardiesse effrontée, insolence énorme à faire se hérisser d'horreur la perruque de la routine! Eh! pourquoi pas, s'il vous plaît? Quelle raison de refuser au croque-mort un mètre soixante-quinze centimètres de hauteur? N'est-ce pas un personnage d'importance, qui tient son rang dans la société? N'aurons-nous pas tous affaire à lui? Il est le noir Automédon qui nous conduit de ce monde à l'autre, la transformation moderne de l'antique Mercure psychopompe.

Extrema gaudii luctus occupat, dit Salomon dans ses *Proverbes*. M. Lambron a mis le proverbe en action. — On dirait, pour la bouffonnerie féroce, une scène de pantomime anglaise.

Un Arlequin et un Pierrot, surpris au sortir de quelque bal de barrière par cet austère Mercredi qui jette avec un mélancolique avertissement sa pincée de cendres au front aviné du Mardi gras, font une rencontre de mauvais augure ; ils se trouvent nez à nez avec un cocher de corbillard qui, le fouet sur l'épaule, l'œil cligné et la bouche goguenarde, semble leur dire « Montez, bourgeois. »

Le Pierrot, fidèle à son caractère poltron, fait une grimace significative et reste immobile, le jarret tendu, comme une blanche antithèse, devant cette sombre apparition. Plus hardi, l'Arlequin, la main sur son cœur, s'incline avec une grâce affectée. Il se met philosophiquement au-dessus de la superstition. Arlequin n'a pas de préjugés. Ne sait-il pas que le fiacre noir où l'on ne monte qu'une fois doit emporter les uns après les autres tous les masques qui figurent au carnaval de la vie, quand arrivera le Mercredi des cendres de la mort ?

Une jolie petite fille, l'enfant du cocher sans doute, rend naïvement son salut à l'Arlequin, bien que ce museau simiesque

l'inquiète un peu ; mais on lui a dit qu'il fallait être polie.

Au fond, quelques polissons, se faisant un porte-voix de leur main, accourent, poussant cette ignoble huée dont les gamins accompagnent le carnaval.

La bizarrerie du sujet, la tonalité étrange de la couleur, ont fait de ce tableau une des toiles non pas les plus admirées, mais à coup sûr les plus regardées du Salon. Pour laisser toute leur valeur aux figures, M. Lambron a choisi une de ces pâles matinées où le soleil luit blanc à travers les vapeurs et les fumées de la ville. Le ciel est laiteux, le terrain gris, les arbres dépouillés de feuilles, les maisons aperçues au loin plâtreuses. — Les losanges bigarrées du costume de l'Arlequin, le jaune vif et le rouge cru d'un moulin que traîne la petite fille au bout d'une ficelle, empêchent, par leurs notes éclatantes, cette gamme presque monochrome de tomber dans la fadeur.

M. Lambron devait, à ce qu'on prétend, envoyer au Salon une toile de vingt-cinq pieds de haut sur deux de large, qui représentait des maçons faisant la chaîne sur

une échelle et se passant des pierres : sans doute il a redouté les rigueurs du jury ou pensé que son exposition était suffisamment excentrique comme cela. Voilà maintenant, à tort ou à raison, M. Lambron sorti de la foule. Le coup de pistolet qu'il a tiré a été entendu à travers ce tumulte de toiles et a fait retourner tout le monde. Désormais il ne passera pas inaperçu. Qu'il se contente de mériter par son talent l'attention qu'il a détournée par sa bizarrerie, et nous lui pardonnerons très-volontiers ses croque-morts. Cette plaisanterie lugubre, qu'excuse la valeur réelle de l'exécution, ne doit pas se prolonger indéfiniment.

LANDELLE. — *Les Captives* de M. Landelle chantent le *Super flumina Babylonis* un peu comme un nocturne de salon. Leur désespoir nostalgique ne dépasse pas les limites d'une gracieuse mélancolie. Les douleurs antiques étaient plus farouches que cela; mais, à la rigueur, le psaume de David peut s'interpréter dans ce sens, et M. Landelle a bien fait de ne pas forcer ce charme languissant, cette poésie vaporeuse

qui le caractérisent. Ses Juives, sans être bien hébraïques, ont des têtes charmantes dont, après tout, elles auraient tort d'altérer les traits par les contractions de la douleur.

Nous préférons à cette grande toile un petit tableau très-fin, très-vrai et très-charmant : *le Chemin de la Croix dans la chapelle de la Vierge, à Béost.* C'est une église blanche aux nervures coloriées, où de jeunes filles de la vallée d'Ossau, en capuchon rouge, s'agenouillent avec ferveur devant les images qui marquent les stations de la voie douloureuse. L'architecture baigne dans une demi-teinte fraîche et transparente, et les figures, délicatement touchées, ont une grâce pleine d'onction.

Citons aussi le portrait de M^{me} L. C. très-pur de sentiment et très-suave de ton.

LANOUE. — On voit à la nature de ses sujets que M. Lanoue est un ancien prix de Rome et qu'il se souvient de sa chère Italie. Il n'a pas fait dans toute son exposition la moindre infidélité au pays des chênes verts et des rouges terrains. Nous

ne pourrons, à notre grand regret, parler de tous ses tableaux, car il n'en a pas moins de neuf, sans compter quatre pastels. Esquissons en quelques traits les principaux. Un des plus importants, *la Vue d'une partie du Portique d'Octavie*, servant de marché aux poissons à Rome, révèle chez l'auteur une singulière aptitude à traiter l'architecture, bien qu'il soit paysagiste de son métier. La perspective de cette vue, qui se prolonge à travers les arcades antiques bordée de ses étaux de marée, produit l'illusion d'un décor de théâtre. *La Vue du Forum romain*, prise du pied du Capitole, se recommande par des qualités analogues. Toutes les ruines entassées dans cet étroit espace s'arrangent à leur plan, sans tumulte et sans confusion, bien que la toile soit assez petite : la Græcostasis, la colonne de Phocas, l'arc de Titus, et tout au fond la silhouette ébréchée du Colosséum. On reconnaît chaque monument. M. Lanoue, d'une touche fine et nerveuse, accuse les détails et donne à chaque objet sa valeur. *La Villa Pallavicini* a une élégance toute patricienne, avec ses grands arbres entremêlés d'architec-

ture. Nous aimons *La Vue du mont Janvier dans la campagne de Rome* et *la Forêt de pins du Gombo*, deux paysages d'un beau style et d'une chaude couleur.

LAUGÉE.—Sans imiter M. Breton, M. Laugée se rattache à ce cycle de peinture rurale où tournent aujourd'hui tant d'artistes ; il a exposé une *Récolte des œillettes en Picardie*, d'une poésie rustique qui n'est pas sans charme. Des femmes, des jeunes filles, des enfants lient en bottes les tiges d'œillettes sur un champ d'une tonalité violâtre assez harmonieuse, quoique un peu triste ; il y a de la grâce dans les poses de ces humbles travailleuses ; leurs types, sans trop d'idéalisation, ont de la pureté, et trahissent chez M. Laugée la main d'un ancien peintre d'histoire retiré à la campagne. — *La Sortie de l'école* n'a pas ce joyeux tumulte d'écoliers s'échappant de la classe, que son titre indique. Il fait froid, le temps est noir, la neige couvre le sol de son tapis glacé, les rares passants fuient en soufflant entre leurs doigts, et les pauvres petits quittent en grelottant la chaude atmosphère du

poêle. La pensée d'une bataille à coups de boules de neige les réchauffera sans doute.

Nous n'aimons pas beaucoup la peinture sentimentale ; — elle nous déplaît presque autant que la peinture comique. Cependant, la figure de la jeune fille évanouie dans *la Bonne Nouvelle* a une morbidesse charmante ; ne craignez rien, elle va reprendre bientôt ses sens ; car la lettre, historiée de cœurs et de drapeaux et datée de Magenta, lui dit que son fiancé a passé intact à travers la grêle des balles.

LAZERGES.—Des utilitaires peuvent dire que l'Algérie ne sert à rien et ne rapporte pas assez à la France. Quant à nous, qui ne sommes pas économiste, nous l'aimons, car elle a fourni son contingent à l'art, elle lui a procuré un élément nouveau. Le voyage d'Alger devient pour les peintres aussi indispensable que le pèlerinage en Italie ; ils vont là apprendre le soleil, étudier la lumière, chercher des types originaux, des mœurs et des attitudes primitives et bibliques. Avec quelle noblesse, quelle majesté, les *Moissonneurs kabyles dans la Mitidja* accomplissent les rites

sacrés du culte de la terre! Vêtus de tuniques courtes serrées à la taille, chaussés de sandales ficelées jusqu'à mi-jambe, la tête abritée des larges feuilles du palmier nain, les uns coupent le blé, d'autres lient en gerbes les tiges déjà moissonnées; plus loin, le maître, à demi noyé dans le flot doré des épis, donne des ordres à ses gens, en se faisant un porte-voix de ses deux mains. La plaine, immense, à en juger par la petitesse des personnages et des maisons dont elle est parsemée, va regagner dans le lointain la chaîne bleuâtre de l'Atlas. M. Lazerges a rendu avec une louable fidélité les oppositions brutales de couleur, cette ombre bleue, à contours nets, qui serait de la lumière pour les peuples du Nord La gamme générale est élevée sans être criarde ou fausse.

On connaît les effroyables exercices des Aïssaouas, auprès desquels nos convulsionnaires ne sont que de bien timides et bien piètres initiés. Au milieu d'une cour de maison arabe, une demi-douzaine d'illuminés se livrent aux contorsions les plus étranges. L'un, la lèvre pendante, les yeux hors de la tête, se démène et saute avec des ges-

tes qui n'ont plus rien d'humain : l'autre se roule à terre sans s'apercevoir que son crâne s'est ouvert. Un troisième, tout pantelant et ensanglanté, est tombé dans les bras d'un vieillard impassible qui le soutient. Un dernier enfin marche en cadence d'un air extatique sur un amas de sabres et de poignards. Sur la gauche du tableau, des musiciens, armés de tarabroucks et de flûtes, surexcitent les malheureux par quelqu'un de ces airs monotones dont le rhythme implacable amène invinciblement l'exaspération nerveuse. Des spectateurs immobiles s'appuient aux colonnes. A la balustrade de la galerie qui plonge dans la cour, des femmes accoudées prennent leur part de ces mystères sanglants. La lune, d'un rayon oblique. teinte en bleu l'angle supérieur du tableau, tandis qu'une lampe, placée devant les musiciens, colore d'un rouge lugubre le bas de la toile. Nous pouvons affirmer l'exactitude de cette scène, pour avoir assisté nous-même à une pareille représentation, et, s'il était permis de se citer soi-même, nous renverrions le lecteur au récit que nous en avons fait.

Leleux (Adolphe). — L'exposition de M. Adolphe Leleux nous a causé un vif plaisir. Nous avons vu avec joie ce robuste talent, qui depuis quelques années semblait défaillir, rentrer dans sa santé première. *Une Noce en basse Bretagne* se distingue par l'importance de la composition, la sincère physionomie des types et l'harmonieuse gaieté de la couleur.

A travers la lande montueuse parsemée de joncs aux fleurs d'or et de bruyères violettes, le cortége s'avance formant une longue cavalcade dont les dernières silhouettes se détachent sur le ciel ; en tête chevauchent le marié et la mariée en corsage rouge et en jupe verte, précédés de chiens qui jappent ; les filles et les garçons d'honneur, les parents et les invités, tous revêtus du costume national, suivent, trottant sur leurs petits chevaux bretons aux longues crinières et aux regards pleins de feu, accroupis comme des Arabes et les jambes retroussées par leurs étriers courts. Les femmes, assises en travers de bâts ou de couvertures, n'ont pas mauvaise grâce, et leurs jupes aux vives couleurs animent le paysage.

M. Adolphe Leleux connaît sa Bretagne comme personne, et il la peint avec cette exactitude aisée et vivante des choses depuis longtemps familières : les longs cheveux, les larges braies, les gilets brodés, les chapeaux à grands bords et les physionomies sérieuses jusque dans la joie de ces braves gars auxquels il a dû plus d'un succès. Les chevaux sont aussi très-bien traités ; vus la plupart en raccourci et se présentant par la tête, car la noce vient au-devant du spectateur, ils offraient des difficultés que l'artiste a surmontées avec bonheur.

Les Joueurs de boule n'ont pas besoin d'explication ; le titre dit à quoi s'occupent ces bons paysans si naïfs, si vrais de pose et si attentifs aux péripéties de leur jeu. — La scène se passe dans un de ces enclos aux talus garnis d'arbres trapus qui font du Bocage comme une suite de retranchements naturels. Au fond l'on entrevoit une chaumière. — Arbres et personnages sont d'un ton frais et vigoureux, d'une touche ferme et souple à la fois, et d'un sincère accent de nature.

Un Maréchal ferrant en basse Bretagne

nous montre, à la porte d'une forge couverte de larges ardoises et dont la cheminée dégorge sa fumée bleuâtre dans les feuillages, ce groupe si favorable à la peinture, du maréchal posant le fer sur le sabot du cheval, et de l'aide qui tient le pied. — Deux autres chevaux, un paysan et des poules complètent la composition. Rien n'est plus simple, comme on voit; mais tout cela est si vrai, si intimement breton, le paysage encadre les figures avec une telle localité, qu'on s'arrête longtemps à cette toile, une des mieux réussies de M. Adolphe Leleux.

Leleux (Armand). — M. Armand Leleux a exposé une demi-douzaine de petits tableaux charmants que le défaut de place nous empêche de décrire en détail. — Contentons-nous de citer *la Jeune Convalescente*, composition pleine de sentiment, et *la Servante du peintre*, qui, le plumeau à la main et se reculant dans un grand fauteuil, contemple avec une admiration naïve un tableau de son maître posé sur le chevalet. Si c'est *la Famille du charron* ou *l'Enfant gâté* de M. Armand Le-

Jeux, elle a bien raison, et la critique fait comme elle.

LEMAN. — *Le Jeu du Roi*, de M. Leman, est une œuvre consciencieuse et fort intéressante ; car le tableau ne contient pas moins de quarante portraits des principaux personnages de la cour de Louis XIV. Le roi, assis à la table de jeu, vis-à-vis de M^me de Maintenon, écoute Racine et Boileau, ses historiographes, qui viennent lui lire le récit amplifié de quelqu'une de ses victoires. Le grand roi les a honorés d'un sourire approbatif qui s'est immédiatement répété sur toutes les physionomies. M. Leman a eu l'esprit de choisir un jour où le Roi-soleil était de bonne humeur ; car, s'il faut en croire les chroniqueurs du temps, la cour n'était pas toujours aussi gaie ni aussi animée. — Quelles bonnes et plates âneries doit débiter ce *jeune blondin* critiquant le portrait que Mignard est en train de faire de Molière ! Il est complet ! Sa vaste perruque blonde, que surmonte un imperceptible petit chapeau, s'épand sur un pourpoint rose et blanc, « sous les bras se perdant ; » ses

jambes sont enfouies dans d'immenses hauts-de-chausse surchargés de dentelles et de canons. Et les gants de peau de chien, et la badine dont il joue négligemment! Heureusement, ce singulier type ne sera pas perdu : il pose sans s'en douter, car Molière est là qui l'observe, et nous le retrouverons dépeint trait pour trait dans *l'Ecole des maris*. Le jeu des physionomies est fort spirituellement rendu, et le détail de l'ameublement ne laisse rien à désirer.

Lies. — Il y a dans le nom comme dans le talent une certaine similitude entre M. Lies et M. Leys. Nous trouvons dans le *Paysage avec figures* de M. Lies la netteté méticuleuse de la nouvelle école d'Anvers, qu'on pourrait appeler prérubensiste, pour faire pendant aux préraphaélistes de l'Angleterre et de l'Allemagne. Un jeune homme et une jeune femme, en costume de la Renaissance, sont assis au bord d'un lac, prêts à monter dans une barque que des rameurs détachent du rivage. Des arbres élancés détachent leurs silhouettes grêles sur un ciel

tourmenté, dont l'eau calme répète les fantaisies nuageuses. Cette petite toile, d'un bon sentiment et d'une fine exécution, fait regretter que M. Lies s'en soit tenu à ce seul spécimen.

LUMINAIS.— On a pu voir et apprécier à l'exposition du boulevard des Italiens le *Champ de foire* de M. Luminais. C'est une entreprise fort délicate que de reprendre un sujet si magistralement traité par Rosa Bonheur. Sans vouloir faire injure à M. Luminais, nous devons dire qu'il n'a pas fait mieux. De gros chevaux montés ou tenus en main par des palefreniers occupent le devant du tableau; des paysans, des maquignons bottés, les examinent et les font marcher pour étudier leurs allures et leur anatomie. Au second plan, un tricorne protecteur émerge de la foule; dans le fond, on voit poindre au sommet d'une colline, au pied de laquelle s'arrête le champ de foire, le clocher d'un village. Il règne dans tout cela plus de confusion que de mouvement. Le terrain gris et piétiné, le ciel neutre, les hommes vêtus de costumes ternes et poudreux donnent à

cette toile un aspect d'uniformité que ne corrigent pas des empâtements inutiles et un certain parti pris de grossièreté.

Le *Retour de chasse*, quoique conçu dans les mêmes principes, satisfait davantage l'œil. Deux petits chevaux bretons, harassés, descendent une lande accidentée : l'un, mené par un paysan, porte le trophée de la chasse, un cerf à puissante ramure ; le second cheval est monté par un homme tenant entre ses bras son chien blessé et sanglant. En avant du cortége, une modeste meute, composée d'une couple de chiens, traîne un petit garçon qui s'arc-boute pour la retenir. Un ciel lourd et orageux indique que la poursuite a dû être pénible, et justifie la fatigue des chasseurs. A notre avis, ce tableau, avec ses cinq ou six personnages, est plus vivant et plus animé que le précédent.

M

MADARASZ. — Ce nom, de consonnance peu familière à nos oreilles, indique assez l'origine exotique de l'artiste. En effet, M. Madarasz est né à Csetnek en Hongrie. Nous n'insisterions pas sur ce détail, car de sa nature l'art est cosmopolite, si ce jeune peintre, dont l'éducation d'ailleurs s'est faite en France, ne signait pas sa nationalité par les sujets qu'il choisit et qui se rattachent tous à l'histoire de son pays.

Le plus remarquable des trois tableaux qu'a exposés M. Madarasz est *Ladislas Hunyady*, frère de Mathias Corvin, décapité par ordre de Ladislas V, roi de Hongrie. L'aspect de la composition saisit par une poésie romantiquement lugubre. Dans une chapelle funèbre, le corps en-

sanglanté de Ladislas Hunyady gît entre de grands chandeliers d'argent, recouvert d'un linceul sur lequel est placée, comme une croix, la grande épée à deux mains qui a servi à la décapitation. — Sous les plis du linceul, à la jaune lueur des cierges, on devine un corps svelte et jeune. Auprès du mort, deux femmes agenouillées sanglotent et mêlent des prières à leurs larmes. Les tentures noires du catafalque et les vieux arceaux baignés d'ombre de l'église forment un puissant repoussoir à la blancheur sinistre du suaire, des flambeaux et des cires.

Nous ne pouvons que citer *Félicien Zach* et *Hélène Zrynyi*, qui se distinguent par l'énergie dramatique de la composition et l'exactitude de la couleur locale. M. Madarasz a de l'originalité, et du premier coup il a su attirer les yeux, chose difficile, parmi cette foule de toiles sans caractère qui encombrent le Salon.

MANET. — Caramba ! voilà un *Guitarero* qui ne vient pas de l'Opéra-Comique, et qui ferait mauvaise figure sur une lithographie de romance ; mais Velasquez le

saluerait d'un petit clignement d'œil amical, et Goya lui demanderait du feu pour allumer son papelito. — Comme il braille de bon courage en râclant le jambon ! — Il nous semble l'entendre. — Ce brave Espagnol au *sombrero calañes*, à la veste marseillaise, a un pantalon. Hélas ! la culotte courte de Figaro n'est plus portée que par les *espadas* et les *banderilleros*. Mais cette concession aux modes civilisées, les alpargates la rachètent. Il y a beaucoup de talent dans cette figure de grandeur naturelle, peinte en pleine pâte, d'une brosse vaillante et d'une couleur très-vraie.

MARCHAL. — Sous ce titre : *Intérieur de cabaret, un jour de fête, chez les paysans protestants du canton de Bouxviller* (Bas-Rhin), M. Marchal a exposé une toile d'une originalité sincère, car elle ne résulte pas d'un parti pris, mais d'une étude consciencieuse de la nature. L'artiste, sans sortir de notre France si peu connue, a su trouver des mœurs exceptionnelles, des types particuliers, des costumes pittoresques. Bouxviller, un petit village du Bas-

Rhin, lui a fourni tout cela. Il est vrai qu'il a eu la patience d'y passer toute une saison, se familiarisant peu à peu avec les allures de ses modèles involontaires, apprenant chaque jour quelque détail caractéristique inaperçu d'abord.

Cet intérieur de cabaret représente une salle basse garnie de bancs et de tables en chêne, ornée de son poêle monumental en faïence de Saxe et décorée des portraits de Luther et de Mélanchton. L'image de Luther n'est pas déplacée dans un cabaret, car ce bon apôtre disait : « Celui qui n'aime ni le vin, ni la musique, ni les femmes, celui-là est un sot et le sera sa vie durant. »

Au milieu du tableau, une belle fille en grands atours campagnards, brassière brodée et pailletée, jupe tuyautée de plis symétriques, tablier fenestré de jours, s'amuse à faire la coquette avec un jeune homme en gilet rouge qui se penche amoureusement vers elle, pour faire enrager un galant occupé à boire parmi d'autres compagnons à la table de droite. Le jaloux n'a rien perdu de ce manége, il serre le poing et semble prêt à jeter sa chope de bière à la tête de son rival, contenant et contenu.

Sa colère amuse les buveurs philosophiques dont le cœur n'est pas occupé. A gauche, pour balancer ce groupe, une servante porte une canette, un garde forestier allume sa pipe, un plaisant saisit par la tête une jeune fille pour lui souffler un baiser dans une bouffée de tabac.

Voilà à peu près l'arrangement de la composition, mais ce n'est pas en cela que consiste le mérite du tableau : ce qui le distingue des scènes de ce genre c'est la vérité scrupuleuse de la forme et de la couleur, c'est l'exécution poussée jusqu'au bout dans le moindre détail avec une sincérité qui n'escamote rien et repousse le sacrifice comme une indélicatesse. — Pas de glacis, pas de clair-obscur, pas de ton atténué pour en faire valoir un autre ou pour obtenir l'harmonie à bon marché ; pas d'atmosphère bleuâtre interposée entre les figures du premier et du dernier plan, afin de créer une fuite et une perspective aériennes là où il n'en existe réellement pas. — M. Marchal dédaigne ces rouerics faciles ; — ce qu'il voit rouge il le peint rouge tout crûment ; ce qui est éclairé il ne le met pas dans l'ombre,

— parce que cela ferait mieux. — Aussi sa toile a-t-elle un peu l'aspect des images coloriées d'Epinal, ce qui est un éloge et non un blâme comme on pourrait le croire. — En peignant des paysans, M. Marchal a pris quelques-uns des procédés naïfs de l'art qui les charme.

MARCKE (Émile Van). — Les travaux agricoles sont décidément à la mode en peinture. Au dernier siècle et même au commencement de celui-ci, qu'eussent dit les connaisseurs et le public d'un sujet de tableau formulé en ces termes : « Récolte de betteraves à la ferme impériale de Grignon, effet du matin? » Cela eût semblé une pure moquerie, et l'on n'eût pas trouvé que les betteraves fussent du domaine de l'art. — Cependant M. Van Marcke a tiré un excellent parti de ce motif, en apparence si ingrat. — Un chariot attelé de quatre bœufs occupe le centre de la toile ; des paysans le chargent de betteraves arrachées. Le jour se lève dans des vapeurs argentées, et les longues ombres des bœufs frisés de lumière s'étendent sur le sol. La manière grasse et large de M. Van Marcke

se rapproche du faire de Troyon. — *La Mare aux pies* est un fort beau morceau ; des bœufs et des vaches viennent boire à la mare, d'où s'envolent les pies en sautillant et en caquetant ; mais nous lui préférons *le Hameau*. Au bout d'un terrain vague plaqué de gazon et parsemé de quelques bestiaux, se détachent un peu au hasard les chaumières du hameau, égratignées d'un rayon qui en fait valoir les détails pittoresques.

MASSON (B.) — Le supplice de Manlius Capitolinus, précipité du haut de la roche Tarpéienne, aurait pu être traité avec plus de développements que ne l'a fait M. B. Masson. Ne lui cherchons cependant pas chicane : il a nommé son tableau *la Roche Tarpéienne*, nous n'avons droit qu'à de la pierre, et s'il l'a surmontée de quelques personnages, c'est pure générosité de sa part. Les tribuns poussent vers le précipice Manlius le Superbe ; il a beau désigner du doigt le Capitole, où il a monté en triomphateur, la foule furieuse le hue et le harcèle. La roche, aux parois égratignées et effritées, surplombe bien ; elle suinte le sang et appelle le cadavre.

S. A. I. M^me LA PRINCESSE MATHILDE

— La critique, qui éprouverait peut-être un certain embarras à parler des œuvres d'une femme et d'une Altesse Impériale, se trouve mise à son aise par la cordiale simplicité avec laquelle M^me la Princesse Mathilde accepte les conditions imposées à tous les artistes. Elle arrive à sa lettre comme les autres, sous le même jour que ses voisins de Salon. Nous-même nous allons nous occuper de ses ouvrages à l'instant précis où le hasard alphabétique les amène sous notre plume, sans avancer notre rendu compte d'un alinéa.

Il faut être prévenu pour découvrir que les trois cadres exposés par S. A. I. M^me la Princesse Mathilde renferment des aquarelles. Leur dimension et leur intensité de couleur feraient croire à des tableaux à l'huile, et le vernis qui les glace complète l'illusion. On s'étonne qu'une main impériale et féminine pousse jusqu'à la force ce genre qui, même traité par des hommes, se contente de la fraîcheur et de la grâce.

Une Fellah représente une femme du Caire mystérieusement enveloppée de ces

voiles sous lesquels l'islam croit dérober
la beauté aux profanes. Un habbarah noir
flotte comme un domino autour de formes
jeunes et sveltes, dont on pressent l'élé-
gance à travers les plis, et ne laisse voir
que deux belles mains croisées sur la poi-
trine avec une résignation nonchalante.
Du visage on n'aperçoit que deux yeux
clairs et profonds sous l'arc de leurs longs
sourcils noirs, deux yeux au regard vo-
luptueusement tranquille, où petille pour-
tant une sorte de joie maligne, car ils sa-
vent qu'ils suffisent pour déjouer les pré-
cautions jalouses. A quoi bon le masque ?
A quoi bon le habbarah ? Ces yeux ne di-
sent-ils pas la jeunesse, la beauté, la pas-
sion ? n'appartiennent-ils pas à une tête
charmante portée par un corps non moins
beau qu'ils font deviner ? — C'est assez de
deux étoiles pour qu'on suppose le ciel. —
Chose étrange ! cette figure voilée comme
Isis, on la voit, on se rend compte de ses
traits et de leur expression : on la recon-
naîtrait partout ; les yeux seuls apparents
reconstituent sa personnalité.

La fellah, vue à mi-corps, est de grandeur
naturelle et se détache du bleu immua-

ble d'un ciel égyptien. Comme qualité de ton, les noirs de son vêtement sont d'une chaleur et d'une transparence que l'huile aurait de la peine à atteindre ; les mains, d'une blancheur ambrée, sont fort belles et grassement peintes. — Seulement elles nous paraissent un peu grandes pour des mains de fellah. Les races orientales se distinguent par la finesse des extrémités ; chacun a pu remarquer, en maniant un kandjiar, un yataghan ou un sabre turc quelconque, que la poignée en est toujours trop étroite aux mains européennes, même à celles qui se croient très-petites.

Il n'est pas aisé de copier Rubens en se servant des moyens usités ; mais combien la tâche devient-elle plus difficile lorsqu'on transpose ce maître si chaud, si coloré, si vivace, de l'huile à l'aquarelle ! Le *Portrait du baron de Vicq* résout ce problème : les chairs, blondies par la patine du temps, sont imitées avec une rare perfection, et la collerette à tuyaux, sur laquelle la tête repose, a une transparence et une légèreté qu'on ne croirait possibles qu'au moyen de frottis d'huile grasse.

Le portrait d'après Murillo — quelque infant sans doute — représente un adolescent d'une douzaine d'années, d'un éclat, d'une fraîcheur et d'une intensité de ton qui charment et surprennent l'œil et que fait ressortir encore une forêt de cheveux bruns crêpés. L'œil étincelle de lumière, une pourpre vivace colore les lèvres, et les tons roses des joues se fondent par des demi-teintes bleuâtres aux ombres chaudes et profondes ; — une cravate à bouts de dentelle se noue négligemment autour du col et retombe sur la poitrine avec une blancheur petillante obtenue par l'égratignure du papier, car S. A. I. Mme la Princesse Mathilde ne gouache pas ses aquarelles, réserve qui leur garde toute leur limpidité et toute leur franchise.

MATOUT. — M. Matout a consacré une grande toile au sujet intitulé *Riche et Pauvre* Par une large fenêtre ouverte sur la rue, on aperçoit, dans un intérieur somptueux, un riche seigneur, chauve et ventru, lourdement installé devant une table surchargée de plats, de verres et de candélabres en désordre. Il reçoit avec majesté les cares-

ses d'une belle fille, qui détourne légèrement la tête pour sourire à un jeune homme, debout derrière elle. Au premier plan, dans la poussière de la rue, un misérable mendiant à demi-nu rampe, affaibli par la faim, essayant de se soulever jusqu'à la fenêtre pour y passer la main.

Ses cris et ses gémissements ont sans doute importuné les gens du dedans, car un garde sort de la maison et le heurte insolemment du bout de sa hallebarde. La disposition de ce tableau est originale et sort des traditions suivies en pareille matière : au lieu de remplir sa toile de somptuosités et d'orgies en dissimulant dans un coin le mendiant honteux, M. Matout a donné la place d'honneur au pauvre. Le hallebardier, qui se trouve être la principale figure de la composition, a bonne et fière mine, avec son maillot rayé et sa large toque.

Une position critique nous semble un titre bien folâtre, eu égard au sujet et aux sentiments philanthropiques dont doit être animé l'auteur de *Riche et Pauvre*. Il n'y a que trois personnages dans cette petite toile, deux nègres et un lion. Les deux

esclaves, rivés à la même chaîne, se sont jetés dans le désert, fuyant le bâton du maître ; mais, par malheur, ils se sont trouvés sur le chemin du lion ; d'un coup de patte, l'animal a abattu l'un d'eux ; il s'installe commodément pour le dévorer. L'autre nègre, jugeant que la communauté d'intérêts établie par la chaîne ne va pas jusqu'à exiger qu'on se fasse manger avec son camarade, s'est cramponné à la branche inférieure de l'arbre sous lequel s'est arrêté le terrible dîneur. Mais à chaque élan, à chaque effort, le cadavre de son compagnon le rappelle et le tire par la chaîne, invitation à laquelle le malheureux ne tardera pas sans doute à répondre bien malgré lui. Cela se passe sous un ciel bleu, et ne laisse pas que d'être fort farouche et fort émouvant.

MAZEROLLES.—Ce n'est pas un néogrec de profession que M. Mazerolles. Il n'a pas portique sur rue à Pompeï comme MM. Hamon, Picou, Isambert et Froment ;—de son métier, il fait de grands, gros, gras tableaux d'histoire ou de mythologie très-robustement peints avec de la couleur épaisse et

des tons vigoureux. Cependant, un jour la fantaisie lui prend de peindre un fragment de frise dans ce style gréco étrusque réservé aux délicats, et il y réussit de telle sorte que les maîtres du genre seraient fort embarrassés d'en faire autant.

Diogène cherchant un homme, tel est le sujet qu'a spirituellement choisi M. Mazerolles. Le cynique, lanterne en main, ayant sur le dos la définition de l'homme par Platon, c'est-à-dire un coq plumé, se met en route accompagné de son chien ; derrière lui, sur le fond turquoise de la frise, une panathénée de jeunes filles portant des lampes partent, elles aussi, pour chercher un homme ; elles le trouveront plus tôt que Diogène ; leur malicieux sourire le donne à entendre et nous n'en doutons pas, car elles sont toutes plus charmantes les unes que les autres et dans un déshabillé antique fort galant. De petits amours se faufilent parmi elles et les mettront sur la piste. La procession se termine ingénieusement par deux vénérables matrones qui ont laissé tomber leur lanterne ; celles-là ne cherchent plus ; elles ont trouvé, et peut-être plus d'une fois.

Vénus et l'Amour rentrent dans la manière habituelle de M. Mazerolles, qui est fort bonne. Dussions-nous passer pour classique et perruque, cela nous plaît de voir un beau torse de femme et un gracieux corps d'enfant modelés en pleine pâte et en pleine lumière. Il y a si peu de nu au Salon! et sans le nu, point d'art véritable.

Il y a dans *l'Eponine implorant la grâce de Sabinus son mari* un mouvement et une chaleur vraie qu'on rencontre trop rarement dans les tableaux d'histoire. Sur la gauche de la toile, dans une sorte de niche assez élevée, trône le proconsul, immobile et sereinement implacable comme il convient au représentant du peuple qui gouverne le monde. Eponine, éperdue, à genoux, élève les bras vers lui, lui montrant ses enfants; son mari, qui se tient debout, farouche, semble souffrir de voir sa femme implorer le vainqueur. Derrière lui la foule des gardes et des curieux encombre le prétoire, dont les colonnes de marbre et les portiques majestueux remplissent le fond du tableau. Lorsque l'on traite l'histoire avec cette

ampleur on a bien le droit de se permettre quelque fantaisie et quelque badinage antique.

MEISSONIER.—Lorsque, quelques mois avant l'ouverture du Salon, nous regardions, chez M. Meissonier, *l'Empereur à Solferino*, cette toile promise par le livret et en vain attendue, elle nous semblait achevée et parfaite; mais le maître, difficile pour lui-même, ne s'est pas contenté de ce qui nous satisfaisait pleinement. A ses yeux, ce tableau si exquisement fini n'était qu'une ébauche, qu'une simple préparation qui devait rester encore bien des jours sur le chevalet sans recevoir la dernière main. Nous eussions été heureux d'avoir à faire l'appréciation de M. Meissonier dans cette phase si nouvelle et si curieuse de son talent, que le désir des amateurs plutôt que sa propre volonté a fait tourner autour d'un certain cercle de sujets. C'est un plaisir qu'il faut remettre à l'Exposition prochaine. M. Meissonier peintre de batailles, rival d'Yvon, de Pils, de Bellangé, d'Armand-Dumaresq! cela n'était il pas piquant? Du reste, nous avons de quoi nous

consoler : trois tableaux et deux portraits forment un assez riche appoint.

Parlons d'abord du cadre intitulé *le Peintre*. C'est un de ces motifs fréquemment repris par l'artiste, et dont il tire toujours des variations agréables. On ne se lasse pas plus de les regarder que lui de les reproduire. En effet, rien de plus favorable à la peinture que ces intérieurs d'ateliers de l'autre siècle, avec leurs tapisseries, leurs plâtres, leurs toiles accrochées aux murs, leurs pots de Chine à tremper les pinceaux, leurs tables et leurs fauteuils à pieds de biche. Mettez là dedans un peintre en robe de chambre, les cheveux noués par un catogan, assis à son chevalet et tout absorbé dans son travail; groupez autour de lui quelques amateurs en habit à la française se penchant sur son dos ou se reculant pour mieux juger de l'effet, et vous aurez un tableau charmant : tant M. Meissonier sait donner de vérité aux poses, d'expression aux physionomies, de force mimique aux gestes! Il semble qu'on entende ce que disent ces petits personnages; on devine leurs caractères, leurs passions, leurs manies, leurs ri-

dicules. On croirait presque avoir vécu avec eux : car ce n'est pas seulement par le fini et le précieux du travail que se distingue M. Meissonier, quoique ce soit le côté que l'on admire le plus en lui : il compose avec un art tout particulier et une rare sagacité d'observation les scènes à deux ou trois interlocuteurs qui se jouent dans ses tableaux microscopiques.

Le Musicien montre qu'un vrai peintre n'a pas besoin d'un sujet tenant dix lignes d'explication au livret pour intéresser. Celui-ci joue de la flûte, celui-là jouait de la contre-basse. L'un est debout, l'autre était assis ; le jour venait de droite, il vient de gauche. En voilà bien assez pour différencier le tableau actuel du tableau précédent, et pour faire un petit chef-d'œuvre il ne faut pas non plus beaucoup de place. *Le Maréchal ferrant* en est la preuve ; la petite main de lady Macbeth le couvrirait, et cependant, sur ce panneau lilliputien grand comme un dessus de tabatière, M. Meissonier a trouvé moyen de fondre ensemble Cuyp et Wouvermans.

C'est une perle rare dans l'œuvre du peintre qu'un portrait de femme. Celui de

M^me H. T., une blonde à la peau rosée, aux cheveux moirés d'or, se distingue par une rare finesse de modelé et une certaine grâce anglaise dont le pinceau net et ferme de l'artiste n'a pas l'habitude. — Le portrait de M. Louis Fould, entouré d'objets d'art et vêtu d'une robe de chambre à carreaux écossais gris et noirs, est une merveille à défier les Hollandais les plus fins, les plus précieux et les plus patients.

MÉNARD (René et Louis). — *La Mort d'un enfant*, de M. René Ménard, est la traduction libre d'une pièce de vers de M^me de Girardin. Le petit enfant, déjà pâli, est étendu dans son berceau, le crucifix sur la poitrine; le curé lui donne la dernière bénédiction; autour de lui s'agenouillent et prient ses parents, ses frères, ses sœurs. Mais pourquoi donc pleurer? Il a à peine quitté la terre que le voilà parti pour le séjour bienheureux : de petits anges l'ont posé tout endormi dans un joli berceau doublé de bleu; en se réveillant il retrouvera ses joujoux favoris que ses nouveaux compagnons ont eu soin d'emporter. L'ascension enfantine monte baignée d'une vapeur

céleste et illuminant la pauvre chaumière. Cela est plein de goût, de sentiment et de naïveté. Les paysages de M. R. Ménard dénotent une bonne et solide éducation artistique ; il y a du mouvement dans son *Assemblée en basse Normandie;* ses campagnards se trémoussent bravement sur une herbe drue et franchement verte. Quant à M. Louis Ménard, nous le savions bien poëte, philosophe et adorateur de Jupiter, mais nous ne l'avions pas soupçonné de peinture. *La Compagnie de cerfs* traversant un champ vaut pour le moins autant que celle qu'aurait faite un paysagiste de profession ; mais en revanche, sans vouloir humilier les paysagistes, nous croyons qu'on en trouverait peu en état de traiter le vers comme M. Louis Ménard.

MERLE.—C'est une œuvre consciencieuse et solide que la *Bethsabée* de M. Merle. Adossée à une cuve de marbre rouge, la femme d'Urie, les genoux cachés par une draperie bleue, déroule sa longue et lourde chevelure blonde ; elle se croit seule, et, souriant de sa beauté, elle prolonge avec une

naïve coquetterie et un innocent abandon les apprêts du bain; elle est vraiment « fort belle à voir, » comme dit l'Ecriture, et l'on comprend que le roi David, se promenant le soir sur la plate-forme de son palais, voyant cette femme qui se baignait, ait envoyé des messagers pour l'enlever.—Quel profond désespoir, quelles angoisses navrantes dans la tête de cette petite *Mendiante!* Le ciel est humide et gris; d'une main elle retient les haillons qui découvrent sa poitrine déjà fanée par la misère; elle tend l'autre, mais d'un geste presque impérieux, car la faim fait taire toute pudeur; la douleur contracte cette jeune physionomie hâve et maigre. Une brume inhospitalière estompe les maisons et les perspectives des rues; personne ne sort de ce temps-là, et la pauvre fille risque de prolonger longtemps encore sa triste station.

MILLET.—A force d'exagérer sa manière, M. Millet, homme de talent du reste, et que nous avons plus d'une fois loué comme il le méritait, arrive vraiment aux limites de l'impossible. Quelques adeptes fanatiques

admirent quand même, sous prétexte de réalisme, ces fantaisies monstrueuses, aussi éloignées de la vérité que les crèmes fouettées roses et blanches de Boucher, de Fragonard et de Vanloo. — Sous prétexte de style, M. Millet donne à ses personnages la stupidité morne et farouche des idoles indoues. Leurs gestes somnolents s'immobilisent, leurs yeux n'ont plus de regards, et sur leurs corps de bois colorié pèsent des étoffes épaisses comme des cuirs. Sans doute il y a une certaine grandeur dans ces silhouettes, dégagées de tout détail et remplies par des tons monochromes ; mais elle est trop chèrement achetée.

Une Tondeuse de moutons représente une paysanne tondant un mouton posé sur un tonneau, et déjà à moitié dénudé de sa laine. La placidité animale de la tondeuse se confond avec la résignation passive de la bête, personnage principal du tableau. Le mouton a peut-être même l'air plus humain ; il est d'ailleurs d'une très-belle couleur, tandis que la femme, si l'on peut lui donner ce nom, disparaît sous une couche de tons briquetés dont jamais peau féminine, même tannée par la pluie, le vent

et le soleil, n'a pu se revêtir. Sur le col glisse, on ne sait pourquoi, une lumière blanche comme une égratignure récente sur un mur de plâtre noirci. Au fond, se tient, fatidique et solennel, un vieux paysan vêtu d'une blouse bleue.

La Femme faisant manger son enfant offre un arrangement de lignes assez heureux. Le mouvement est naturel, mais le parti pris de M. Millet gâte tout. Nous n'exigeons pas des paysannes d'opéra-comique, en corset de velours et en jupe de taffetas. Ni Ribera, ni Murillo, ni même Courbet ne nous font peur. Cependant nous nous refusons à reconnaître une créature humaine dans cette femme, couleur de pain d'épice, dont la bouche est cernée par deux lèches de lumière ou de bouillie, nous ne savons trop lequel; et l'enfant, est-il assez laid, assez plaqué de rouges sanguinolents? Est-ce là de la vérité?

Dans les temps de naïve ignorance, l'anachronisme était pardonnable; il avait même sa grâce, comme les erreurs et les bégayements du premier âge; mais en 1861 on admet difficilement cette traduc-

tion d'une légende biblique en patois paysan. Dans son tableau de *l'Attente*, M. Millet affuble d'un casaquin et d'un jupon bleu la mère de Tobie allant voir sur le chemin si son fils arrive, et il habille en vieil aveugle de village le vieillard patriarcal. Cela ne serait rien encore si, à ces personnages travestis de la sorte, il laissait la forme humaine ; mais le père Tobie n'a pas de tibias dans les jambes, et la mère Tobie a pour mains des moignons.

Sur un banc, près de la porte, une bête, aussi fantastique que les chimères japonaises à tire-bouchons bleus, se hausse sur ses pattes et fait le gros dos. A force de rêver, on finit par reconnaître un chat dans cet animal étrange, que des sauvages de la Polynésie feraient plus ressemblant en sculptant un morceau de bois avec une arête de coquillage. — Il faut cependant reconnaître que le paysage, baigné par la lumière du crépuscule, est d'une tonalité très-vraie et très-fine.

MOER (Van). — Canaletto a laissé une nombreuse postérité. Guardi, Bonnington,

Wyld, Joyant, Ziem, se sont montrés ses dignes fils. M. Van Moer mérite d'être compté parmi eux. Sa *Cour du palais ducal* et sa *Chapelle de Saint-Zénon à Saint-Marc* ont une netteté de lignes, une magie de perspective et de couleur qu'il serait difficile de dépasser.

MONGINOT. — Il y a une grande aisance et une sorte d'allure magnifique dans la *Redevance* de M. Monginot. Sur un perron d'architecture italienne, un jeune couple reçoit les dîmes qu'apportent en masse les contribuables de la seigneurie; les fruits, le gibier, les poissons, s'entassent pêle-mêle au bas de l'escalier, donnant au peintre autant de prétextes à nature morte. Ce tableau ample et bien aéré dénote chez M. Monginot d'heureuses dispositions pour la peinture décorative.

MOSCHELÈS — « Si tu veux faire vibrer toutes les notes du cœur humain, prends l'accord sur la douleur et non pas sur la joie. » Ces deux vers de Ruckert, dont le texte est inscrit sur les angles du cadre de la *Mélancolie*, servent d'épigraphe au ta-

bleau de M. Moschelès. Elle est blonde, vêtue d'une tunique blanche, accoudée au clavier d'un orgue ; ses yeux fixent le vague où l'a transportée sans doute quelque mélodie rêveuse, quelque poésie décourageante. M. Moschelès aurait pu donner un peu plus d'abandon et de laisser-aller à sa Mélancolie, qui nous semble roide et manquant de relief.

MOULIGNON.—Si le livret n'était pas là pour l'affirmer, on croirait difficilement que cette femme aux formes pleines, aux chairs fermes et colorées, soit une *Mendiante*; et, dans tous les cas, son état de prospérité fait l'éloge de la charité arabe. Agenouillée au pied d'un mur blanc, à l'angle d'un de ces escaliers qui servent de rue à la partie ancienne de la ville d'Alger, elle laisse voir, par sa chemise entr'ouverte sur le côté, tout le contour extérieur de son corps. Un triangle découpé dans son voile donne passage à un regard calme et profond. Un marmot, déjà coiffé de l'inévitable fez, se hausse pour atteindre le sein de sa mère. Derrière elle, un autre enfant plus âgé, dont les yeux pleurent l'ophthalmie, si fréquente dans

l'Orient, tend sa sébile aux passants. A gauche, la vue descend sur les terrasses étagées jusqu'à la mer bleue. On s'arrête volontiers devant cette toile, franche de tons, attiré par cet œil unique qui forme comme le point visuel du tableau.

Qui refuserait une aumône à cette petite fille blonde et mignonne, vêtue d'un haillon noir, et qui nous offre une rose d'un air triste, s'accordant mal avec sa fraîcheur et sa jeunesse? *Seule au monde!* la pauvre enfant entre dans la vie par une bien triste porte.

Muller (Louis).—M. Louis Muller, qui renonce peu à peu aux *grandes machines*, a concentré son talent de peintre d'histoire, qui lui avait valu des succès mérités, dans deux petites toiles, l'une intitulée *Madame Mère* (1822), l'autre représentant *Léda*. M^me Letitia, mère d'empereur et de rois, vivait retirée à Rome depuis 1814. Lorsque Napoléon mourut, elle prit le deuil pour ne plus le quitter. Assise sur un canapé qui s'adosse au mur au-dessous d'une niche dans laquelle on distingue un groupe de sculpture, elle contemple, affais-

sée par l'âge et la douleur, le portrait en pied de Napoléon en grand costume impérial. Elle a laissé glisser à terre son fuseau et abandonné sa quenouille. Près de la fenêtre à droite, deux dames corses, vieilles amies d'enfance, tricotent silencieusement, jetant à la dérobée un regard compatissant sur cette désolation muette.

La façon dont M. Muller a placé le portrait de l'Empereur, qui est presque perpendiculaire au plan du tableau, produit un singulier effet de perspective ; le personnage paraît démesurément long et maigre : c'est mathématiquement vrai, mais ce n'est pas heureux. Cette observation faite, louons l'harmonie mélancolique de cette composition qu'éclaire un jour faible, tamisé par de grands arbres. — Quoi qu'on fasse et qu'on dise, on en revient toujours à la mythologie ; la Sculpture, la Peinture, la Poésie sentent de temps en temps le besoin d'aller revoir et embrasser leur mère à toutes, l'Antiquité. M. Muller n'a pas résisté à l'entraînement, et nous donne une *Léda* d'une bonne et solide facture. Debout au milieu d'un bois sacré, comme l'indique un temple situé dans le fond du tableau, la Tyndaride a

dépouillé sa tunique rouge et va entrer au bain ; le cygne divin, monté sur un rocher, applique amoureusement son bec sur la bouche de la jeune femme, surprise, mais non pas effrayée. A-t-elle deviné, à travers sa métamorphose, la nature surhumaine de son étrange amant? ou bien est-ce un sentiment de curiosité féminine qui lui dit de ne pas le repousser? Quoi qu'il en soit, M. Muller a réussi à trouver, sans rien imaginer d'extraordinaire, une variation nouvelle de cet adorable thème.

MUYDEN (Van).—M. Van Muyden apporte à la représentation des scènes italiennes, sujets ordinaires de ses tableaux, une certaine bonhomie suisse ou allemande qui est un charme de plus. Nature tendre, fine et douce, il ne prend pas l'Italie par le côté farouche, hagard et violent. *Les Capucins dans leur intérieur* font légèrement sourire. Deux bons pères sont occupés à des soins qu'ailleurs prennent les femmes. Ils dévident du fil. L'un tient la brassée et l'autre le peloton ; un chat les regarde faire d'un air d'intelligence. La chambre est blanche, propre : un pinceau suisse, un pin-

ceau plein d'ordre l'a balayée. — *Le Moine
en prière* découpe son profil maigre sur le
stuc d'un piédestal dans une église de Rome.
De jolies filles, en jupes de taffetas rose et
en tablier de dentelle, attendent, assises sur
les marches d'un confessionnal, que leur
tour vienne de confier au grillage discret
leurs péchés mignons. — Une ânesse suivie
de son ânon porte *la Famille italienne en
voyage*, le père, la mère et l'enfant. — On
dirait la famille du charpentier que Gœthe
fait rencontrer à Wilhelm Meister, et qui lui
rappelle la sainte famille. — Comme elle
couve ardemment son nouveau-né du cœur
et du regard, avec une pose qui s'inspire
de la vierge d'André Solario, cette heureuse
femme que M. Van Muyden a peinte si charmante dans *les Délices de la maternité!*

N

Nanteuil (Célestin). — Si M. Célestin Nanteuil n'avait pas crayonné une multitude de compositions charmantes, pleines d'esprit et de couleur, dépensant au jour le jour un talent des mieux doués, et qu'il se fût contenté d'envoyer de temps en temps au Salon quelques-unes de ces grandes toiles solennellement insignifiantes et qu'on relègue vers les frises où personne ne les regarde, il serait dans une situation superbe. — Le public français, très-classique au fond, méprise ce qui l'amuse et ne respecte que ce qui l'ennuie. Essayez de lui persuader que Gavarni, Daumier, Raffet, Gustave Doré comptent beaucoup plus dans l'art que messieurs tels et tels, inutiles à nommer, il sourira d'un air poliment incrédule et vous laissera achever ce paradoxe « ruisselant d'inouïsme ; » mais soyez sûr qu'il n'en

croira pas un mot. — L'apparence que ce croquis sur bois, que ce charbonnage lithographique, que cette bataille in-8° vaillent ces énormes machines dont une seule couvre tout un pan du Salon ! Nos mœurs, nos usages, nos types, nos goûts, nos modes, notre esprit de chaque matin, quel intérêt cela peut-il offrir? On a si peu le sentiment des choses modernes, que ceux qui les reproduisent passent à peine pour des artistes. M. C. Nanteuil a souffert plus que personne de ce préjugé : on n'a pas vu à travers le lithographe le peintre qui est en lui.

La Charité est une composition très-ingénieusement arrangée dans un goût à la Paul Véronèse, et la misère qui s'y mêle comme élément indispensable n'en appauvrit pas l'opulence. Sur le perron de marbre d'une riche demeure, une jeune dame symbolisant la Charité, distribue aux nécessiteux des vêtements et des pains qu'elle prend dans une corbeille inépuisable tendue par une suivante. Derrière elle descendent des serviteurs, des intendants, tout un monde empressé, portant des secours en argent et en nature. Au bas des marches se groupent les vieillards infirmes, les pauvres petits enfants

uns, les mères au sein tari, les jeunes filles hâves et maigres à qui la faim, de sa bouche bleue, souffle de mauvais conseils, et qu'une intelligente aumône sauvera.

Sur la droite, des échafaudages enveloppent un bâtiment en construction : à son apparence monumentale on pourrait le prendre pour un nouveau palais insultant la misère de son luxe ; mais regardez l'écusson qui s'arrondit au-dessus de la porte, vous y verrez, au lieu des pièces et des figures héraldiques, cette touchante inscription : *Hosp tium*.

M. Célestin Nanteuil, qui n'est pas moins coloriste sur toile que sur pierre, a tiré un parti très heureux de l'opposition des tons riches de la portion supérieure du tableau, et des couleurs sourdes, neutres et sombres de la portion inférieure. Les haillons font valoir les belles étoffes, les chairs pâles et terreuses, les fraîches carnations. Au-dessus de la Charité, le ciel bleu sourit, gai comme l'Espérance.

NAVLET.—Le *Dernier combat de Vercingétorix sous les murs d'Alesia*, de M. Navlet, nous semble assez farouche et turbulent.

Un choc de cavaliers, que domine la haute stature du chef gaulois, occupe le centre de la composition. Un engin de guerre incendié emplit de fumée la gauche du tableau. Sur la droite, une masse compacte de Romains, faisant avec les boucliers imbriqués la manœuvre de la *tortue*, sort des remparts de la ville pour se jeter sur ces acharnés combattants. La peinture de M. Navlet a quelque chose de heurté et de brusque qui rappelle la manière de Bourguignon et de Parrocel. On retrouve les mêmes qualités dans le *Passage de la Sésia*, quoique le sujet prête moins au mouvement et à la couleur. L'aventure de *Salvator Rosa chez les brigands* est assez connue pour que nous ne donnions pas le détail du tableau de M. Navlet. Nous dirons seulement que, malgré sa grande dimension, il y a dans cette toile moins d'originalité que dans celle citée plus haut.

NAZON.— M. Nazon fait du paysage pur et absolu, ainsi que le prouve la simple indication de *Paysage*, inscrite au livret à la suite des numéros de ses deux tableaux. Peu nous importe, du reste, de savoir où il a

trouvé cette petite rivière se perdant dans l'herbe, ces bouquets de peupliers, ces grands arbres ébranchés et minces coupant perpendiculairement le ciel rougi par le soleil couchant : la nature sait être belle sans grands effets ; d'un rien elle se fait une parure, variant et transposant à l'infini les trois ou quatre éléments qui la composent. Il suffit de savoir la surprendre dans ses moments d'abandon, et de la saisir sous son vrai aspect, dont un homme de goût tire toujours quelque chose d'original.

NÈGRE (Charles). — A voir les deux tableautins d'ailleurs très-fins et très-charmants de M. Charles Nègre, on devine, à la netteté des détails, à la projection mathémathique des ombres, qu'il prend le daguerréotype pour collaborateur. Le daguerréotype, qui n'a pas été nommé et qui n'a obtenu aucune médaille, a pourtant beaucoup travaillé pour l'exposition. Il a fourni bien des renseignements, épargné bien des poses aux modèles, livré bien des accessoires, des fonds et des draperies, qu'il ne fallait plus que copier en les colorant. — *La*

Collation est bien frugale. De pauvres diables arrosent un morceau de pain sec d'un verre de coco que leur verse, de sa fontaine surmontée d'un drapeau ou d'une Victoire, un de ces *acquajoli* parisiens, moins pittoresques que ceux de Naples. Le régal est pour les yeux des spectateurs. On retrouve la microscopique finesse de Buttura dans *les Moulins à huile* à Grasse. Cela représente une rue escarpée, d'aspect méridional, le long de laquelle s'étagent de hautes maisons aux murs en pierrailles, plaquées çà et là de chaux ou de plâtre, surmontées de tuyaux à vapeur dégorgeant leur fumée dans un ciel d'un éclat intense ; des femmes montées sur des ânes gros comme des fourmis et spirituellement touchées descendent la pente rapide.

O

O'Connel (M^me Frédérique). — Un seul portrait et un dessin composent l'apport de M^me O'Connell ordinairement plus riche. Le portrait de M^lle de L. M. brille par ces qualités de couleur et de brosse qui distinguent l'artiste berlinoise. La robe de barége noir aux manches transparentes fait bien ressortir la blancheur des chairs; la lumière dore de ses moires la chevelure blond cendré, met une paillette dans l'azur sombre des yeux, satine les joues et lustre la pourpre des lèvres, sur lesquelles voltige, sans se poser, un sourire sérieux. En ce temps avare, où les peintres, ménagers de couleurs, recouvrent à peine leur toile d'une mince pellicule, nous n'aurons pas le courage de reprocher à M^me Frédérique O'Connell le luxe de ses empâtements.

Le portrait de M^lle Rachel après sa mort,

dessin au crayon noir, est pris à ce moment où l'ange de la destruction semble reculer devant son œuvre et donne la beauté du marbre au corps qu'il vient de priver de la vie. L'illustre tragédienne ainsi couchée pourrait servir de statue à son tombeau.

P

PALIZZI. — *Les Ruines des temples de Pestum* ont fourni à M. Palizzi un fond majestueux pour ses groupes de chevaux et de chèvres sauvages allant boire à une mare ; car, on le pense bien, l'artiste, peintre d'animaux, n'a pas fait prédominer le côté architectural dans sa toile. Les nobles colonnes doriques aux profondes cannelures se voient seulement à moitié ; le cadre en coupe le fût, et, d'après cette échelle, la grandeur de l'édifice se devine mieux que si on le voyait en plein. Nous n'avons pas besoin de louer la facture habile et la couleur vigoureuse de M. Palizzi ; on les connaît assez. Ce retour à son pays natal a été heureux.

Dans *la Forêt*, l'artiste en revient à ses moutons ; on ne saurait l'en blâmer, il les fait si bien ! — A travers l'herbe fraîche et drue,

sous les grands arbres aux rameaux entre-croisés, le petit troupeau se glisse, nageant dans la verte végétation, jusqu'à la clairière où tombe un rayon de soleil. Le paysage vaut les animaux, les animaux valent le paysage ; ce n'est pas peu dire.

Patrois.—Un paysan russe, accroupi sur une table et grattant sa *balalaïcka*, sorte de guitare à trois cordes, accompagne un duo rustique, chanté par une paysanne blonde, vêtue d'une robe bleue ceinte sous la taille, et par un moujick en blouse rouge et veste de velours noir ; la famille, groupée sur la gauche, écoute avec intérêt les deux virtuoses ; dans un coin brûle la lampe éternellement allumée au-devant des images saintes ; tel est le sujet du tableau intitulé *l'Izba. Les Jeunes filles consultant une tzigane* ont fourni à M. Patrois l'occasion de reproduire la beauté de la paysanne russe sous trois types différents : l'une est blonde, l'autre rousse, la troisième brune, toutes trois également belles avec des airs angéliques et tristes ; la tzigane, assise devant elles, étale ses cartes sur ses genoux ; pour plus de commodité, elle a rejeté dans

son dos son marmot suspendu à son col par un berceau fait d'un haillon. M. Patrois sait sa Russie à fond ; il en connaît le costume, le mobilier; il a saisi la physionomie spirituelle et teintée de mélancolie du paysan, ses allures élégantes et souvent empreintes d'une majesté antique.

PENGUILLY-L'HARIDON.—Ce qui nous plaît dans M. Penguilly-l'Haridon, c'est la manière originale dont il envisage les sujets les plus usés ; il sait toujours y découvrir quelque aspect inattendu, quelque sens nouveau et bizarre : sa *Mort de Judas* et son *Saint Jérôme* en sont des exemples. Le misérable qui a vendu son Dieu pour trente deniers d'argent, accablé de remords, se faisant horreur à lui-même, a cherché, pour finir son exécrable vie, un endroit sinistre et farouche. Sur un gouffre à pic, un arbre, agrafé au roc par de puissantes racines, projette son tronc et ses branches. A la plus forte, Judas a noué le lacet fatal; il s'avance, la corde au col, sur l'arbre incliné, prêt à se précipiter à l'abîme. L'instinct de la conservation lutte contre la volonté du suicide, ses cheveux se hérissent, sa figure

blémit lavée par la sueur froide et le reflet blafard de la lune ; encore une seconde et Satan mâchera entre ses crocs cette âme, la plus noire des âmes abjectes que ce monde criminel ait envoyées aux enfers.

D'immenses assises de rochers laissent entre elles un hiatus qui forme la grotte de *Saint Jérôme*. Le saint, vu de dos, les bras comme étendus sur une croix invisible, pétrifié dans une catalepsie de prière qui rappelle les extases des sannyasis indiens, n'a qu'une importance secondaire. Le personnage principal du tableau est le lion. Il s'étale, il s'allonge, il se lèche les pattes, il prend ses aises ; à le voir, on sent qu'il est le seigneur du logis. — Par un sentiment de charité, il souffre dans sa caverne ce pauvre saint, si vieux, si cassé, si maigri, si consumé d'abstinence et de macération, qui d'ailleurs ne vaudrait rien du tout à manger. Lui, sa cuisine est mieux fournie : « des carcasses de bête et des squelettes d'homme, » qui blanchissent aux premiers plans, sont la preuve qu'il ne jeûne pas comme son commensal. M. Penguilly-l'Haridon a regardé ce sujet, qu'ont traité tant de peintres, par un angle particulier : le

ménage de la bête fauve et de l'ascète.

Dans le paysage, l'artiste apporte la même recherche et la même singularité curieuse. Il ne se contente pas du premier site venu et de ces aspects vulgaires qu'on trouve au bout du pinceau. Loin du chemin des hommes, le long des baies désertes, dans les criques connues du goëland et de la mouette, il va en quête de roches aux configurations étranges et monstrueuses, d'horizons bizarrement déchiquetés de mers glauques ou céruléennes, et, avec une exactitude de daguerréotype, il reproduit des sites scrupuleusement vrais qu'on croirait pris dans la lune ou dans Mars, tant ils diffèrent des aspects qu'on a l'habitude de voir. *Les Rochers du Grand-Paon* (île de Bréhat) causent cette impression. Figurez-vous un entassement de roches tumultueuses, affectant toutes les formes et colorées par les rayons roses du soleil couchant. L'Océan s'est creusé dans leur granit un bassin où dort une eau couleur d'aigue-marine que le vol rapide d'une mouette raye d'un sillage diamanté. Des oiseaux de mer, confiants comme au premier jour de la création, s'ébattent ou

se reposent sur les roches. Silence, solitude, immensité : on dirait un paysage de la planète avant l'apparition de l'homme.

PHILIPPE. — Une difficulté particulière se présente dans les portraits de comédiens. — La personnalité physique de ces artistes exposés tous les soirs au feu de la rampe est généralement connue, mais sous un aspect artificiel, pour ainsi dire.— Le blanc, le rouge, toute la palette du maquillage, les perruques de nuances diverses, sans compter les coiffures et les costumes, leur composent une physionomie factice qui, très-souvent, diffère de leur physionomie à la ville. En outre, on voit au théâtre leurs figures éclairées de bas en haut, car les comédiens ont leur soleil à leurs pieds, tandis que le reste des mortels l'a au-dessus de la tête, ce qui déplace tous les plans et met les lumières où sont les ombres, à peu près comme dans un cliché de daguerréotype.

En peignant l'artiste comme il se révèle dans l'intimité de la vie ordinaire, on s'expose à faire un portrait fort ressemblant qui n'est reconnu de personne :

c'est ce qu'a très-bien compris M. Philippe, ayant à portraire M^me Pauline Viardot. Sans crainte de se faire accuser de prétention à l'effet, il l'a représentée tout franchement dans le rôle et sous le costume d'Orphée, avec une lyre; et le public retrouve sous l'aspect qui lui est familier les traits de la sublime interprète de Glück. La facture de ce portrait est sage, un peu froide peut-être; mais assez d'autres abusent du papillotage pour ne pas pardonner à M. Philippe cette modération. L'artiste a exposé aussi une *Lesbie* pleurant son moineau. Le torse, que laisse voir une draperie retombée, est modelé avec exactitude et conscience.

PICHAT. — M. Pichat a peint *S. A. le Prince Impérial montant son poney favori*: un mignon portrait équestre d'une ressemblance parfaite et d'une grâce exquise. — On sait combien il est malaisé de fixer sur la toile ces physionomies enfantines si mobiles, si promptement fatiguées de la pose, que la photographie elle-même peut à peine les saisir au vol. M. Pichat a complétement résolu ce problème: le poney est plein de

feu, de vie et d'intelligence. Un fond mêlé de verdure et de fleurs encadre gaiement le jeune Prince, tranquille et fier sur sa monture lilliputienne.

Le *Tournant, chevaux de trait français*, montre que M. Pichat peut faire, sans le moindre embarras, des portraits équestres. Il connaît l'anatomie et les allures du cheval. Le portraitiste est doublé chez lui d'un peintre hippique.

PICOU. — *Fermez-lui la porte au nez, il rentrera par la fenêtre.* Pour qui connaît les habitudes de M. Picou il n'est pas difficile de deviner que le voleur, l'importun en question, c'est l'Amour. Une vieille matrone brandissant un gourdin, verrouille la porte du boudoir, tandis que la belle fille blonde confiée à sa garde, étendue sur un lit en désordre, ouvre la fenêtre au petit Dieu, qui pénètre hardiment dans la place, quand la vieille le croit en train de se lamenter à la porte. Une couleur gaie et claire, des draperies largement disposées, animent cette petite toile ingénieusement et élégamment traitée.

PIEDAGNEL (Mlle). — Nous citons avec d'autant plus de plaisir la belle copie sur porcelaine d'après *la Jeanne d'Aragon*, de Mlle Piedagnel, que nous voyons, à notre grand regret, disparaître cet art difficile et charmant. La copie, sur porcelaine, d'un chef-d'œuvre sur panneau ou sur toile, lui assure, par son inaltérabilité, comme une seconde jeunesse et une vie nouvelle. Dans quelques siècles, c'est à ces plaques sorties du feu, et incorruptibles comme lui, qu'il faudra demander le souvenir des Léonard de Vinci, des Raphaël, des Titien, envolés à jamais de leurs cadres. Mlle Piedagnel, élève de Mme Turgan, a rendu avec une scrupuleuse fidélité de ligne et de couleur cette beauté souveraine, un des plus merveilleux portraits sortis du pinceau de Raphaël.

PLASSAN. — M. Plassan devient, sans contredit, un des maîtres de l'école microscopique. Son tableau intitulé *la Famille* vaut un Meissonier. Dans un grand lit à baldaquin, adossé à la haute muraille d'une grande salle de château, repose la jeune mère; une autre femme lui apporte un poupon qui tend ses petits bras vers le

sein rose que lui présente l'accouchée. Près d'elle, accoudé à une table, le mari travaille et lit, distrait, par instants, par le bégayement joyeux de l'enfant et le bavardage des deux femmes. Au fond, une servante fait sécher des langes devant un feu clair qui brûle dans la haute cheminée. Cette toile n'occupe guère plus de place que les quelques lignes que nous lui consacrons, et cependant tout y est si finement dessiné, si bien proportionné, qu'on y respire à l'aise. —Une jeune femme en jupe de soie bleue fouille dans son étagère, encombrée de chinoiseries, objets en vieux Saxe, de ces mille riens, bimbeloterie de l'amour et du souvenir. Chaque matin, sans doute, elle fait sa *Visite au tiroir;* c'est l'oratoire où elle vient chercher sa rêverie de la journée.

Malgré ses dimensions inusitées, *le Repas de fiançailles* nous plaît moins, comme effet, que les précédents tableaux. Autour d'une grande table carrée sont rangés des personnages en costume Louis XIII. Sur le devant, un cavalier se lève et porte la santé du jeune couple placé à gauche; le futur baise galamment la main de sa fian-

cée, innocente privauté à laquelle le père acquiesce d'un sourire. Le détail de l'ameublement, des aiguières, des plats qui encombrent la table, détourne un peu trop l'œil de l'ensemble. Des personnages et des accessoires aussi soignés, entassés de la sorte, se confondent facilement. Les ombres ne peuvent être suffisamment accusées, par la crainte qu'a l'artiste de noyer les parties travaillées; il faudrait au moins que chaque personnage se détachât net et isolé sur le fond obscur.

PORTEVIN.—M. Portevin a bien rendu la bonhomie et la lourdeur germanique dans ses *Paysans badois se rendant au marché de Radstadt*. Des paysans aux larges chapeaux, en culotte courte et veste rouge, gravement assis sur leurs longs chariots, défilent devant un poste d'Autrichiens épais, rangés le long d'une barrière bigarrée des couleurs impériales. Sur la gauche, on voit se développer les bastions et les talus de la forteresse, hérissés de guérites.

PROTAIS.— Il y a dans la *Sentinelle (sou*

venir de Crimée) de M. Protais un sentiment poétique et triste, un accent douloureux et nostalgique d'un grand effet. Perdu dans la plaine, un soldat vêtu de la capote bleu-gris, les mains appuyées sur le canon de son fusil, lève les yeux au ciel; il n'est plus en Crimée, il est au pays; sa pensée est partie pour son village, jusqu'au moment où le cri lointain de la sentinelle, qu'on distingue dans la brume d'automne, viendra le tirer de sa rêverie. M. Protais a trouvé ce qu'on peut appeler la poésie du soldat.

La Marche le soir (campagne d'Italie) représente des chasseurs à pied, cheminant, harassés, sur une route grise et poudreuse. Les clairons essoufflés n'ont plus la force de soutenir la marche; les hommes pliés sous le poids du sac vont la tête basse, le pied lourd. Le soleil se couche derrière un rideau de poussière qui estompe les couleurs sombres de l'uniforme. Savent-ils où ils vont, quand ils s'arrêteront? Le champ de bataille est peut-être au bout de la route, ils l'espèrent sans doute; cela les reposera. — *Deux Blesssés*, un Français et un Autrichien, gisent, abandonnés ou oubliés

sur le terrain faiblement ondulé. L'Allemand se traîne sur le ventre pour atteindre la gourde que lui tend le Français étendu sur le dos. La nuit vient, le ciel est d'une sérénité ironique, les étoiles s'allument à leur heure et à leur place, sans se préoccuper des horreurs qu'elles vont éclairer. Ce contraste est fort bien exprimé dans le tableau de M. Protais, qui sort des banalités dont ce sujet a fourni le prétexte.

Nous parlerons incessamment, dans un article spécial, des autres toiles exposées par M. Protais.

Q

QUANTIN. — Le *Saint Étienne allant au martyre*, de M. Quantin, est une de ces toiles pleines de mérite, mais qui n'attirent pas l'œil.—On pourrait passer dix fois devant elles sans les voir. — Quand on s'y arrête, on trouve que la composition est sage, bien entendue, que le dessin est pur; que la couleur, sans être bonne, n'est pas mauvaise; on cherche un défaut, il n'y en a pas, de choquant du moins. L'artiste sait son métier, il a étudié les maîtres. — Son tableau, placé dans une église, y tiendra son rang. Il n'y manque que la vie, le tempérament, l'originalité.

R

RANVIER. — Sous cette rubrique : « *Les Vertus s'en vont.* » M. Ranvier a exposé un tableau plus remarquable que remarqué, car il ne flatte aucune des modes régnantes et accuse une étude amoureuse des maîtres italiens. — Dans une campagne déserte et semée de débris, sous un ciel d'un gris triste, trois femmes marchent vers l'exil, bannies par la corruption civilisée, et fuient la grande ville dont on aperçoit la silhouette à l'horizon. — L'une d'elles, vêtue d'une robe verte, incline mélancoliquement la tête. — C'est l'Espérance qui désespère et se laisse conduire par la Foi habillée de pourpre et tenant élevé son flambeau que les yeux des hommes ne cherchent plus. De l'autre côté de la Foi se traîne la Charité en robe violette, alourdie par l'enfant qu'elle porte dans son giron et celui qui s'efforce de la suivre,

non passibus œquis. — Grâces du christianisme, charmantes sœurs théologales, est-ce donc vrai que vous quittez ainsi notre vieux monde? — Ce serait dommage, car M. Ranvier vous a donné des élégances florentines, des sveltesses à la Primatice bien regrettables.

Dans les *Ægipans*, autre tableau de M. Ranvier, les personnages ont moins d'importance. Ils se fondent avec la nature d'une manière panthéiste. — A travers les rousseurs d'un soleil couchant, sous les arbres de la forêt, les demi-dieux à pieds de chèvre apparaissent comme des bêtes fauves — le front dans le rayon, le pied fourchu dans l'ombre.

REYNAUD.—Ces Marseillais ont vraiment le diable au corps! — Le soleil phocéen leur chauffe la cervelle et leur infuse le sentiment de la couleur : — quand ils débarquent en Italie d'un paquebot de la compagnie Bazin, ils savent déjà sur le bout du doigt le ciel d'azur, la mer bleue, les murailles blanches, les terrains rissolés, les teints de bistre, les haillons pittoresques, — on dirait qu'ils ne sont pas sortis

de chez eux. M. Reynaud peint les types italiens avec une aisance, une familiarité, et un laisser-aller incomparables. — Qu'ils sont charmants ces lazzaroni vautrés sur le môle de Naples dans toutes les délices du *far niente!* Quels glorieux coquins, quels fainéants superbes! Quels yeux de diamant noir dans leurs masques hâlés! Quels corps de bronze sous leurs cabans rapiécés! — Ils chantent, jouent de la guitare et regardent fumer le Vésuve. O bienheureuse existence!

Les *Abruzziens à Naples* représentent la descente vers la ville de cette colonie sauvage chassée de la montagne par la misère. On ne saurait imaginer types plus farouches, costumes plus pittoresquement déguenillés.

A ces deux tableaux si caractéristiques nous préférons encore les *Jeunes filles des Abruzzes*. Sous un ciel d'un bleu d'indigo, sur un chemin blanc de poussière, une fillette et une petite fille aux jupons bridés, aux tabliers à frange, marchent en balançant leurs mains unies. L'une d'elles renverse la tête et lance en l'air une fusée de notes, quelque joyeux chant appris à l'école des oiseaux.

Pour nous ce tableau est adorable.

Ribot. — Les marmitons n'ont plus rien à envier aux croque-morts ; eux aussi ont leur peintre, leur spécialiste. M. Ribot a trouvé le côté pittoresque de la veste et de la casquette blanches ; il a saisi les aspects variés de cette intéressante et modeste institution, et traite les divers épisodes de la vie cuisinière avec une verve et une touche originales qui réjouiraient Vélasquez.

Riedel. — Quand les Allemands se mettent à être coloristes, ils n'y vont pas par quatre chemins. M. Riedel a donné asile, sur sa palette, à tous les tons que proscrivent de leurs fresques palingénésiques Cornélius et son austère école. La couleur ne lui suffit même plus : il fait de la pyrotechnie. Son tableau des *Baigneuses* ressemble à cette devanture de boutique où l'on voit allumées, le soir, des lanternes en forme de fleurs, d'oranges, d'étoiles, d'oiseaux, pour les illuminations des jardins. — Les corps, éclairés en dedans, ne reçoivent pas la lumière, ils la répandent. — On dirait ces personnages transparents qui figurent dans la féerie du *Pied de mouton*, et qui portent

des bougies entre leur peau et leur costume de papier peint.

Au milieu d'un fouillis de plantes et de fleurs que le soleil traverse et fait briller comme des vitraux de kiosque turc, les baigneuses s'ébattent dans toutes les fausses magies d'un clair-obscur fantastique; des reflets qui semblent lancés par des miroirs de métal poli leur brûlent la joue, le flanc ou le sein; des papillons de lumière leur dansent sur le nez; dans leurs yeux, le point visuel se taille à facettes comme un diamant et jette des éclairs; leur peau, rose, violette, lilas, vert-pomme, bleu de ciel, jaune-paille, est un prisme qui change les couleurs en iris. Ajoutez à cela des spirales de cheveux de satin, des yeux de saphir ou de jais, des lèvres de corail, des dents de nacre, des rehauts en paillons — toutes les grâces du ballet, du keepsake et de la figure en cire à la porte des coiffeurs, et vous obtenez une sorte de tableau vivant qui, nous en avons bien peur, a été la grande vogue du Salon.

Est-ce à dire que M. Riedel ne possède aucun talent? Non certes; il a, comme on dit en argot d'atelier, une patte d'enfer. Seule-

ment c'est un artificier en peinture. Il combine, au lieu de couleurs, des phosphores, des feux de Bengale bleus et rouges, et en éclaire ses poupées.

Une Jeune fille de Frascati, environs de Rome, serait assez jolie si elle n'avait tout un côté de la figure et du corps incendié par un reflet métallique venant on ne sait d'où, et qui éteint le côté lumineux naturellement. — Il y a de la grâce dans l'ajustement et dans le sourire.

Quant à *la Moretta*, jeune paysanne des environs de Rome, dont le nom peut se traduire par Brunette, M. Riedel, au lieu de la dorer d'une chaude teinte de bistre, a jugé à propos de lui passer sur le masque, la poitrine et les bras, une couche de violet d'encre, le tout dans l'intention de faire briller un petit luisant jaune sur le bord extrême du contour. On ne peut nier que le luisant ne brille, mais nous eussions mieux aimé voir tout simplement en pleine lumière le visage de Moretta. — Pourquoi, diable, emporter toujours le soleil au fond du tableau et le cacher derrière un écran?

M. Riedel jouit en Allemagne d'une grande réputation. Il n'est pas de rési-

dence royale, ni de galerie publique, qui ne contiennent quelques-unes de ses toiles payées très-cher. — La Pinacothèque de Munich en montre plusieurs avec orgueil.

RODAKOWSKI. — Sous une colonnade magnifique, telle qu'en bâtit Paul Véronèse, Sobieski, roi de Pologne, vêtu d'une pelisse amarante doublée de fourrure, et coiffé d'un bonnet de forme singulière, se tient debout, fier et hautain. Devant lui sont prosternés les ambassadeurs d'Autriche et le nonce du pape, implorant le secours de ses armes pour chasser le Turc qui assiége Vienne. La composition s'équilibre bien : d'un côté, le roi, derrière lequel se pressent ses lieutenants et ses soldats costumés à l'orientale ; à gauche, les ambassadeurs, humiliés et suppliants. N'oublions pas ce grand levrier placé dans un angle du tableau et qui témoigne des préoccupations vénitiennes de M. Rodakowski.

ROUSSEAU (Philippe).—N'allez pas rêver, à propos de ce titre : *Musique de chambre*, un quatuor de Bach, de Haydn ou de

Mozart, religieusement exécuté dans un cabinet aux boiseries grises, par de vieux amateurs en habit feuille morte ou tourterelle. — Il s'agit bien de cela, en vérité ! — Bouchez vos oreilles en regardant la toile. L'harmonie est un vacarme, le virtuose un quadrumane. Avec M. Ph. Rousseau, animalier de profession, il faut s'attendre à ces tours-là. Un singe de grande taille, profitant de l'absence de son maître, étudie sur la grosse caisse une partie de violon fripée, déchirée et posée à l'envers. Il y va de ses quatre mains, exalté et ravi par le bruit qu'il fait. Avec quelle joyeuse furie il martèle la peau d'âne à coups de tampon, sans souci de la crever ! comme il se cramponne du pouce de son pied à une des cordes de la caisse ! les yeux lui sortent de la tête, ses narines palpitent de jubilation. On sent qu'il a la conscience de son talent !

La Cuisine est un de ces sujets qu'affectionne M. Philippe Rousseau et auxquels il sait toujours donner de l'intérêt par sa belle couleur sobre et chaude, par son exécution large et puissante.

Rousseau (Théodore). — L'unique tableau exposé par M. Théodore Rousseau a un aspect étrange. Il ressemble, par la tonalité bizarre de ses verts, à un bloc de minerai de cuivre. — *Le chêne de Roche* (forêt de Fontainebleau), tel est son titre. L'arbre monstrueux remplit toute la toile de ses racines, de son tronc, de ses branches et de ses feuilles. La quantité et la confusion des détails ne permettent pas de distinguer les lignes générales. Aucune forme précise ne se dégage de ces feuilles d'un vert métallique, plaquées comme de la mousse sur le champ du tableau, sans perspective aérienne. — Tel qu'il est, *le chêne de Roche* ne nous déplaît cependant pas. — Il y a dans cette peinture touffue une densité de végétation, une circulation de séve, une luxuriance inépuisable comme celle de la nature, qui, malgré les défauts, dénotent le maître.

S

SABATIER (Mme Apollonie). — Élève de Meissonier ou plutôt d'elle-même, Mme A. Sabatier fait à l'huile de charmants portraits qui ont toute la délicatesse de la miniature. Dans ces petites têtes, grandes comme l'ongle et qu'on pourrait monter en broche, il y a une finesse de couleur, une suavité de modelé et un esprit de touche qu'il serait difficile, sinon impossible, d'obtenir sur ivoire. Les portraits d'enfant désignés sous ces titres : *Portraits de Mlle Marie L. et de Mlle Jeanne S.*, sont d'une fraîcheur et d'une jeunesse de ton adorables. La jeune femme, vêtue de noir, est charmante, mais nous lui préférons encore le portrait de l'auteur, qui nous montre de profil une tête que M. Ricard a fait voir de face dans une toile devenue célèbre.

SCHULER.—Les deux dessins de M. Schu-

ler ont un grand aspect de sévérité, rendu plus sensible encore par l'effet de la monochromie. *Les Soldats défricheurs* brouettent la terre, arrachent les souches d'arbre, piochent et bêchent avec une ardeur morne et disciplinée où se résument la nature du soldat et celle du paysan. — *Le Cavalier d'alarme*, dans les Vosges, lancé au galop de son petit cheval hérissé, à travers les broussailles éclairées fantastiquement par les brusques intermittences de la lanterne sourde qu'il tient à la main, est d'une composition plus fougueuse et assez sauvage, avec son village qui commence à brûler dans le fond. En outre de ces deux dessins, M. Schuler a exposé un tableau : *Les Emigrants alsaciens*. Tristement assis sur leur triste bagage, attendant le moment de s'embarquer, ils sont là plongés dans une sorte d'anéantissement et d'hébétude, accablés par la vague intuition de l'immensité où ils vont se lancer et par le souvenir de ce qu'ils laissent derrière eux. Un peintre aussi habile à se servir de la terre d'ombre et du bitume se trouve à son aise lorsqu'il tient à sa disposition toutes les notes du clavier pittoresque ; c'est assez

dire que la peinture de M. Schuler est solide comme son dessin.

SCHUTZENBERGER.—C'est une agréable surprise qu'une fantaisie antique de M. Schutzenberger. — L'Arcadie ne lui réussit pas moins bien que l'Alsace, sa patrie naturelle et la patrie de son talent. On dirait qu'il a été toute sa vie berger d'églogue au service de Théocrite ou de Virgile, à voir la manière aisée, élégante et poétique dont il se tire de ce genre nouveau pour lui. — Au milieu d'un paysage idyllique ayant pour horizon l'azur d'une mer grecque, *Terpsychore*, la Muse de la danse, forme aux évolutions rhythmiques de son art un adolescent et une jeune fille qu'elle tient par la main, leur faisant répéter les pas dessinés par elle-même sur le court gazon semé de fleurettes. Rien n'est plus gracieux que ce groupe svelte, juvénile, aérien, découpant ses lignes pures dans une nudité mythologique. L'orchestre se compose d'un berger jouant de la double flûte, d'une enfant promenant ses lèvres sur la flûte de Pan et d'une femme marquant la cadence avec des cymbales. — Au fond, dans sa

grotte, la nymphe Echo écoute la cantilène et en répète la dernière note.

Marie Stuart en Écosse nous rejette bien loin de la Grèce pastorale; en changeant de sujet, le peintre a changé de manière avec une souplesse rare. La reine, vêtue d'une amazone de velours bleu, a poussé son cheval jusqu'au bord de la mer, dont l'écume rejaillit sur les roches. Son regard mélancolique semble vouloir pénétrer l'horizon, et chercher, par delà l'eau profonde, « ce tant plaisant pays de France. » La suite, restée en arrière, respecte la contemplation de Marie Stuart, qui a oublié la chasse, prétexte de sa sortie, comme l'indiquent les faucons capuchonnés que porte un page.

Le Lièvre se dérobant dans les genêts, souvenir de chasse, est une spirituelle comédie cynégétique. Pendant que le chasseur trompé se porte en avant, le doigt sur la détente de son fusil, le malicieux animal fait un crochet par-derrière, et décampe sans demander son reste.

Sera-t-elle portée sur *le Procès-verbal*, cette jolie coupable surprise en maraude par un garde forestier galant? Assise près

de son paquet d'herbe, elle penche sur son sein ému sa tête rougissante et confuse.
— Le garde, le bras appuyé contre un arbre, s'incline tendrement vers elle. Une transaction est sur le point de se conclure. La forêt est discrète, et les petits oiseaux ne diront rien.

Gessner serait content du tableau intitulé *Idylle allemande*, tout empreint de naïveté germanique. Près d'une fontaine rustique à auge de bois, une jeune fille et un jeune garçon se sont rencontrés, par hasard sans doute, et ils se tiennent debout, gauches, interdits, osant à peine se regarder ; mais que d'amour dans cette bêtise ! — Dans *le Braconnier à l'affût*, le paysage domine. L'automne a effeuillé la forêt, et les branches menues s'entre-croisent sur un ciel crépusculaire ; au bout des allées, la brume passe son estompe, et des hardes de daims, rassurées par le silence et la solitude, se risquent hors des fourrés. Au premier plan, caché derrière le tronc d'un gros arbre, le braconnier, immobile et le cœur palpitant, saisit lentement son arme : le coup va partir ; la troupe aux pieds légers s'enfuira effrayée par la détonation ; mais un

pauvre animal, une tache rouge au flanc, restera sur le gazon jonché de feuilles mortes ; car ces braconniers ont le coup d'œil infaillible de Bas-de-Cuir. M. Schutzenberger a très-bien rendu l'effet triste, solennel et mystérieux de cette scène.

Un peintre de marine serait fier d'avoir fait *la Marée basse*, souvenir de Bretagne. La mer, en se retirant, a laissé dans les sables des flaques d'eau miroitantes où pataugent, les pieds nus, des femmes et des enfants portant des paniers de poisson. Quelques barques échouées, et que le flot prochain viendra reprendre, rompent à propos l'horizontalité des lignes. — Un ciel clair, mêlé de nuages blancs et d'azur, remplit tout le haut de la toile, car le point de vue est pris bas.

SIEURAC. — M. Sieurac a concentré dans une toile relativement petite les magnificences et la pompe d'un *Triomphe romain*. Cela se passe au beau temps de la république : Fabius Gurgès, une première fois battu par les Samnites, les a taillés en pièces, secondé par son père, Fabius Maximus, qui a noblement offert de servir sous ses ordres : il a

vengé la honte des Fourches-Caudines. Dans un char de forme circulaire, le triomphateur, peint de vermillon, se tient debout. Un homme placé derrière lui dans le char élève au-dessus de sa tête une couronne de laurier.

Fabius Maximus chevauche à côté de son fils, au milieu d'une troupe d'enfants qui leur jettent des bouffées d'encens. En avant marchent les prisonniers : Pontius Herennius, leur chef, placé sur une plate-forme, précède immédiatement le vainqueur.

Les sacrificateurs et les victimes forment, en tête du cortége, une longue file solennelle, et gravissent la rampe qui mène au Capitole, qui, avec ses fortifications et son temple de Jupiter, domine et clôt la composition. Les sénateurs, en robe blanche bordée de pourpre, s'étagent sur les marches et se groupent sous la colonnade d'un portique qui s'étend au pied de la forteresse. Par un patient et ingénieux travail de reconstitution, M. Sieurac a donné à cette scène un mouvement réel, une animation familière, qui rendent son tableau fort intéressant et rachètent ce que la couleur et les procédés peuvent laisser à désirer.

Springer. — C'est un Hollandais des plus fins et des plus précieux que M. Springer. Ses *Vues de villes* prouvent qu'il connaît ses auteurs, qu'il leur a pris leur patiente exactitude, leur science du détail. Il est à regretter que la mode ne soit pas à ce genre, et le jour où il lui prendra fantaisie de s'engouer pour ces tableaux qu'elle ne daigne pas regarder aujourd'hui, M. Springer aura un nom et une place dans les galeries à côté de Van der Heyden.

Stevens (Alfred). — Cet artiste ne va pas chercher loin ses sujets, et ses tableaux n'en valent que mieux. Il peint les petits incidents de la vie familière, les menus détails de l'existence moderne, mais dans une sphère de confort et d'élégance. — Une jeune femme, sur le point de sortir, tout en achevant d'entrer ses gants de Suède, jette à la glace ce suprême coup d'œil par lequel la moins coquette s'assure qu'elle est au mieux et que nul détail ne cloche. Aucune boucle ne se mutine ; la coiffure est correcte, les brides du chapeau sont fraîches ; le châle dessine bien le buste; on peut affronter la jalousie des fem-

mes et l'admiration des hommes. Mais que signifie *le Bouquet* jeté négligemment sur la console? Sans doute un amoureux dédaigné en a fait l'envoi. Venu d'une main chère, il serait précieusement installé dans un cornet du Japon plein d'eau fraîche.

Peut-être sera-t-il mieux accueilli, ce pauvre bouquet, chez *Une veuve*. Étalant son deuil sur le capiton d'un divan cerise, une jeune veuve, à demi consolée, regarde d'un air attendri la gerbe de fleurs qu'illumine un gai rayon de soleil. Les pensées funèbres s'envolent, les larmes s'évaporent comme des gouttes de rosée, le sourire va renaître, car un nouvel amour palpite déjà sous ces voiles de crêpe.

Un Fâcheux. Fâcheux en effet, Bartholo ou duègne, celui qui dérange cette jolie Rosine en train d'écrire un poulet! Elle se lève, court à la porte; de papier et de plume, il n'y a plus trace; mais, à défaut de son trouble, une petite tache noire à son doigt pourrait bien la trahir, car les littérateurs de profession savent seuls écrire sans se maculer d'encre et sans faire de pâtés; — c'est à cela qu'on les reconnaît, disait gravement Balzac, le grand observateur.

Est-elle bonne ou mauvaise *la nouvelle* que lit cette jeune fille habillée de blanc? Favorable plutôt, car un léger sourire se dessine sur ses lèvres. — La dame qui s'apprêtait à sortir est rentrée. Nous la reconnaissons à sa robe en moire feuille morte et à son cachemire jaune. Sous ce titre, *Une mère,* elle donne à teter au petit nourrisson qui dormait tout à l'heure sous ses rideaux de mousseline dans son berceau de satin bleu de ciel. Un enfant adoré à coup sûr ! La bonne mère, sans prendre le temps de changer de toilette, a entr'ouvert son corsage et livre les trésors de son sein au cher affamé. — Monsieur l'amoureux, adressez vos bouquets ailleurs!

M. Alfred Stevens traite ces petites scènes, qui pourraient aisément être fades, d'un pinceau ferme, dans une couleur harmonieuse et sobre. Nous ne lui reprocherons que l'abus des lignes noires cernant les contours; ces traits de force, qui détachent les figures destinées à être vues de loin, sont trop visibles dans les tableaux de chevalet.

Stevens (Joseph). — Rarement les Hollandais et les Flamands ont mieux fait que

la Cuisine de M. Joseph Stevens. C'est un intérieur qui n'est animé par aucune figure : pas d'intéressante cuisinière épluchant les légumes en écoutant un amoureux accoudé sur la fenêtre, pas de marmiton en toque blanche léchant son doigt beurré de sauce. M. Joseph Stevens a dédaigné ces artifices vulgaires; il a peint avec une austérité magistrale la cheminée aux tons de bistre, les fourneaux plaqués de faïence, sans autres acteurs que les grands chenêts de fer, le tournebroche dentu, les casseroles polies comme des boucliers antiques, les chaudrons rayonnants, les cafetières bavardes ; tout cela est d'une couleur si vraie, si forte et si belle, d'un rendu si large et en même temps si exact, qu'on s'arrête devant *la Cuisine* comme devant un Pierre de Hooge.

Le Coin du feu est gardé par un chien de chasse gravement assis sur son derrière et par un chat noir qui se roule voluptueusement dans les cendres. Il fait si bon là ! La marmite, léchée par les flammes, bourdonne et fait la basse aux notes stridentes du grillon.

Il n'est pas à beaucoup près aussi à son

aise que ce couple confortable *le Chien criant au perdu*, dans une plaine sombre où se dessine, comme une sauterelle monstrueuse, la silhouette extravagante d'une charrue abandonnée au milieu des champs. — A-t-il perdu son chemin ou son maître, sent-il l'odeur de la Mort allant chercher un malade, ce lugubre animal qui, la tête levée, les pattes en arrêt, aboie si désespérément à la lune?— Le tableau, quoique muet, rend bien l'impression de ce hurlement sinistre, prolongé, implacable, qui la nuit fait frissonner les moins nerveux et donne le pressentiment d'un malheur inconnu. L'aboi de la bête, avec cet accent étrange, semble se changer en voix prophétique, et l'instinct deviner ce qui reste obscur pour la raison.

T

Tidemand. — On n'a pas oublié la remarquable exposition par laquelle se révéla, en 1855, M. Tidemand. *La Toilette de la fiancée en Norwége* continue la série des scènes de cette vie scandinave à laquelle nous a initiés le peintre. La jeune fille est assise au milieu de la chambre, les mains modestement croisées sur les genoux; une sœur ou une amie lui natte ses longues tresses de cheveux blonds en les entremêlant de rubans rouges. Une haute couronne toute découpée à jour la coiffe à la façon d'une sainte Vierge. Sa poitrine et son col ruissellent de chaînes, de croix, d'agrafes et de colliers; mais la vieille mère, trouvant sans doute que cela ne suffit pas, tire d'un écrin rustique et patriarcal de nouveaux bijoux à dessins antiques, bosselés de cabochons grossiè-

rement enchâssés, merveilles ignorées qui pourraient figurer dans un bal costumé ou dans une collection de curiosités. De petits enfants naïfs, rencognés dans un angle, contemplent avec une vénération admirative la jeune idole, qui se laisse faire, immobile et les yeux baissés. Des tapis de laine, brochés d'arabesques en soie grossière, couvrent les murailles de bois ; d'autres tapis pendent perpendiculairement du plafond comme des bandes d'air aux frises d'un théâtre. Tout ce monde est honnête, placide et recueilli. La peinture de M. Tidemand est solide et calme, comme ses sujets et ses personnages.

TIMBAL. — *Un Sermon de sainte Rose de Viterbe*, de M. Timbal, est un tableau d'un style élevé et pur et d'un profond sentiment religieux. La jeune sainte, âgée de douze ans, prêche dans la rue; elle élève au ciel ses petites mains jointes, et ses concitoyens, évêques, moines, hommes d'armes, bourgeois, l'écoutent avec respect et oublient leurs discordes. — Une couleur sobre, harmonieuse et douce, revêt cette

composition où revit, sans pastiche, l'esprit du moyen âge.

TISSOT. — Au voleur! au voleur! pourrait crier M. Leys devant la peinture de M. Tissot; il m'a pris mon individualité, ma peau, comme un larron de nuit emporte un vêtement laissé sur une chaise. — A cela M. Tissot répondrait qu'il a beaucoup étudié Van Eyk, Albert Dürer, Lucas Cranach, Wohlgemuth, Martin Schongauer, Holbein et les vieux maîtres allemands, comme l'a fait M. Leys lui-même. — Acceptons cette réponse pour valable, car il y a beaucoup de talent chez M. Tissot, et le pastiche poussé à ce point de perfection vaut presque une œuvre originale.

Voie des fleurs, voie des pleurs, composition symbolique qu'accompagne cette ligne de latin funèbre : *Penetrantes in interiora mortis*, rappelle les fantaisies macabres de la Danse des morts au cimetière de Bâle. — Sur la crête d'un coteau se détachant en vigueur d'un ciel pâle, nuancé de rougeurs comme les joues d'un phthisique, défile dans l'ordre suivant l'étrange procession. En tête, la Mort, dégui-

sée en joueuse de vielle, tourne la manivelle de son instrument avec un geste extravagamment anguleux; deux joueurs de cornemuse l'accompagnent, pressant du coude leur outre enflée; ensuite vient un couple amoureux dont les bouches rieuses se cherchent pour le baiser; ivres d'amour et de jeunesse, ils ne voient pas la sinistre musicienne qui gambade ironiquement devant eux. — Un seigneur couronné de laurier et magnifiquement vêtu arrive derrière, dansant avec une belle fille et en tenant une autre à son bras.

La marche continue par un vieillard aux allures cacochymes dont la femme encore jeune laisse prendre un baiser sur sa main par un élégant cavalier qui la suit. En dehors de la file, l'enfant, que personne ne surveille, traîne un petit chariot. Plus loin gesticule un homme désespéré et montrant le poing au ciel. Un cadavre sanglant, étalé en travers de la route, barre le chemin au cortége; mais un groupe d'ivrognes titubants l'enjambe avec insouciance. Un vieux, à cause de son or, épouse une jeune fille qui se résigne à cet hymen monstrueux. Une courtisane demi-nue s'avance pour-

suivie par la Luxure sénile agitant à ses oreilles, d'une main décharnée, des bourses pleines de ducats. — La Mort ferme la marche, comme elle l'ouvrait. Son accoutrement est des plus bizarres : elle porte une cuirasse ; ses tibias flottent dans des bottes à chaudron ; un cercueil la coiffe, pendant derrière elle comme la queue d'une cagoule. Au rebord extrême du coteau, aimable petit détail qu'il ne faut pas oublier, apparaissent deux pieds d'homme assassiné, dont le corps gît sur l'autre revers.

Au premier plan, parmi les pierres, les broussailles et les flaques d'eau, on démêle de petits squelettes d'enfant sacrifiés au Moloch du libertinage.

Le fantastique cortége découpe sur la bande lumineuse du tableau la silhouette la plus bizarrement tailladée. Les lanières, les lambrequins et les déchiquetures en barbe d'écrevisse du vieux costume allemand, voltigent sous le pinceau de l'artiste d'une façon si farouche, si héraldique, si moyen âge, que les personnages semblent sortir d'un vitrage suisse ou d'un jeu de tarots : mais quelle finesse de couleur,

quelle curiosité de détail, quelle intimité de sentiment gothique !

M. Tissot a illustré la légende de Marguerite en trois tableaux qui la résument : *la Rencontre de Faust et Marguerite, Faust et Marguerite au jardin, Marguerite à l'office.* N'est-ce pas, en effet, toute l'histoire de la pauvre Gretchen ? L'amour, la faute et le repentir. — La rencontre a lieu sous le porche d'une vieille église allemande, historiée d'auvents à piliers rouges, de calvaires et de christs au tombeau, d'un goût minutieusement archaïque. — De bons bourgeois vont et viennent, curieusement habillés, pendant que Faust salue la naïve enfant et lui offre son bras. — Les amandiers aux fleurs roses et blanches abritent la scène d'amour, et par-dessus la muraille basse du jardin la découpure d'une ville gothique dentelle l'horizon avec ses clochers, ses pignons pointus et ses tours en poivrière.
— L'église où Marguerite entend l'office est bien faite pour inspirer l'épouvante ; un Christ sculpté, en bois, un collier d'*ex-voto* au col, se tord sur la croix comme un cep de vigne au feu, exprimant

d'atroces tortures, et de ses maigres bras semble maudire l'enfant coupable tombée à demi évanouie sur un banc, au chant lugubre du *Dies iræ*.

Citons encore le portrait de M^lle M. P., d'une expression si féminine et si indéfinissable.

TOULMOUCHE. — Après quelques velléités néo-grecques, M. Toulmouche s'est voué définitivement au sentiment et à la famille. Le meilleur moyen de se faire comprendre, c'est de parler la langue de tout le monde. M. Toulmouche a pensé ainsi, et, du reste, son talent est suffisamment robuste pour résister au régime un peu affadissant auquel il le soumet.

Le Premier chagrin. Quelle douleur profonde et sérieuse chez cette petite fille en robe blanche et ceinture rose, tenant entre ses mains désolées le cadavre de son chardonneret favori! La première affection n'amène-t-elle fatalement le premier chagrin! La mère a beau l'embrasser, lui développer dans quelque démonstration à sa portée le dogme de la métempsycose, l'enfant, avec l'incrédulité opiniâtre particulière à son

âge, reste immobile, l'œil fixe : elle n'écoute même pas, accablée par cette sensation nouvelle, car elle n'a pas encore fait l'apprentissage de la douleur. — Dans un boudoir tendu de soie mauve, une jeune femme, renversée sur un fauteuil, et tenant une petite fille entre ses bras, contemple le sommeil d'un poupon noyé dans le nuage bleu et blanc de son berceau. Cela n'a rien de dramatique, mais c'est joli et intime.

Le Billet est traité en portrait plutôt qu'en tableau de genre. Une femme brune, aux cheveux abondants, vêtue d'un corsage de mousseline décolleté et d'un mantelet noir qui découvre les épaules pour glisser sur la jupe, furète de ses doigts effilés dans un bouquet qu'elle tient à la main, pour y trouver le billet qu'elle semble attendre. Cette figure, se détachant seule sur un fond perdu, est posée élégamment et touchée avec une certaine vigueur.

TOURNEMINE (De). — Fidèle à l'Orient, M. de Tournemine nous apporte son contingent d'azur et de soleil. Avec quel esprit il pose au bord des rivières ses cafés aux murs

blancs, aux toits bas soutenus par des piliers emmaillotés de pampres et de feuillages grimpants, où fument des Turcs accroupis ! Cette année, l'artiste a élargi son cercle ; le bas Danube va faire concurrence à l'Asie Mineure. Le tableau intitulé *Flamants et Ibis* est d'un effet assez original. Sur la surface calme d'une eau bleue bordée d'une plage basse, des oiseaux roses et blancs plongent, volètent et s'ébattent à leur aise, car ils sont les seuls personnages de cette scène. On ne saurait croire l'animation que ces oiseaux pittoresques donnent au paysage ; c'est une vraie trouvaille qu'a faite là M. de Tournemine. D'autres auraient peint des Valaques farouches, des bachi-bozoucks déguenillés, des tziganes à poses simiesques ; lui a imaginé l'effet de flamant et d'ibis ! c'est un élément nouveau et un prétexte à touches roses.

TOURNEUX.—M. Tourneux a sans doute eu pitié de cet honnête Wagner, trop oublié de ceux qui exploitent la vieille légende de Faust, effacé qu'il est par l'éclat de Méphistophélès et la grâce de Gretchen. Dans le tableau de M. Tourneux, Faust est encore

le vieux savant dissertant sur les vanités de la science, avec son docile et naïf *famulus*. Ils ont dépassé la porte où se divertissaient les paysans et les soldats, et gravissent la colline accidentée du haut de laquelle on distingue, fondus par les brouillards, les flèches, les aiguilles et les pignons de la ville. Les deux personnages marchent d'un pas philosophique, se détachant sur un ciel verdâtre haché de rouge, qui fait pressentir quelque chose de fantastique; le barbet noir ne tardera pas à les circonscrire de ses cercles de feu.

Tyr. — Nous espérions voir au Salon la *Vénus anadyomène* et l'*Antigone*, de M. Gabriel Tyr : il ne les a pas finies à temps. Nous le regrettons, car elles auraient montré sous un jour nouveau cet éminent artiste, absorbé jusqu'à présent par la peinture religieuse. — En art, M. Tyr est chrétien, mais c'est un Grec baptisé comme V. Orsel, son maître. Il n'a envoyé qu'un portrait et qu'un pastel. Le portrait est celui de M^{lle} Marie C., qu'on prendrait pour une Transtéverine, tant le type en est fier et sévèrement accusé. M. Tyr a rendu avec le dessin sévère et le style ferme qui lui sont propres cette caractéristique physionomie. Le masque, les mains sont admirablement modelés, les plis de la robe fouillés comme dans le marbre, mais peut-être le ton gris de l'étoffe et le ton rouge du fond forment-ils un contraste un peu brusque.

L'*Étude de jeune fille* n'a rien de commun avec ce qu'on entend par pastel. — On dirait plutôt un fragment de fresque ou de peinture à l'eau d'œuf d'un ancien maître de l'école de Sienne.

U

Ulysse. — *Lansquenets et reîtres* se tenant par le bras, descendent en titubant un escalier de pierre : par un reste de conscience militaire ils s'efforcent de conserver un alignement honorable; mais à chaque marche le désordre augmente, la ligne se creuse, fait ventre, se contourne et serpente. Dieu sait quand et comment elle arrivera en bas, sous quelles arêtes imprévues elle rejoindra le sol. — Dans *l'Armurier au 16° siècle* et *le Barbier chirurgien*, M. Ulysse a mis l'esprit, la tournure guerrière et pittoresque de l'époque.

V

Valerio.—Cette fois, M. Valerio a quitté ses chers Tsiganes, avec lesquels il a si longtemps vécu en familiarité et qu'il aime comme les aimait le poëte Lenau. Il est allé planter sa tente pittoresque à Sienne, une ville en dehors du courant des touristes, triste, silencieuse et farouche, où les types se sont conservés purs, et qui n'a pas encore subi les outrages de la civilisation moderne. Voilà deux étés qu'il passe là dans la solitude, étudiant sur les fresques les maîtres de cette primitive école de Sienne, si admirable et si peu connue, déterminant non sans peine quelque belle fille sauvagement défiante à poser pour lui. Le type féminin siennois, car généralement les hommes ne sont pas beaux, est svelte, mince, élégant, d'une finesse un peu maigre, mais pleine de caractère. La nature

de Rachel, l'illustre tragédienne, en donnerait assez l'idée. M. Valerio s'est attaché à le rendre avec ses nuances les plus délicates dans de gracieuses compositions, car chez lui, outre l'artiste, il y a encore l'ethnographe préoccupé des races, même lorsqu'il semble ne chercher que le beau.

Le cadre le plus important qu'ait exposé M. Valerio est *le Ghetto de Sienne*. Au coin d'une rue, dont des arcs-boutants étayent les murs, s'encastre une fontaine de l'architecture la plus simple — une niche bordée de claveaux, une auge de pierre où tombe l'eau, c'est tout. Mais une fontaine est un lieu de réunion. Les femmes y viennent remplir leurs cruches ou leurs amphores et causer des nouvelles du quartier. Le babil coule de leurs lèvres comme l'eau du robinet qui déborde parfois de l'urne oubliée. Le costume des femmes de Sienne n'a pas cette riche fantaisie que les peintres recherchent dans le vestiaire italien. Une camisole d'indienne rose ou lilas, le plus souvent sur une jupe de couleur sombre, des cheveux rejetés vers les tempes et noués négligemment au chignon ne composent pas, en apparence,

une mise bien pittoresque. Heureusement la camisole, sur ces bustes aux formes pures, se drape comme un péplum; la jupe, qu'aucune crinoline ne gonfle de ses mensonges, fait des plis d'un simplicité sculpturale, et ces cheveux, que jamais main de coiffeur n'a touchés, semblent arrangés d'après d'antiques médailles syracusaines. Elles sont là trois : l'une inclinant un vase pour remplir une jarre posée sur la margelle pavée de la fontaine; l'autre debout, dans une de ces fières attitudes que donne aux femmes du Midi l'habitude de porter de l'eau, tient une cruche de la main droite, et, de la gauche, en place une seconde au rebord de la vasque pour recueillir le jet.

Une fillette, vêtue d'un jupon et d'une chemise, un mouchoir noué au col, s'adosse au mur, le poing sur la hanche, en attendant son tour. — Une autre, à peu près du même âge, ayant fait sa provision d'eau, s'éloigne, un pain sous le bras. Sur la margelle de la fontaine est assis une espèce de galant, la veste au coin de l'épaule, l'air bravache et fort satisfait de lui-même. N'oublions pas un petit enfant dont l'uni-

que vêtement pourrait passer pour une brassière et qui se rattache par un geste naïf au jupon maternel. — Voilà bien à peu près la pose et la distribution des personnages; mais ce que les mots ne peuvent rendre, c'est l'élégance ingénieuse du groupe balancé avec un art extrême tout en restant dans les limites les plus strictes du vrai. Par la noblesse native des figures, cette scène vulgaire prend une majesté antique. La princesse Nausicaa, allant laver le linge en compagnie de ses femmes, n'avait pas la mine plus simplement royale que cette pauvre fille en camisole rose et en jupon noir. Quelle élégance dans ce col long et frêle! quelle pureté dans ce profil ennobli encore par une jeune maigreur! Comme le bras portant la cruche tombe avec un mouvement sculptural! Comme le corps souple et délicat se piète nettement! On dirait une statue sur son piédestal de marbre.

M. Valerio, tout en peignant ce sujet qui se classe parmi le genre, y a mis toute la sévérité de style dont il est capable. Ne voulant pas faire du pastiche archaïque d'après les peintures qu'il admirait, il en a

recherché les modèles vivants dans le peuple qui les avait jadis fournis. Il les a retrouvés en effet au fond de ces pauvres demeures aux murs de pierrailles, aux portes et aux volets peints en rouge, le long de ces rues étroites, escarpées, solitaires, ayant conservé intacte la physionomie du moyen âge. Ces belles têtes tristes, ces profils d'une arête si pure qui semblent appartenir à l'idéal, existent toujours. L'artiste attentif en rencontre au coin des carrefours qu'on pourrait croire détachés d'une fresque de la cathédrale.

Dans trois autres tableaux d'une importance moindre, M. Valerio a présenté sous diverses faces ses types favoris, — *Fortunata*, une *Jeune femme tressant de la paille*, et, sous le titre de *l'Oiseau*, une autre jeune fille de Sienne accoudée à une fenêtre, près d'une cage, et découpant sur un fond de lumière éclatante une silhouette d'une fierté singulière. — La Muse tragique, si elle voulait se manifester comme aux temps de la mythologie, ne prendrait pas un autre profil.

Citons encore un magnifique dessin, d'après une femme de Sienne. L'absence

de couleur laisse paraître davantage la grandeur des lignes et lui enlève toute vulgarité moderne ; — on pourrait le croire fait d'après une statue antique inconnue.

Comme peintre à l'huile, M. Valerio, qui s'était contenté longtemps d'être un de nos premiers aquarellistes, a beaucoup gagné ; — son coloris prend de l'harmonie, de l'épaisseur et de la solidité. Le moyen qui le gênait d'abord ne le préoccupe plus ; il est maître de sa palette et de son pinceau.

VERLAT. — M. Verlat a remisé son tombereau, congédié ses charretiers, déchargé ses moellons, et le voilà revenu à sa véritable voie. L'artiste sérieux reparaît dans le tableau intitulé : *Au loup!* L'animal a enlevé un mouton, mais il a manqué son coup : on l'a rejoint à la lisière du bois. Un chien lui a sauté à la gorge, et, quoique terrassé, l'étrangle avec acharnement. La pauvre bête fauve tourne la tête avec une expression de férocité impuissante et d'angoisse suprême ; car un paysan, précédé d'un second chien, va enfoncer sa

fourche dans le flanc de l'animal traqué. Une jeune paysanne, blonde, abritée derrière un buisson, désigne le monstre avec un geste d'épouvante. Cette scène est fort dramatiquement rendue : les bêtes s'emmêlent et se bousculent avec furie autour du mouton; les pelages se confondent. Le loup hurle bien son dernier cri. Un fourré, grassement peint, sert de fond au tableau et laisse toute la valeur à la scène principale.

VETTER. — On se rappelle le succès qu'obtinrent *le Molière* et *le Rabelais* de M. Vetter, deux fines et précieuses peintures, dignes en tout point de leur réussite. — Cette année, l'artiste a exposé deux tableaux qui soutiennent la réputation qu'il s'est faite : *Bernard Palissy* et *la Déclaration*. Le Bernard Palissy a été acquis par la loterie dont il forme un des plus beaux lots.

Les lignes suivantes, insérées au livret et tirées des mémoires de Bernard Palissy lui-même, expliquent, on ne peut mieux, la situation reproduite par le peintre.

« J'estois en une telle angoisse que je

ne saurois dire, car j'estois tout tari et desséché à cause du labeur et de la chaleur du fourneau : il y avoit plus d'un mois que ma chemise n'avoit séché sur moi : encores, pour me consoler se mocquoit-on de moy, et memes ceux qui me devoient secourir alloient crier par la ville que je faisois bruler mon plancher ; et par tel moyen l'on me faisoit perdre mon crédit, et m'estimoit-on fol. »

Dans une salle délabrée comme une grange, et qui n'a d'autre tapisserie que les toiles d'araignée, Bernard Palissy, plus enfumé qu'un cyclope, ruisselant de sueur, est tombé assis sur un méchant escabeau devant le four où se sont englouties tant de charretées de bois et de charbon. Il joint les mains désespérément, et cependant la lueur de la conviction brille toujours sur son visage ravagé. L'insuccès matériel l'écrase ; mais cette voix intime, soutien des inventeurs, lui dit que sa pensée est bonne. Le sol est jonché de ces plats historiés de couleuvres, de grenouilles et de poissons, payés aujourd'hui des sommes exorbitantes, de ces *rustiques figulines*, de ces aiguières, de ces dragcoirs que

la curiosité recherche si ardemment ; mais dans quel état, grand Dieu ! cassés, crevassés, tombés en pâte, vitrifiés, informes comme des scories ; et pourtant avec quel soin, avec quel art, avec quelle précaution ces charmantes fantaisies céramiques avaient-elles été modelées ! Mais sous l'action du feu, l'émail s'est losangé de craquelures, les vernis ont coulé, les couleurs changé de ton : aucune pièce n'est présentable. D'autres vases attendent sur des tablettes l'heure d'être mis au fourneau. Seront-ils plus heureux ?

Au second plan, sous un rayon de lumière, se dessinent plusieurs personnages que la femme de Palissy est allée chercher pour les prendre à témoin de la folie obstinée du pauvre homme.— Elle leur montre d'un geste éploré le misérable état où il est réduit, la nudité de l'atelier et le fourneau toujours fumant. — Un docteur en longue robe noire, coiffé du bonnet carré, appartenant au genre des ânes sérieux, la main sous le coude et se caressant le menton, décide *in petto* que Bernard Palissy n'est qu'un fol à interdire ; cet avis semble partagé. — Un homme à pourpoint taillardé

acquiesce d'un signe de tête; quant au jeune seigneur, debout derrière ce groupe, il promène vaguement dans le taudis un regard distrait.— Une commère, placée près de la femme de Palissy, un poupon sur le bras et l'autre à la main, ne serait pas éloignée de prendre le malheureux inventeur pour un sorcier, car ses yeux expriment une sorte de terreur respectueuse.

Près de la porte se tiennent des ouvriers, — des potiers de terre jaloux de Palissy, sans doute ; — l'un examine, en riant, un plat manqué, l'autre porte le doigt à son front pour indiquer que là est la véritable fêlure, l'étoile à la boîte osseuse par où s'est enfuie la raison du bonhomme. La bêtise routinière, se moquant des hardiesses du génie, rit sur leurs faces égueulées. Une vieille femme et quelques silhouettes de voisins se discernent dans l'interstice des groupes.

M. Vetter possède un pinceau d'une grande finesse et une couleur très-harmonieuse. Ses figures sont modelées dans leurs plans, et le détail des accessoires, quoique précieux, n'a rien de sec. Son *Bernard Palissy* est une œuvre remarqua-

ble. Nous aimons aussi beaucoup *la Déclaration,* un tout petit cadre très-charmant. Esquissons-le en quelques mots. Un raffiné, en costume de taffetas incarnadin, le pied avancé, le jarret tendu, offre, avec une révérence, une fleur à une jeune dame dont la robe bleue ouverte laisse voir une jupe de satin blanc, digne de Gaspar Nestcher. La dame est assise sur un fauteuil à dossier plat et à pieds en quenouille, style Louis XIII, près d'une table recouverte d'un tapis turc et d'un napperon de guipure; elle sourit au cavalier d'un air si agréable que la suivante discrète juge à propos de se retirer et s'esquive en fermant la portière de tapisserie.

Veyrassat. — Les paysages de Veyrassat sont dénués de tout artifice : ils sont simples comme la vérité. Deux ou trois charrettes chargées de gerbes, arrêtées au bord d'une petite rivière, forment le sujet de la *Moisson à Ezanville.* Au delà du ruisseau, la ferme aligne ses bâtiments à l'entrée d'une plaine bornée par un petit bois.

Les Chevaux de halage stationnent sur la berge, groupés devant une chaumière à

toit bas, à la porte de laquelle se tiennent leurs conducteurs. Dans le fond, on voit arriver d'un pas lourd et mesuré un attelage tirant derrière lui un massif chaland. — C'est une bonne étude de lumière matinale que *le Bac.* C'est dans ces gammes douces et harmonieuses que se complaît M. Veyrassat.

VIDAL.—Tout le monde admire et connaît les charmants dessins si légers, si délicats, si vaporeux de M. Vidal. On sait avec quelle exquisité d'élégance mondaine il idéalise la beauté moderne, et quels motifs pleins de grâce il trouve dans ces modes que les peintres dénigrent faute de les comprendre. — Les nombreux portraits de femme teintés d'un faible nuage rose qu'il a exposés prouvent que son crayon n'a rien perdu de sa finesse et de son moelleux. Mais on ne se doute guère, à voir le portrait de Mgr C***, de quel nom il est signé. M. Vidal a peint le prélat à mi-corps, de grandeur naturelle, à l'huile, d'une manière aisée et large, avec beaucoup de relief et de ressemblance. — *Le fil rompu* est un motif de dessin très-habilement repris en tableau, et qui plaît

autant sous cette forme que sous la première.

VOILLEMOT. — Pourquoi M. Voillemot a-t-il donné à sa *Nymphe du printemps* des formes si puissantes, une pose si ouvertement voluptueuse ? L'idée du printemps éveille celle de beauté naissante, de fraîcheur virginale ; le printemps est la jeunesse de l'année, et la nymphe de M. Voillemot nous semble une femme faite, pour laquelle l'été sera une décadence. Elle est debout au milieu d'un bosquet ; un petit amour cherche à écarter le voile transparent qui glisse sur ses genoux ; un autre se hausse familièrement jusqu'à sa bouche. Cupidon, carquois au dos, marche devant elle, secouant son flambeau, dont les étincelles ont sans doute allumé déjà l'incendie chez la jeune femme, car elle se contourne et rejette la tête en arrière, dénouant ses cheveux, entr'ouvrant la bouche et fermant à demi les yeux. — Quel *nuage* a pu venir poser sa vilaine touche noire sur l'amour bleu de ces deux jeunes gens ? Ils se boudent sérieusement et se tournent le dos ; mais le petit dieu, qui les trouve

trop beaux pour les laisser faire, s'est glissé entre eux deux, et, tirant l'une par son voile, l'autre par sa courte tunique, il les rapproche insensiblement en souriant de leur enfantillage. M. Voillemot a prodigué dans ces deux toiles ces tons roses, nacrés et vaporeux dont il a le secret.

W

Washington. — M. Washington n'a d'américain que le nom, Dieu merci! Sa peinture est toute française, elle est même marseillaise, ainsi que le prouve, par ses tons violents, sa *Famille arabe de la tribu des Ouled-Nayl, arrêtée près d'un puits de l'Oued-Souf (Sahara).* Au bord d'un petit puits que cercle une margelle de terre durcie et que surmonte une charpente destinée sans doute à élever l'eau, le dromadaire, monté par une femme tenant un enfant entre ses bras, fait sa provision d'eau pour la traversée du désert, tandis que l'homme remplit une jarre. Un petit âne, surchargé de bagages, attend modestement à quelques pas en arrière de son grand camarade. Une épaisse verdure d'oasis revêt cette scène patriarcale d'une ombre nette et bleue, fermement arrêtée à ses contours par une

lumière chaude et dorée. M. Washington est vigoureux, hardi et juvénile.

Winterhalter.—L'habile artiste qui semble avoir recueilli l'héritage de sir Thomas Lawrence dans la peinture de « haute vie, » comme disent les Anglais, a fait de S. M. l'Impératrice un portrait en médaillon où rien ne désigne la Souveraine que sa beauté. C'est une des plus gracieuses productions de M. Winterhalter. La tête, vue de profil, prend, sous des demi-teintes nacrées, l'idéale transparence d'un camée antique, et jamais la poésie ne s'est mieux accordée avec la ressemblance.

Z

ZIEM.—Quand une fois un peintre s'est engagé dans les canaux de Venise, il n'en sort plus, et ce n'est pas nous, certes, qui l'en blâmerons. La Vénus de l'Adriatique a des séductions si puissantes, elle vous retient avec de si molles caresses, elle vous berce si doucement sur son cœur en vous chantant ses vieilles chansons enfantines, que pour elle on oublie la maison paternelle et les amis et les maîtresses. Ceux qui l'ont vue et qu'un devoir impérieux a forcés de partir en gardent une nostalgie incurable. M. Ziem est de ceux-là. Il a bien essayé de l'Orient pour se guérir, mais Stamboul ne vaut pas Venise, la mer de Marmara ne vaut pas les Lagunes, la gondole l'emporte sur le caïque, et le voilà qui fait de sa ville chérie une espèce de *pala d'oro* et en arrange les vues en

triptyque comme pour les mettre sur un autel. — Au centre est *la place Saint-Marc*, le cœur de Venise. Sur un volet, *le pont des Soupirs;* sur l'autre, *le palais des Doges* et *le lion de Saint-Marc.* C'est une vraie dévotion.

Zo. — Nous certifions authentiques et conformes à l'original ces *Gitanos du monte Sagrado*, à Grenade. Voilà bien le chemin blanc de poussière avec ses escarpements hérissés de cactus et ses tanières de troglodytes que nous avons suivi tant de fois. Là-bas, au delà du ravin de *los Avellanos*, se dessinent l'Alhambra et le palais de Charles-Quint. Ces gitanos, noirs comme des Maures d'Afrique, nous les reconnaissons ; ces gitanas au teint de cigare, aux yeux de diamant noir, à la jupe bleue étoilée et garnie de falbalas en loques, ont dansé devant nous le zorongo, les pieds nus dans des chaussons de satin.

Cette *Famille de bohémiens en voyage*, nous nous sommes rencontré avec elle dans une posada d'Andalousie. — Nous avons donné des piécettes aux enfants et des cigares aux hommes, peut-être même bien

aux femmes, et, la connaissance ainsi faite, nous les avons regardés danser, nous les avons écoutés chanter, tout en regrettant de ne pas mieux comprendre le mystérieux idiome *calo* que les bohémiens parlent entre eux.

M. Zo possède la lumière crue, aveuglante, implacable, nécessaire pour peindre cette nature incendiée de soleil. Il a aussi la cambrure et la fierté de pose de l'Espagne picaresque « drapant sa gueuserie avec son arrogance. »

ZUBER-BUHLER. — *Les Trouble-Fête*, souvenir d'une noce aux environs de Paris, nous plairaient, si l'élément comique y dominait moins, pour le mouvement de la scène, la vérité des types et la facture habile de l'ensemble. La mariée, qui pleure dans un coin, est fort jolie, et nous regrettons que sa noce soit si désagréablement troublée. — Cette bataille entre des Centaures et des Lapithes de banlieue tourne un peu trop au Paul de Kock.

Mais, dans *la Visite chez la nourrice*, nous pouvons louer M. Zuber-Buhler sans restriction. — Une mère parisienne, qui

n'a pas suivi les conseils de Rousseau, va voir son enfant au village où il est confiné. Elle le prend sur ses genoux; mais le poupon, alarmé à la vue de cette belle dame en chapeau qu'il ne connaît pas, pleure et tend les bras à sa nourrice. Cette petite scène est peinte gracieusement et avec une vérité qui n'a rien de réaliste.

Le portrait de M^{me} de R. et celui de M^{lle} de R. (dessin) sont des œuvres pleines de mérite charme et de finesse.

Nous voici arrivé au bout de notre examen, et nous avons épuisé l'alphabet; mais, avant de passer au compte rendu de la sculpture, nous allons réunir dans un feuilleton spécial les tableaux de bataille, qu'on aura pu s'étonner de voir omis dans le cours de nos articles.

BATAILLES

MM. Pils, Armand-Dumaresq, Beaucé, Paternostre, Yvon, Janet-Lange, Devilly, Rigo, Couverchel, Bellangé.

Pour les batailles, nous ne suivrons pas l'ordre alphabétique comme pour les autres tableaux. Elles sont la plupart suspendues dans le grand salon, sans égard à la lettre initiale que peut présenter le nom de leurs auteurs, mais d'après des convenances de voisinage ou de dimension. La peinture de bataille est, du reste, un art particulier et tout moderne. — Sans doute, on a peint autrefois des batailles, mais les artistes ne s'astreignaient pas à une fidélité historique et militaire que personne, d'ailleurs, ne leur demandait, et qu'on exige aujourd'hui assez raisonnablement, puisque les

faits sont connus de tout le monde. Ils groupaient ou faisaient se heurter à leur fantaisie des combattants imaginaires; prétexte à des contrastes de couleur ou à des développements anatomiques, donnant plutôt l'idée abstraite de la guerre que la représentation précise de telle ou telle bataille. C'est ainsi que, dans un ordre élevé, procédèrent Léonard de Vinci, Michel-Ange, Raphaël et Lebrun ; et, dans un ordre inférieur, Salvator Rosa, Aniello Falcone, le Bourguignon, et d'autres inutiles à rappeler.

Le choc de cavaliers, le carton de la guerre de Pise, la bataille de Constantin et de Maxence, celles d'Alexandre, le combat de Salvator, malgré son énergique mêlée, les rencontres de cavalerie et les escarmouches tant de fois répétées des anciens peintres adonnés à ce genre, n'offrent aux artistes de notre temps chargés de rendre un grand fait d'armes qu'un sujet d'étude purement pittoresque. La bataille stratégique ne date guère que de Van der Meulen. Encore, dans la représentation des campagnes du grand roi, Louis XIV et les carrosses de la cour occu-

pent-ils de rigueur le premier plan. Il faut arriver jusqu'à Carle Vernet pour voir les lignes se développer sur de larges espaces, et le régiment, ce héros multiple, se substituer au héros individuel. Carle Vernet, c'est une gloire qu'on a trop vite oubliée, a osé avant tout accepter franchement l'aspect moderne de la bataille, et son fils Horace l'a suivi résolûment dans cette voie féconde. — Gros fit, dans les proportions de l'histoire, d'admirables combats épiques ; Girodet, Gérard, Géricault, produisirent aussi de magnifiques morceaux et de superbes épisodes, mais non une bataille entière : peut-être le panorama seul est-il en état de réaliser ce rêve.

Bien des difficultés se présentent à l'artiste qu'une victoire récente met en face d'une toile blanche, si vaste qu'elle soit, où doivent se heurter deux armées. S'il fait ses personnages de grandeur naturelle, il ne peut en placer relativement qu'un bien petit nombre. — La bataille disparaît sous l'épisode. — S'il les réduit à la proportion de figurines, ils diminuent d'importance, et le tableau prend l'aspect d'un plan stratégique. — Il faut pourtant

opter entre ces deux partis à prendre, qui chacun offrent leurs inconvénients.

Bien des connaissances spéciales sont nécessaires au peintre de bataille. Il doit savoir faire les chevaux, le paysage, le portrait; posséder sur le bout du doigt les mille détails de l'uniforme, de l'armement et de la manœuvre, — ce n'est pas peu de chose.—On ne se contente pas aujourd'hui des monstres chimériques qu'on acceptait jadis pour des chevaux; la facilité des voyages a rendu familiers à tout le monde l'aspect et le climat des lieux; les généraux et les officiers mis en scène existent, du moins ceux qu'un boulet ou une balle n'a pas emportés au milieu du triomphe ; l'on peut les rencontrer dans le grand salon regardant la bataille qu'ils commandaient. — Trompez-vous d'un bouton de guêtre ou d'un passe-poil, faites exécuter un mouvement faux à un soldat, le premier zouave qui passe devient un critique compétent.

Nous ne parlons pas des exigences générales de l'art, de la composition, du dessin et de la couleur. Les lignes stratégiques contrarient les groupes savamment balancés, les mouvements voulus dérangent le

contour plein de style, les tons réglementaires de l'uniforme s'opposent parfois à des harmonies ou à des contrastes rêvés par le peintre; eh bien, tout cela n'a pas empêché M. Pils de faire un excellent tableau — *la Bataille de l'Alma*.

Ce n'est pas, à proprement parler, une bataille, puisqu'on ne s'y bat point, mais une grande manœuvre de guerre irrésistible et décisive, admirablement propre à la peinture. — Nous transcrivons les lignes de la notice insérée au livret, qui donnent l'historique du fait d'armes, avant de passer à la description de l'œuvre.

« A onze heures, la deuxième division, commandée par le général Bosquet, franchit l'Alma... Son artillerie, sous les ordres du commandant Barral (batteries Fievée et Robinot-Marcy), accomplit des prodiges. Montant en colonnes par pièces, suivant des sentiers à peine tracés et presque impraticables, elle avait escaladé avec une rapidité extraordinaire ces hauteurs regardées comme inaccessibles... Cette manœuvre hardie, exécutée par le général Bosquet, a décidé du succès de la journée. »

M. Pils a encadré « cette manœuvre hardie » dans une vaste toile, et au premier plan ses hommes ont la grandeur naturelle. — L'Alma vient battre le bord du cadre. Dans ses eaux troublées, le général Bosquet s'avance à cheval, suivi de ses officiers et de son porte-fanion. Des turcos, submergés jusqu'aux genoux, le précèdent sur deux files, le fusil à l'épaule.

Ces figures au teint bronzé, aux tempes rasées et bleuissantes, fournissaient à l'artiste peintre d'excellentes occasions de couleur dont il a très-bien profité. Leur pittoresque costume algérien, leurs physionomies caractéristiques et leurs allures indolemment farouches, font un contraste heureux avec l'uniforme sévère des artilleurs. — L'un d'eux, déjà parvenu à l'autre rive, s'agenouille et se penche pour remplir sa gourde. — Une pièce d'artillerie, enlevée par son puissant attelage et poussée à bras d'homme, franchit l'escarpement du bord en y traçant de profonds sillages. Les tambours des turcos, la caisse sur l'épaule ou sur la hanche, gravissent la pente à côté de la pièce que d'autres attelages précèdent sur le revers abrupt de

la colline, dont le sommet se garnit de troupes. A divers points de la rivière des trains d'artillerie passent à gué et remontent avec un victorieux effort de l'autre côté de la rive. Plus loin, dans la plaine, se dessinent des lignes de troupes et blanchissent des fumées ; un contour onduleux de colline ferme l'horizon.

M. Pils peint les soldats avec une simplicité mâle, sans fanfaronnade et sans fausse crânerie. Il met une âme sous leur uniforme et donne à chacun un caractère. — Ses têtes ne sont pas, comme on dit, des têtes de chic ; elles représentent une individualité humaine, tout en gardant le cachet militaire. Ce ne sont pas de vagues comparses ainsi qu'en font trop souvent les peintres de bataille. Vous pouvez les regarder un à un, ils vous intéresseront tous : ils vivent, ils pensent et ils agissent.

Il y a une extrême variété de mouvement dans les groupes qui s'empressent autour des pièces, escaladant la colline, tandis que le devant du tableau repose l'œil par une tranquillité relative. — Ici la pensée qui conçoit, là-bas la force dévouée qui exécute !

L'effet général du tableau est harmonieux. Les premiers plans, d'une couleur sobre et solide, repoussent les fonds, et la lumière détache au flanc de la montagne la fourmillante ascension d'une multitude de figurines, si justes de mouvement qu'il semble qu'on les voie marcher.

Disons encore à la louange de M. Pils qu'il a su rompre sans mensonge ce bleu réfractaire des uniformes, que les uns font bleu de ciel, les autres indigo, ceux-ci noir, ceux-là gris, mais personne de la nuance vraie. Les chevaux ont une bonne allure ; ils ne sont pas satinés et moirés de luisants comme s'ils sortaient d'un box anglais, mais ils déploient la vigueur du cheval de guerre et tirent à plein collier.

Le titre *Bataille de Solferino*, donné par M. Armand-Dumaresq à son tableau, serait bien ambitieux s'il n'était tout de suite corrigé par le sous-titre *Episode des chasseurs à pied*.— Et d'abord cet épisode vaut-il les honneurs d'une si grande toile ? Traité dans des dimensions moindres, il n'aurait rien perdu, ce nous semble, de son intérêt, et les convenances de propor-

tion entre le sujet et l'œuvre eussent rendu la critique moins exigeante.

Rien n'est plus singulier d'aspect que le tableau de M. Armand-Dumarescq. — Sur le talus intérieur d'un pli de terrain qui les masque, parmi des broussailles et quelques grêles arbres écimés, égratignés, amputés par les boulets, les chasseurs à pied sont couchés à plat ventre, prêts à faire feu, vus en raccourci et présentant à l'œil une série de semelles à gros clous. C'est, vous en conviendrez, un étrange premier plan ! — Ces diables de semelles ont une importance énorme. Les corps qu'elles chaussent étant diminués par une perspective directe, elles semblent plus grandes qu'elles ne le sont en réalité. Un officier se hausse à demi pour commander le feu au moment précis, et le clairon agenouillé approche le cuivre de sa bouche pour que la fanfare éclate en même temps que la fusillade.

En effet, une batterie d'artillerie autrichienne arrive au plein vol de ses chevaux animés par les coups de fouet et les détonations ; un officier galope en tête, le pistolet à la main, le sabre attaché au poing, ne s'attendant pas à la grêle de balles qui

le va saluer au passage. Au loin s'étend le champ de bataille avec ses mouvements de troupes, ses monceaux de blessés et de morts, ses collines surmontées de tours, ses masses de fumée, ses dentelures de montagnes et son ciel orageux, haché, dans un coin, d'une pluie diagonale.

Faut-il dire toute notre impression ? Sans doute la guerre a ses exigences, et ce serait s'attendrir hors de propos que de faire de la sensiblerie sur un champ de bataille. L'embuscade est un moyen de détruire l'ennemi qui en vaut un autre ; et, certes, ceux qui courent au-devant de la mitraille ont le droit de l'employer. Cependant cela nous froisse un peu de voir ces pauvres diables d'Autrichiens qui galopent avec tant de confiance, se croyant relativement en sûreté, arriver devant ces chasseurs à pied, rasés contre terre comme des Mohicans, et prêts à les canarder. — Nous leur crierions volontiers : « Ne passez pas là ! » L'artiste aurait pu trouver aisément un fait d'armes plus propre à mettre en lumière l'héroïsme de ces braves chasseurs à pied que cet épisode : il eût peut-être évité ainsi de rappeler une lithographie bien connue de

Raffet, qui présente une disposition analogue, piquante sans doute dans un croquis, mais trop bizarre pour un tableau de grandeur historique.

Ces critiques faites, on ne peut que louer la facture énergique et savante de M. Armand-Dumaresq, son coloris solide et bien empâté, et le talent réel qu'il a fallu pour dessiner cette file d'hommes en raccourci.

Renonçant franchement à s'astreindre aux règles ordinaires de l'art, M. Beaucé nous semble avoir trouvé la vraie manière de traiter la bataille moderne. La grande composition de la *Bataille de Solferino* occupe plusieurs lieues carrées, elle se groupe autour de trois centres et s'étage sur sept ou huit plans. Les personnages se comptent par milliers, les incidents et les épisodes par centaines. Si vaste que soit la toile de M. Beaucé relativement aux figures, elle ne nous donne cependant qu'une partie de la bataille de Solferino, car les fameuses hauteurs qu'enlèvent la garde et le 1er corps s'aperçoivent à une certaine distance, sur l'extrême gauche du tableau. Le maréchal Niel, voulant arrêter la marche des renforts autrichiens qui se dirigent sur Solferino, fait avancer le

corps dans la plaine qui s'étend entre ce dernier point et la ferme de Casa-Nuova. Le maréchal occupe avec son état-major le centre et le premier plan de la composition, à quelque distance de la ferme sur laquelle se porte l'effort de l'ennemi et qui commence à brûler et à s'écrouler. Toute la gauche du tableau est occupée par une formidable artillerie, rangée en arc de cercle et qui intercepte « inébranlablement » — comme dit le livret — les communications des Autrichiens avec ceux des leurs qui défendent Solferino ; à deux kilomètres au delà, on distingue leurs lignes blanches rayant la plaine et se confondant avec la fumée de l'artillerie et des feux de peloton. Sur la droite, la batterie se prolonge, perpendiculairement au plan du tableau, pour prendre l'ennemi à revers. Derrière l'état-major, sur un terrain parsemé çà et là d'arbres décapités et écorchés par les boulets, au milieu d'une cohue de fantassins, de cavaliers, de caissons et de fourgons, s'avance une colonne de prisonniers autrichiens; un soldat conduisant à l'ambulance un officier supérieur resté à cheval malgré sa blessure mortelle, un ré-

giment de hussards dont on n'aperçoit que les premiers rangs et qui attend son tour de donner, remplissent la droite du tableau, qui figure, pour ainsi dire, la coulisse de cet immense théâtre. Des nuages, amoncelés du côté de Solferino, commencent à se déverser en pluie sur l'ennemi et vont lui faciliter la retraite en cachant ses mouvements.

Malgré son immense développement, la composition s'équilibre bien, et le spectateur saisit au premier coup d'œil l'esprit de cette manœuvre qui restera célèbre. M. Beaucé a vu ce qu'il a peint, et sans chercher à rehausser son tableau d'épisodes sentimentaux et invraisemblables, il a fait quelque chose d'émouvant, de grand et de vrai.

Il y a beaucoup de mouvement dans la *Bataille de Solferino* de M. Paternostre. L'Empereur, arrêté à mi-côte d'un monticule, donne l'ordre à l'artillerie de la garde de se mettre en batterie devant Cavriana. Des attelages ivres de bruit et de peur se dressent et se renversent au premier plan; défilant devant l'Empereur, ils gagnent au galop leur position et gravissent la

crête de la colline. L'effet de ces silhouettes de cavaliers, de canons et de chevaux cabrés, se détachant en vigueur sur un ciel orageux illuminé par une éclaircie subite, est vraiment fantastique.

Au lieu d'intituler son tableau *Bataille de Solferino*, M. Yvon aurait dû le désigner sous le titre de *l'Empereur à Solferino*, il se serait par là évité bien des critiques. Tout en effet, dans cette toile, converge vers l'Empereur ; la bataille, reportée à l'arrière-plan, se distingue à peine, cachée en partie par la hauteur sur laquelle est placé le Souverain.

« L'Empereur donne au général Camou l'ordre d'envoyer la brigade Manèque (garde impériale) appuyer la division Forey (1er corps) et s'emparer de la position de Solferino. » Tel est le texte et le véritable titre de l'œuvre de M. Yvon. Établi au sommet du mont Fénile, l'Empereur étend la main dans la direction de Solferino, dont on voit la tour se dresser au fond du tableau. Le général Camou, à qui s'adressent le geste et l'ordre de l'Empereur, salue et passe au galop, escaladant la pente abrupte du monticule que tourne

la brigade, gagnant la position indiquée. Derrière l'Empereur, se groupent, dans des attitudes calmes, les officiers composant l'état-major impérial. Au delà du mont Fenile, se développent ou plutôt se devinent les différents incidents de la vaste bataille. Une batterie française tachète de ses bouffées blanches la gauche sombre du tableau, tandis que sur la droite s'étend, baignée de lumière, la plaine de Mantoue.

Si, au point de vue de la peinture de bataille, cette œuvre n'est pas exempte de reproches, on ne peut que louer la disposition du groupe central, la ressemblance fidèle des personnages. L'Empereur s'isole bien sur le terrain labouré par les boulets où râlent quelques Autrichiens. L'immuable sérénité qui règne sur son visage donnerait de la confiance et du courage aux timides s'il pouvait s'en trouver autour de lui.— Comme dernière observation, nous nous permettrons de dire que nous n'aimons guère ces soldats coupés à mi-corps par le cadre et qui garnissent le bas de la toile. Cela produit un effet de shakos et de sacs qui ne nous semble pas très-heureux.

M. Janet-Lange procède un peu à la

façon de M. Yvon. *L'Empereur et sa maison militaire à Solferino* offre une réunion fort intéressante de portraits ; mais la gêne imposée à l'artiste par la nécessité de la ressemblance amène une certaine roideur dans l'exécution et dans la pose des personnages. Heureusement les blesses, les cadavres, les affûts brisés, les caisses crevées, les chevaux éventrés, que M. Janet-Lange a entassés sur la droite de son tableau, nous rappellent que nous assistons à une vraie bataille.

Le Dénoûment de la journée de Solferino, de M. Devilly, est d'un aspect assez lugubre. L'orage, qui a menacé toute la matinée, et que nous connaissons déjà par les tableaux précédents, vient d'éclater, favorisant la retraite de l'armée autrichienne. L'Empereur, du haut d'un mamelon qui domine la plaine, suit, avec sa lorgnette, les mouvements de l'ennemi. On s'est terriblement battu sur ce petit plateau. C'est, par terre, au milieu des débris d'armes et d'objets d'équipement, un pêle-mêle d'Autrichiens et de turcos. L'acharnement de la lutte persiste encore sur leurs visages décolorés par la mort, car les nègres ont leur

pâleur, tout aussi sensible et tout aussi affreuse que celle des blancs. Une pluie torrentielle strie le fond du tableau et permet à peine de distinguer la tour de Solferino, centre de l'action multiple de la terrible bataille. Nous ne pouvons mieux clore que par cet épisode final la série des peintures inspirées par la grande journée du 24 juin 1859.

Parmi les tableaux qui ont trait à la bataille de Magenta, nous citerons une mêlée de M. Rigo, représentant le *Combat de Marcallo*. Français et Autrichiens, engagés corps à corps, occupent le devant de la composition. A gauche, la lutte plus opiniâtre et plus sanglante encore se groupe autour d'un drapeau autrichien qu'un zouave vient d'arracher à ses défenseurs. Plus loin on voit déboucher, d'un bois qui borne l'horizon, de nouvelles troupes qui vont amener le succès des nôtres.

La bataille de Magenta, de M. Couverchel, n'est encore qu'un épisode, traité, il est vrai, avec beaucoup de vigueur et de sûreté. Des chasseurs, lancés dans un terrain planté de vignes et d'arbres, les uns debout, les autres coupés par les boulets,

fondent de toute la rapidité de leurs chevaux arabes sur les tirailleurs ennemis. Derrière eux se pressent les zouaves et les grenadiers auxquels ils ont ouvert le chemin. Cela est mouvementé, sans confusion, et fort habilement peint.

On sait l'habileté spirituelle de M. Hippolyte Bellangé à manœuvrer ses troupes; c'est un des généraux de la peinture de bataille. Il a exposé plusieurs tableaux où l'on retrouve ses qualités ordinaires : *Le Combat dans les rues de Magenta; Un carré d'infanterie républicaine repoussant une charge de dragons autrichiens.* — L'espace nous manque pour en parler, mais nous dirons quelques mots de la toile intitulée *Les Deux Amis*, qui est une note nouvelle dans le talent de l'artiste, la note attendrie, la note du cœur :

> Et tels avaient vécu les deux jeunes amis,
> Tels on les retrouvait dans le trépas unis.

Deux amis, deux frères d'armes ont été tués devant Sébastopol l'un à côté de l'autre. Leurs agonies se sont cherchées et leurs cadavres ont gardé l'attitude de l'embrassement suprême.

Ce spectacle touche les soldats chargés d'enterrer les morts. Avant de jeter à la fosse ouverte les corps enlacés étroitement, ils s'arrêtent émus par cette amitié qui survit au trépas, et nous ne jurerions pas qu'une larme ne coule sur la moustache stoïque du capitaine qui inscrit leurs noms dans son carnet funèbre.

SCULPTURE

MM. Clésinger, Cavelier, Guillaume, G.-J Thomas, Perraud, Barre, Maillet, Marcellin, Schoenewerke, Ottin, Franceschi, Le Harivel-Durocher, Cordier, Pollet, Frémiet, Gaston-Guitton, Sanzel, Chatrousse, Robinet, Prouba, Aizelin, Cumberworth, Clère, Crauck, Etex.

Le bel art de la statuaire disparaîtrait bien vite sans le dévouement des fidèles qui le pratiquent. — Le public y reste indifférent et ne descend guère au jardin où sont exposées les sculptures que pour fumer son cigare; la dernière bouffée exhalée, il remonte en toute hâte aux galeries des tableaux. Quoique au fond il ait un respect vague pour le sculpteur et le poëte, parce que le marbre et le vers sont durs à façonner, il trouve les statues et les poé-

sies également ennuyeuses. Cette forme abstraite lui déplaît. — Pas de sujet intéressant, pas de drame, pas d'actualité. — Cela ne fait pas son affaire. D'ailleurs, il faut bien le dire, la statuaire, si naturelle à la Grèce, sous une religion anthropomorphe, n'est dans notre civilisation chrétienne qu'une fleur de serre chaude, fleur précieuse et qu'on doit ne pas laisser mourir. Nos mœurs, notre climat, lui sont involontairement hostiles. Cet art, destiné aux glorifications de la forme humaine et qui ne peut vivre que par le nu, choque nos pudeurs ou tout au moins nos habitudes. Un peuple toujours vêtu des pieds à la tête, comme nous le sommes, s'étonne à l'aspect de ces marbres découvrant avec la chasteté de l'art des beautés dont l'Amour ose à peine soulever les voiles. — Comment admirer et juger ce qu'on ne voit jamais? et quoi de plus inconnu à l'homme civilisé que sa propre forme? Sans la sculpture, il en perdrait l'idée.

Malgré tous ces obstacles, les statuaires persistent dans leur ingrat métier : ni l'oubli, ni le délaissement, ni la misère ne les découragent. — Ils maintiennent obstiné-

ment la tradition du Beau et périraient à la tâche si la haute protection du Gouvernement, le seul acheteur qu'ils aient, ne les soutenait en leur faisant des commandes de travaux. — Pour embrasser cet art austère, il est besoin d'une vocation bien décidée, et la médiocrité même y demande de longues études. — A la fois plus idéale et plus réelle que la peinture, la statuaire ne permet pas les moyens échappatoires. La lumière, qui ne ment jamais, l'enveloppe sur toutes ses faces, accusant les défauts et les beautés. Les erreurs y sont palpables. — Aussi les études anatomiques du sculpteur sont-elles généralement plus fortes que celles du peintre : le corps humain est d'ailleurs son unique sujet. Pour lui, la nature ambiante n'existe pas.

L'exposition de sculpture de cette année est une des plus remarquables que l'on ait vues depuis longtemps, pour le nombre, l'importance et le mérite des morceaux qu'elle renferme. Les marbres et les bronzes y abondent, sans compter les modèles en plâtre qui, plus tard, recevront une exécution définitive. On ne saurait trop

louer les efforts courageux des artistes voués au maintien de ce grand art.

M. Clésinger a envoyé de sa laborieuse retraite de Rome des ouvrages qui n'attestent pas moins son talent que sa fécondité. Le principal est un groupe en marbre de *Cornélie montrant ses deux fils*, bijoux vivants dont se pare son orgueil de mère romaine, dédaigneuse des colliers d'or et des unions de perles. Sa beauté fière a bien le type antique. De chastes draperies se plissent respectueusement autour de son noble corps, et les deux enfants, dans leur grâce puérile, ont une énergie qui fait déjà pressentir les Gracques.

L'aspect du groupe est monumental. — Cornélie trône au centre sur son tabouret, comme une divinité du foyer romain, comme un symbole de la maternité virile ; ses deux fils, qu'elle a poussés au-devant de la dame visiteuse qui lui demandait à voir ses joyaux, se détachent de chaque côté avec une symétrie heureusement balancée.

Pour sculpter ce groupe, M. Clésinger a cherché les lignes pures et tranquilles de l'antiquité et modéré la fougue qui caracté-

rise sa manière. — Il n'a pas voulu montrer sa personnalité à travers son sujet. Cornélie et ses fils ont le cachet de la statuaire romaine; — le type des têtes, la nature des formes, l'agencement des draperies, tout rappelle cet art, moins beau que celui des Grecs, mais encore magnifique.

Une telle œuvre eût paru à tout autre un envoi suffisant; mais M. Clésinger ne se contente pas de si peu. Il a exposé en outre une *Diane au repos*. — La déesse, fatiguée de la chasse, s'est endormie sur un bloc de rocher. L'un de ses bras s'arrondit au-dessus de sa tête; l'autre glisse languissamment le long du corps, retenant à demi les javelots et l'arc. — Une draperie, qui préserve sans la voiler la beauté virginale de la déesse du contact de la pierre, accompagne de ses plis l'ondulation des lignes, remplit les vides et assure la solidité de l'œuvre, admirablement ramassée dans son bloc. A côté de Diane, un levrier dort, la tête sur ses pattes.

La nature fine, souple et nerveuse de la chasseresse a été bien comprise et parfaitement rendue par M. Clésinger. On reconnaît, à la sveltesse élégante des jambes

allongées dans le repos, l'agile déesse qui force les biches sur le Ménale ; à la pure fermeté du sein, la vierge des forêts qui, seule avec Pallas, n'a pas partagé la grande orgie olympienne. Ceux qui ont parlé d'Endymion sont des faiseurs de cancans ; et, d'ailleurs, les affaires de Phébé ne regardent pas Diane, non plus que celles d'Hécate.

Rarement M. Clésinger a caressé un torse féminin d'un ciseau plus pur ; il s'est abstenu de ces baisers ardents, de ces touches de flamme dont la hardiesse lui réussit, se souvenant qu'il avait affaire à une déesse virginale et farouche sans pitié pour les téméraires.

Comme si un groupe de trois personnages et une figure en marbre n'étaient pas assez, l'infatigable sculpteur les faisait suivre d'une Cléopâtre, d'une tête de Rome, d'un buste d'Hélène à mi-corps, sans compter un essai de restauration appliqué à ces figures frustes du Parthénon qu'on désigne sous le nom de Parques. — Ces morceaux, arrivés trop tard, n'ont pu être placés que pendant la fermeture temporaire du Salon.

Cléopâtre s'est arrangée en grande voluptueuse pour mourir délicatement, avec toutes ses aises, sans agonie et sans laideur. Vêtue d'une tunique du plus fin tissu, elle s'est étendue nonchalamment sur un lit de repos, onduleuse et souple à mériter l'épithète de « Serpent du vieux Nil » que lui donne Shakspeare. Le panier de figues qui recélait l'aspic gît au pied du lit. La bête venimeuse a mordu le beau sein qu'on lui offrait, et le premier frisson du venin parcourt le corps charmant de la reine comme un spasme de plaisir. En sentant le froid de cette douce mort l'envahir, Cléopâtre ramène son genou, étend la main et renverse sa tête couronnée encore : elle va rejoindre Antoine et se dérober aux ignominies du triomphe.

Dans cette statue couchée, M. Clésinger, qui possède au plus haut degré le sentiment féminin, a déployé une morbidesse rare et dont on ne croirait pas le marbre susceptible. Sous les plis fripés et transparents, pour ainsi dire, de la tunique, le corps fait deviner ses formes, ou plutôt il les montre dans une nudité mystérieuse plus agréable peut-être que la nudité abso-

lue. Le ventre, les flancs, la hanche qui se relève par un voluptueux contour, sont indiqués à travers la mince étoffe avec une prodigieuse habileté de ciseau. La poitrine, les bras, que ne dissimule aucun voile, ont comme une fleur d'épiderme; quant à la tête, sa beauté délicate a bien le caractère que lui attribue l'histoire.

Le *buste d'Hélène* trahit une certaine influence de Canova qui s'explique par le long séjour de l'artiste à Rome, où abondent les œuvres de ce statuaire, proclamé par Stendhal le seul homme de génie du siècle, avec Rossini et Vigano. Une élégance allongée, une grâce vaporeuse, une mollesse coquette se fondent à la beauté antique dans le buste de M. Clésinger, comme dans les types du grand sculpteur italien; mais ressembler une fois par hasard à Canova n'est pas un grand mal, quand on possède soi-même une individualité franche, et puis le mouvement de la main qui joue avec les perles du collier, comme pour donner une contenance à la belle créature embarrassée des regards d'amour fixés sur elle, est si heureusement trouvé, si féminin, si joli! l'arrangement de la

coiffure et des cheveux tordus sur sa nuque d'un goût si charmant !

Dans le buste qui personnifie *Rome* sous la figure d'une femme du Transtévère, M. Clésinger est revenu à son originalité. Cette tête aux lignes fières et puissantes est du plus grand caractère. Malgré la sévérité du type, la grâce ne lui manque point, car le nom secret, le nom cabalistique de *Roma* est *Amor*.

La restauration des *Parques*, groupe en plâtre, comble ingénieusement et avec une beauté probable les vides faits dans les divines sculptures, non par le temps, — il est pur de ce sacrilége, — mais par la stupide barbarie des hommes.

Une rencontre d'idées toute fortuite a fait s'occuper du même sujet deux artistes, l'un à Rome, l'autre à Paris. M. Cavelier, l'auteur de *la Pénélope*, a exposé une *Cornélie avec ses enfants*, placée au Salon non loin de *la Cornélie* de M. Clésinger. L'œuvre de M. Cavelier est pleine de mérite, et chaque groupe a ses partisans. Celui de M. Cavelier nous semble plus moderne de sentiment. Les enfants se rattachent à la mère comme des enfants

gâtés, et si les trois figures s'agencent et se lient mieux de la sorte, peut-être l'action même n'est-elle pas si bien exprimée. Pour une matrone romaine, cette Cornélie serrant ses fils près d'elle est un peu tendre et pas assez fière. Du reste, les têtes des enfants sont charmantes, les draperies ajustées avec un goût parfait, et l'ensemble de l'œuvre est digne de l'auteur.

Le *Napoléon I^{er} législateur* représente l'Empereur en costume antique, largement drapé d'un manteau qui laisse les bras nus, couronné de laurier et tenant les tables de la loi. Sa tête un peu penchée a un caractère de méditation profonde. C'est le législateur et non le conquérant qu'il s'agissait d'exprimer. M. Cavelier y a complétement réussi. Le visage réunit à la ressemblance exacte l'idéalisation nécessaire quand on fait revivre dans le marbre un héros que l'apothéose permet de dépouiller du vêtement moderne.

Outre sa *Cornélie* et son *Napoléon*, M. Cavelier a exposé un buste en marbre d'Horace Vernet, traité d'une façon supérieure.

Tout à l'heure nous comparions le

groupe de M. Cavelier au groupe de M. Clésinger. Son *Napoléon législateur* a un pendant et un rival dans le *Napoléon I*er de M. Guillaume, une statue très-remarquable aussi et que nous avions déjà admirée à la Maison pompéienne de l'avenue Montaigne. — M. Guillaume a représenté l'Empereur tenant d'une main le sceptre, de l'autre le code, le diadème en tête, l'épée au flanc, son aigle à ses pieds, dans une attitude victorieuse, sereine et fière. Sa statue se recommande par la beauté de la tête, la noblesse du style, le jet antique des draperies. Pour réchauffer la pâleur du marbre, l'artiste a sobrement teinté d'or et de couleurs légères la couronne, le rebord du manteau et quelques ornements. — Dans cette limite, nous admettons la statuaire polychrome, car il nous siérait mal d'être plus difficile en fait de goût que les Athéniens et que Phidias, qui mêlait dans ses chefs-d'œuvre l'or, l'ivoire et les pierres dures.

Le *Virgile* de M. G.-J. Thomas est une des meilleures figures que la statuaire moderne ait produites. C'est bien là, tel que l'imagination se le représente à l'aide de

quelques vestiges incertains, le chaste poëte qu'on appelait la vierge, le timide ami d'Auguste, de Mécène, d'Horace et de Varius, le trop modeste écrivain qui, par testament, livrait l'*Énéide* aux flammes.— Une mélancolie inconnue des anciens attendrit son regard, et, sur son front penché, luit comme un rayon du christianisme près de naître et qu'il semble annoncer dans sa fameuse églogue. Jamais poëte antique ne fut plus humain, et, en ce sens, plus moderne. Chez lui, sous la beauté plastique, vibre l'accent du cœur. S'il a la blancheur délicate du marbre, il n'en a pas la froideur; il devine le premier la sensibilité et les larmes des choses, *sunt lacrymæ rerum*, mot immortel et qui ouvre tout un monde ! Aussi le moyen âge a-t-il refusé de le damner, quoique païen. N'est-il pas un prophète? et, né quelques années plus tard, n'eût-il pas embrassé avec ferveur la religion nouvelle qu'il avait pressentie par une faveur particulière de Dieu? — Le farouche Dante, qui l'appelle son maître et son auteur, le prend pour guide dans son voyage au monde souterrain, où il erre exempt de supplices. — Déjà la

crédulité naïve des âges barbares en avait fait un saint, confondant le poëte avec le martyr.

L'artiste nous montre Virgile debout dans l'attitude de la méditation ; la draperie qui se rhythme autour de son corps, à plis élégants et nobles, lui laisse les bras libres. D'une main il tient un rouleau de papyrus sur lequel il semble relire l'hexamètre qu'il vient de tracer ; de l'autre, le style dont il note ses pensées. A ses pieds, un pipeau, une gerbe et une épée symbolisent les *Bucoliques*, les *Géorgiques* et l'*Énéide*, les trois genres de poëme où il a excellé. Une couronne de laurier ceint son front rêveur et presse ses cheveux demi-tombants. Le masque rappelle un peu le profil que M. Ingres donne au poëte mantouan récitant en présence d'Auguste et de Livie : « *Tu Marcellus eris.* » Une certaine langueur, qui n'altère pas la pureté des lignes, indique bien la nature valétudinaire de Virgile et la supériorité chez lui de l'homme moral sur l'homme physique. Les bras, quoique suffisamment pleins, ne sont pas ceux d'un athlète ou d'un travailleur. Les mains ont la délica-

tesse élégante, nerveuse et fine de mains littéraires dont tout le labeur est de fixer les paroles ailées, les vers immortels destinés à voltiger sur les lèvres des générations.

Toute la figure s'ajuste avec une rare élégance; le bras replié sur la poitrine, comme pour indiquer que l'inspiration prend sa source dans le cœur, discipline la draperie, empêche les plis de flotter au hasard, et la force à serrer le corps. Cette disposition heureuse dégage la statue et lui prête une sveltesse sans maigreur.

Une pure forme antique, animée par un sentiment moderne comme les vers d'André Chénier, tel est le Virgile de M. G. Thomas.

Quelle est la douleur qui accable de sa prostration la remarquable figure de M. Perraud? Est-ce un amour trahi, une ambition déçue, une perte irréparable? Qu'a souffert ce beau jeune homme assis à terre, les bras pendants, les jambes inertes, la tête basse et ne regardant rien, dans une pose de désespérance complète? Eh quoi ! si jeune, si beau, si fort, s'abdiquer ainsi, donner sa démission de la vie, se retirer de l'arène comme un athlète vaincu, ne

plus croire à la joie, au bonheur, à l'amour, à la gloire, et laisser tomber d'une lèvre pâle cette morne sentence : *Ahi! null' altro che pianto al mondo dura!* Il n'y a au monde que les pleurs qui durent! — Bel inconsolable, c'est encore là une illusion. Les pleurs ne durent pas plus que le reste. L'oubli les sèche bien vite, et vous-même vous relèverez bientôt votre front, et vous ne vous souviendrez plus de ce chagrin qui devait être éternel! — Ne serait-ce pas plutôt sa propre douleur que l'artiste a symbolisée dans ce beau jeune homme triste : fatigue de la lutte avec l'idéal, attente trop longue de la gloire méritée, renoncement à une juste fortune, misanthropie exacerbée par la solitude? Mais voilà bien de la métaphysique à propos d'une statue.

Outre sa beauté, la figure de M. Perraud fait penser. On voudrait lui arracher son secret.—La tête, légèrement amaigrie, n'a pas le galbe antique, la forme aquiline du nez s'éloigne de la coupe grecque, les coins de la bouche s'abaissent; mais l'ensemble du masque n'en est pas moins beau pour cela. Les bras sont élégants et purs,

et le dos, qu'arrondit une courbe légère, présente une grande finesse de modelé. M. Perraud se soutient à la hauteur de son Faune, et sa figure gagnera encore à l'exécution définitive en marbre, car c'est le marbre que demande cette œuvre mélancolique et délicate.

M. Barre a fait un portrait en pied de S. M. l'Impératrice, où il a vaincu avec un rare bonheur les nombreuses difficultés que le costume moderne oppose au marbre. Heureusement le manteau d'hermine rentre dans les conditions sculpturales, et sa noblesse antique accompagne bien la pose simple et majestueuse de la Souveraine ; la ressemblance de la tête ne laisse rien à désirer. Nous en dirons autant du buste, qui répète les mêmes traits, mais avec une beauté plus individuelle, plus étudiée dans ses gracieux détails, comme l'exige la différence d'un buste à une statue.

Le buste de S. A. I. la Princesse Clotilde est bien réussi ; les chairs sont d'un modelé souple et fin, les cheveux et les draperies arrangés avec goût.

Quant au buste de M. Isidore Geoffroy Saint-Hilaire, il a une vie et une ressem-

blance auxquelles atteignent peu souvent les portraits de marbre.

L'Agrippine portant les cendres de Germanicus, statue en marbre de M. Maillet, est une belle figure noblement drapée, qui attire l'attention par un tour de force plus facile à exécuter que le vulgaire ne le pense. Un voile couvre la tête d'Agrippine et masque son visage, dont cependant on devine les traits à travers la transparence du marbre. — Un sculpteur napolitain avait fait de cette impossibilité apparente son principal ou plutôt son unique moyen de succès. — M. Maillet n'en est pas là; il possède assez de sérieuses qualités pour se passer de ce petit charlatanisme. L'idée qui l'a guidé, sans doute, est la répugnance que les anciens avaient à se laisser voir agités par des émotions extrêmes; l'expression d'une vive douleur blessait, selon eux, les convenances; nulle grimace ne devait altérer leur sérénité sculpturale. Un statuaire devait comprendre un pareil scrupule.

De cette figure sévère nous passons à une charmante fantaisie anacréonique. — Cela s'appelle *la Réprimande*. L'Amour

n'a pas été sage, et sa mère le réprimande en le menaçant du doigt, avec un joli geste qui ne paraît pas effrayer beaucoup l'enfant. — Soyez sûr qu'il recommencera à troubler les cœurs, à taquiner les Grâces, à mettre le désordre partout; peut-être même décochera-t-il une de ses flèches à Vénus elle-même.

On dirait que M. Marcellin a sculpté une épigramme de l'Anthologie dans son groupe intitulé *la Jeunesse captive l'Amour*. Représentée par une belle fille, la Jeunesse tient l'Amour garrotté par des liens de fleurs et lui serre son bandeau. L'Amour se laisse faire; il sait qu'il est en bonnes mains. Les lignes ont de l'harmonie, et les chairs sont traitées d'un ciseau souple et tendre.

La Douceur, statue en marbre, n'aurait pas besoin, pour être reconnue au premier coup d'œil, des attributs que l'artiste a cru devoir lui donner. — A quoi bon l'agneau et la tourterelle? La bonté caressante ne sourit-elle pas sur sa figure sympathique?

Au bord du ruisseau. M. Schoenewerke nous montre une jeune fille assise auprès d'une source où elle vient remplir son

urne. L'âge choisi par le statuaire est cette transition de l'enfance à la puberté, si gracieuse et si difficile à rendre chez la femme; les formes pleines de promesses conservent la fine sveltesse de la vierge et les délicieuses maigreurs de l'adolescence. La fleur va passer fruit. Aujourd'hui tout est charmant, demain tout sera beau. L'amour n'a plus qu'à venir, mais il n'est pas venu encore. — Instant unique! habile et heureux qui le saisit. M. Schoenewerke l'a fait. — Impossible de rêver une beauté plus jeune, plus fraîche, plus mignonne, avec une fleur de grâce plus veloutée. La tête a gardé son innocence enfantine, le corps est déjà plus féminin, comme cela arrive dans la nature. Les pieds et les mains sont d'une délicatesse extrême, et, de quelque côté qu'on la regarde, cette adorable figure présente des profils d'une grâce inattendue.

Dans son *Jeune Pêcheur*, étude en marbre, M. Schonewerke a cherché aussi à reproduire les formes grêles de la première adolescence. Le sujet est moins intéressant que celui de *Au bord de l'eau*; mais il est tout aussi bien rendu. Seulement un petit garçon de douze ou quatorze ans n'a pas

pour nous la grâce d'une fillette de quinze. Nous préférons Psyché à l'Amour, avec une galanterie que les Grecs n'avaient pas. — Rien de plus fin, de mieux étudié que ce jeune corps maigrelet qui se penche vers l'eau pour surveiller ses engins de pêche.

Psyché et *Pandore*, bas-reliefs en plâtre, sont conçus dans la manière et le style de Jean Goujon : ces deux figures d'un relief très-mince ont beaucoup d'élégance.

Citons encore de M. Schoeneweike deux beaux bustes représentant M. Triat et M. Edouard Delessert, dont la tête ferme et d'un beau caractère antique prêtait à la sculpture.

Le Centaure Térée de M. Frémiet réunit, dans une proportion heureuse pour la spécialité de l'artiste, la figure humaine et l'animal. — Il paraît, d'après *les Métamorphoses* d'Ovide, que ce brave centaure s'amusait à prendre dans les montagnes de l'Hémus des ours qu'il apportait à sa caverne, renâclant et se faisant tirer l'oreille. Plaisanterie de centaure un peu lourde ! histoire de divertir sa petite famille ! — Donc Térée, renversant son torse d'homme sur son garrot de cheval, maintient par les

bajoues, pour l'empêcher de mordre, un ours qu'il force à le suivre. L'ours distord son rictus, fait une grimace affreuse, se piète, s'arc-boute, agitant comme des bras ses pieds de devant dont les griffes ouvertes en éventail ne trouvent rien pour s'agripper. —Le bon centaure, rengorgé dans sa barbe, rit des efforts de la bête impuissante et augmente son allure, pressé de rentrer au logis pour faire hommage du monstre à madame la centauresse.

M. Frémiet sait faire les ours et les chevaux, cela n'est douteux pour personne; mais il n'a pas moins bien réussi la partie humaine de son groupe. Le torse et les bras du centaure sont d'un bon modelé, et la tête, coiffée de petites spirales de cheveux à la manière archaïque, a une expression de bonhomie narquoise et de jovialité athlétique très-finement rendue.

Être et Paraître ne sont pas la même chose, et M. Le Harivel-Durocher en donne une preuve avec son marbre. Affaissée dans son fauteuil, une jeune femme, dont le peignoir à garnitures tuyautées a glissé jusqu'à la hanche, tient un masque qui sourit, tandis que sa figure exprime les langueurs et

les accablements de l'ennui. Des bouquets effeuillés, des roses flétries jonchent le sol à ses pieds. — M. Le Harivel-Durocher a traité son sujet avec des formes et un style parisiens. — Nous connaissons cette tête, nous avons vu au bal, un peu moins décolletées peut-être, ces épaules et cette gorge. Ce peignoir chiffonné vient de chez la faiseuse à la mode et n'a pas la moindre prétention à la draperie antique. — Malgré sa modernité ou à cause même de sa modernité, *Être et Paraître* arrête le regard et le retient agréablement.

Le Triomphe d'Amphitrite, de M. Cordier, est un modèle de fontaine décorative dans le goût italien du 18e siècle, un goût rocaille et tourmenté de décadence, mais amusant à l'œil et se prêtant aux fantaisies ornementales.

Sur un massif de roches entremêlées de madrépores et de plantes marines, la déesse trône dans sa blanche nudité. Des tritons enfantins se suspendent aux flancs du rocher, sonnant de la conque, agitant des tridents, tourmentant des poissons et se livrant à mille folâtreries mythologiques sous le rejaillissement des eaux figurées par une teinte verte.

Le goût une fois admis, la fontaine décorative de M. Cordier remplit bien son but. L'ornementation en est touffue, riche et bizarre; les queues squammeuses des monstres marins frétillent allégrement à travers les pétoncles, les algues, les coraux et toute la flore étrange de la mer.

La *Bella Gallinara*, jeune fille des environs de Rome, statue en marbre, ramène M. Cordier à ses prédilections ethnographiques. Il y a beaucoup de grâce dans cette figure, et le type de la contadine romaine y est admirablement senti.

Quant à la *Capresse*, négresse des colonies, buste polychrome, c'est un véritable chef-d'œuvre. La tête en bronze noir reproduit à s'y méprendre les traits et la couleur de l'original. Le masque, le col, la poitrine sont d'un modelé qui fait illusion, on y voit le grain et le luisant de la peau. — Un buste semblable résume toute une race. Elle est jolie cette capresse, malgré sa petite moue simiesque ! La plus riche ornementation est d'ailleurs mise au service de cette Gâce noire : une chemisette d'argent, une coiffure d'or, des draperies d'onyx et des pendants d'oreilles en pierres

dures, voilà sa toilette, dont les tons s'accordent avec une harmonie que nos yeux habitués aux pâleurs du marbre ne reconnaissent pas volontiers à la statuaire multicolore.

M. Ottin a eu à lutter contre les exigences du costume moderne dans sa statue de *l'Empereur Napoléon III*. Le Souverain est représenté debout, le corps posant sur la jambe gauche, sceptre en main, et revêtu du grand uniforme militaire. Le manteau impérial jeté sur les épaules se drape bien, et donne de l'ampleur au personnage ; la figure calme et sévère reproduit avec une exactitude frappante les traits caractérisés de l'auguste modèle.

Le *buste de S. M. l'Empereur*, de M Pollet, surprend un peu par ses dimensions colossales. Cette tête ferme et expressive, couronnée de lauriers, n'est pas faite pour être vue de près ou au milieu d'objets taillés selon les proportions ordinaires ; elle devrait plutôt surmonter une colonne trajane ou dominer un arc de triomphe.

M. Franceschi, dont on n'a pas oublié l'*Andromède* du Salon dernier, a exposé cette année une statue en bronze destinée

à surmonter la tombe d'un jeune soldat, fils d'un noble Polonais, *Miecislas Kamienski*, tué à Magenta dans les rangs de la légion étrangère. Le sculpteur a abordé hardiment son sujet, à la manière de Rude et de David d'Angers, sans chercher à se rattacher par quelque subterfuge maladroit aux traditions antiques. Le jeune héros vient d'être frappé à mort. Étendu à terre, il se soulève sur le bras gauche, tandis que le droit, traversé par une balle, retombe inerte sur la cuisse. La tête, noble et pure, s'incline avec une expression de regret plutôt que de douleur. La capote déboutonnée découvre une poitrine et un col d'un dessin pur, en même temps qu'elle fournit le motif de draperie indispensable. Le sac, auquel s'adosse le mourant, ses armes et sa giberne, complètent l'ensemble et garnissent les vides laissés par le mouvement des membres. Il y a dans cette statue une remarquable entente du sujet: le noble Polonais meurt sans emphase, sans contorsions, sans colère.

Une strophe de Sapho a inspiré à M. Gaston-Guitton le sujet de sa statue intitulée *l'Attente* : la sculpture, astreinte

à une pureté et à une correction qui n'admettent pas l'artifice comme la peinture, est la seule langue qui traduise bien le grec. Assise sur un bloc, le torse un peu affaissé et penché en avant, la jambe gauche repliée sur la droite qui pose à terre, la jeune femme laisse retomber un bras sur son genou, tandis que de l'autre elle s'appuie sur le rocher. Elle rêve, la tête légèrement tournée de côté, le regard ne se fixant sur rien, ou plutôt tourné en dedans.

On pourrait peut-être reprocher à cette figure, fort séduisante du reste, un sentiment un peu trop moderne, quelque chose d'efféminé et de délicat que n'a point l'antiquité. Jamais Lesbienne n'eut ce nez effilé, ces chevilles fines, ces extrémités aristocratiquement mignonnes. L'âge du personnage ne nous paraît pas non plus suffisamment indiqué. Il y a là des gracilités enfantines et des ampleurs de femme faite qui s'accordent mal. Ces réserves faites, nous ne pouvons que louer l'élégance et le charme de l'œuvre de M. Gaston Guitton.

L'Amour captif de M. Sanzel s'est laissé lier à la statue en gaîne d'un dieu Terme. Ce n'est pas le petit Cupidon qui a

fait cette maladresse, c'est un bel adolescent aux formes élancées. Ses ailes palpitent, ses poings se crispent de dépit de se sentir ainsi maîtrisés; le sourire équivoque du dieu couronné de pampre et de chèvrefeuille ne fait que redoubler sa colère. Le groupe de M. Suzel est tout à fait antique d'idée et de sentiment.

Il nous faudrait plus d'espace qu'il ne nous en reste pour rendre une justice même sommaire à toutes les œuvres de mérite rangées le long des plates-bandes de ce grand jardin, dont le centre est occupé par cette grande sculpture d'exportation destinée au Brésil, et qui produira sans doute un meilleur effet sous le ciel ardent des tropiques que sous le ciel en verre du palais de l'Industrie.

La Renaissance de M. Chatrousse est une figure qui se caractérise par son style à la Germain Pilon et se passerait aisément des noms indicateurs de l'époque, écrits sur la colonne où elle s'appuie. Il y a de l'élégance dans la *Sappho* et l'*ondine* de M. Robinet. *La Vérité vengeresse* de M. Prouha s'élance avec un beau mouvement d'indignation. *La Nyssia* de M. Ai-

zelin, descendant au bain sous ses voiles, exprime bien la susceptibilité des pudeurs orientales.

On ne peut qu'approuver la jolie statue de feu Cumberworth, achevée par M. Clère, de caresser d'un baiser sa propre épaule dans *l'Amour de soi,* car ce mouvement produit une inflexion de ligues charmante.

Le Faune en bronze de M. Crauck vaudrait bien un long alinéa; il est modelé avec une vitalité énergique, et pourrait danser sur un versant du Ménale ou du Taygète.

Si le projet de fontaine de M. Etex est plus humanitaire qu'architectural, en revanche *l'Amour piqué par une abeille,* groupe en marbre, et *la Léda,* groupe en marbre agate, nous montrent le statuaire habile, l'artiste maître de sa forme et de son ciseau, qui n'a d'autre tort que d'éparpiller des facultés puissantes.

Une foule de noms se présentent sous notre plume; mais l'heure presse, le temps marche, il y a déjà quinze jours que le Salon est fermé. A quoi bon parler sculpture à des oreilles non pas sourdes, mais déjà

tendues vers d'autres rumeurs? Finissons en priant ceux que nous avons omis de nous pardonner. Que pouvions-nous faire seul contre 4,097 objets d'art?

FIN.

www.ingramcontent.com/pod-product-compliance
Lightning Source LLC
Chambersburg PA
CBHW051353220526
45469CB00001B/235